LOGO LIFE

로고 라이프

초판 인쇄 2015년 8월 21일
초판 발행 2015년 8월 28일

지은이 론 판 데르 플루흐트
옮긴이 이희수
발행인 안창근
마케팅 민경조
기획·편집 안성희
디자인 JR디자인 고정희
펴낸곳 아트인북
출판등록 2013년 10월 11일 제2013-000297호
주소 서울특별시 마포구 동교로18길 10, 201
전화 02 996 0715~6
팩스 02 996 0718
홈페이지 www.koryobook.co.kr
페이스북 www.facebook.com/artinbooks
이메일 koryo81@hanmail.net
ISBN 979-11-951325-3-9 93600

LOGO LIFE

* 잘못된 책은 바꿔 드립니다.
* **아트인북**은 고려문화사의 예술 도서 브랜드입니다.

로고 라이프

로고는 살아있다
세계 100대 로고의 탄생과 성장 스토리

론 판 데르 플루흐트 지음
이희수 옮김

아트인북

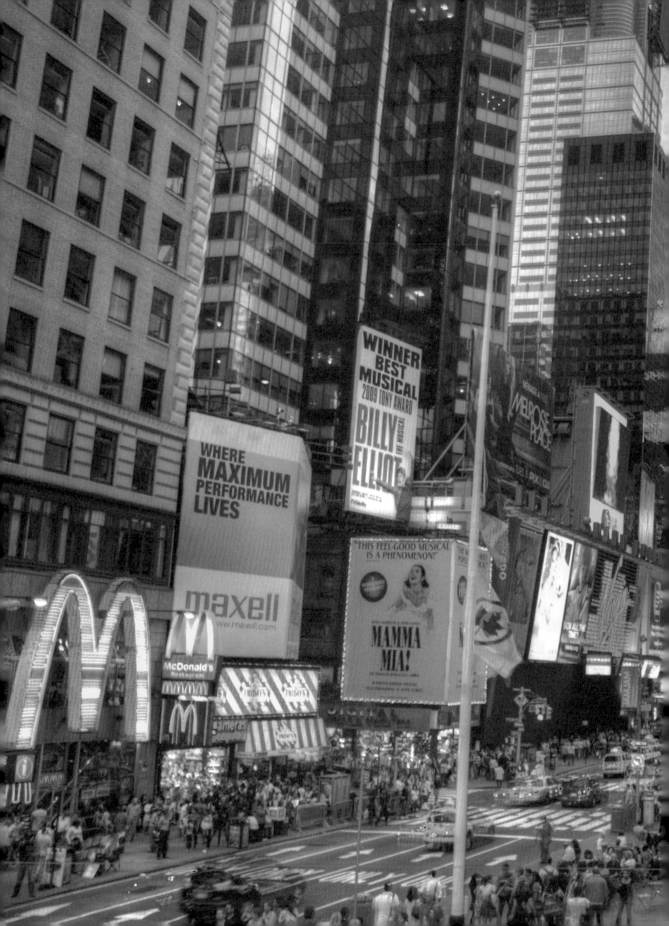

차례

KLM KLM네덜란드항공	**Qantas** 콴타스항공		
Kmart 케이마트	**Renault** 르노		
Kodak 코닥	**Reuters** 로이터		
Lego 레고	**Rolex** 롤렉스		
Levi's 리바이스	**Samsonite** 쌤소나이트		
Lucky Strike 럭키 스트라이크	**Shell** 셸		
MasterCard 마스터카드	**Shiseido** 시세이도		
Mazda 마쓰다	**Spar** 스파		
McDonald's 맥도날드	**Speedo** 스피도		
Mercedes-Benz 메르세데스-벤츠	**Starbucks** 스타벅스		
Michelin 미쉐린	**Target** 타깃		
Microsoft 마이크로소프트	**Texaco** 텍사코		
Mobil 모빌	**Total** 토탈		
MTV MTV	**Toyota** 토요타		
NASA 나사	**Toys "Я" Us** 토이저러스		
Nickelodeon 니켈로디언	**Tupperware** 타파웨어		
Nike 나이키	**UPS** UPS		
Nikon 니콘	**Visa** 비자카드		
Nivea 니베아	**Vodafone** 보다폰		
Nokia 노키아	**Volkswagen** 폭스바겐		
Opel 오펠	**Volvo** 볼보		
Pathé 파테	**Walmart** 월마트		
Penguin 펭귄북스	**WWF** 세계자연보호기금		
Pepsi 펩시	**Xerox** 제록스		
Pirelli 피렐리	**The Y(YMCA of the USA)** 와이(미국 와이엠씨에이)		

로고의 탄생과 성장의
파란만장 일대기

이 책에 소개된 로고들은 어디서 한 번쯤 봤을 법한 것들이다. 셸, 나이키, 코카콜라,
맥도날드… 이런 브랜드들은 어디든 없는 곳이 없다. 로고 역시 사람들의 집단 기억에 깊이
아로새겨져 있다. 돌이켜 보면 그 로고들은 늘 우리 곁에 있었고 우리와 함께 성장했다.
문화와 디자인 환경 속에 확고히 자리 잡은 로고는 시대를 대표하는 아이콘이요, 급변하는
시각디자인 세계의 방향타로서 사람들에게 정서적, 심리적 안정감까지 안겨준다.

　그렇다면 로고는 도대체 어떻게 태어나는 것일까? 어떤 배경에서 누가 디자인했을까?
옛날에도 지금과 똑같은 모습이었을까? 혹시 달라졌다면 달라진 이유는 무엇일까?
유명한 다국적 브랜드라면 로고 하나 바꾸는 데 수백만 달러가 들 정도로 결코 만만치
않은 일인데도 기업들이 돈과 에너지를 쏟아부으며 앞다퉈 로고를 변화시키려는 이유는
무엇일까?

　로고는 그렇게 엄청난 노력과 대가를 치러가면서 변신에 변신을 거듭해왔다. 사람이
평생을 살면서 여러 번 바뀌는 것처럼 기업도 끊임없이 변한다. 그와 더불어 브랜드와
로고도 변한다. 시작은 미미할지라도 야심은 하늘을 찌르는 법. 설립된 지 얼마 안 된
기업들은 열심히 최신 유행을 좇으며 원하는 이미지에 도달하려고 애쓴다. 그러다
일정한 시기가 되면 안정을 찾고 새로 구축한 무수히 많은 관계 속에서 최선의 이미지를
보여주려고 한다. 그런 기업과 브랜드는 일가를 이뤄 독보적인 존재가 된다. 혹은 타협할
수 없는 차이의 벽을 뛰어넘지 못해 결별하고 새로운 파트너와 손을 잡는 경우도 있다.
중년기의 위기가 오면 주름살을 펴고 나이에 걸맞은 옷으로 갈아입지만 그렇다고 해서
전부 업그레이드가 되는 것은 물론 아니다. 어쨌든 위기를 무사히 넘긴 뒤 점잖고
멋진 노년을 보내며 백수를 누리게 된 기업은 그것을 기회로 다시 한 번 빛을 발한다.
기업과 브랜드와 로고는 늘 가치 있는 모습으로 기억되기 위해 외모를 다듬고 가꾼다.
그럴 수밖에 없는 것이 현실이다. 세상의 주목을 받기 위해 주인공 자리를 차지하려는
경쟁자들이 호시탐탐 기회를 엿보고 있기 때문이다.

이 책은 세계적인 기업과 브랜드의 로고가 걸어온 파란만장한 역사를 수집해 현재에
이르게 된 이야기와 그 이유에 대해 자세히 살펴보자는 취지에서 탄생했다. 대부분의 경우,
수명 주기의 초반에든 후반에든 로고의 미래를 좌우하는 중대 결단이 내려지는 결정적인
계기가 있기 마련이다. 다이아몬드 심벌 없는 르노 자동차 로고를 상상이나 할 수 있을까?
삼선이 빠진 아디다스 로고가 가당키나 했을까? 폴 랜드Paul Rand는 1961년에 훌륭한
디자인의 비결이 무엇이냐는 질문을 받고 "이미 존재하는 것에서 핵심을 추출해 누구든지
알아볼 수 있는 형태로 만들어 의미를 격상시키는 것"이라고 답했다.

　이 책은 엄선한 기업 로고와 브랜드 로고 100개의 일대기를 알파벳 순으로 소개하고
있다. 여기에 포함되었다고 해서 전부 세계 최고라고 할 수는 없겠지만 훌륭한 로고로
손꼽기에 손색없는 것임에는 틀림없다. 저자로서 마땅히 알아둬야 하고 대표성이
있는 로고들만 엄선했다고 자부한다. 지면이 부족해 미처 싣지 못한 잠재력 높은 로고도
얼마든지 많다. 독자들이 보고 싶고 알고 싶은 로고가 많이 수록된 만족스러운 책이
되었으면 한다.

론 판 데르 플루흐트Ron van der Vlugt

1 쓰리엠 3M

1902년, 미국 미네소타 주 투하버스
설립자 헨리 S. 브라이언Henry S. Bryan, 허몬 W. 케이블Hermon W. Cable, 존 드완John Dwan, 윌리엄 A. 맥고너글William A. McGonagle,
J. 던레이 버드J. Danley Budd **회사명** 쓰리엠 컴퍼니3M Company **본사** 미국 미네소타 주 메이플우드
www.3M.com

1900년대 초 미네소타 마이닝 앤 매뉴팩처링 컴퍼니Minnesota Mining and Manufacturing Company는 투하버스에서 덜루스로 사옥을 옮기고 샌드페이퍼 제품에 주력하기 시작하면서 처음으로 로고를 선보였다.

쓰리엠은 20세기의 반이 다 지나도록 변변한 기업 스타일 가이드 하나 없이 갖가지 형태의 로고를 원칙 없이 사용했다. 그중 하나가 다이아몬드형 로고이다. 중앙에 회사명과 사업장 소재지가 들어갈 때도 있고 그렇지 않을 때도 있었다. 사옥을 세인트폴로 이전한 1938년에 디자인이 약간 달라졌을 뿐, 그 밖에는 다양한 활자체로 '3M'이라고만 표기했다.

1950년대에 접어들어 타원형 로고가 등장했다. 창립 50주년 기념으로 월계관을 씌워놓은 형태도 있었다. 쓰리엠은 이 로고들과 타이포그래피만 사용한 로고를 번갈아 사용했다.

쓰리엠 로고의 춘추전국시대는 제럴드 스탈 어소시에이츠 Gerald Stahl Associates의 등장으로 막을 내렸다. 로고의 난맥상을 바로잡고 다양한 사업부서들을 하나의 기업으로 묶을 수 있는 로고를 만들어 달라는 의뢰에 그들은 인더스트리얼 풍의 사각형 디자인을 제시하면서 사용이 인가된 몇 가지 버전을 기업 아이덴티티 매뉴얼과 함께 제공했다. 1961년, 「애드버타이징 에이지 Advertising Age」에 실린 기사에서 조셉 C. 듀크 쓰리엠 부사장은 로고에 대해 이렇게 설명했다.

"어떤 제품이나 부서, 자회사가 어딘가에서 좋은 인상을 남기면 쓰리엠의 다른 부서, 자회사 또는 제품 전부가 덕을 보게 된다. 결과적으로 쓰리엠이라는 기업이 축적한 업적과 명망이 쓰리엠의 제품과 기업 활동에 유익한 기여를 할 것이다."

1970년대가 되자 쓰리엠의 주력 제품이 기존의 산업용 연마재와 테이프에서 상업용 제품 및 소비자 시장으로 바뀌었다. 그에 맞춰 시겔+게일Siegel+Gale이 1978년에 '3'과 'M'이 어깨를 나란히

하고 있는 단순명료한 디자인의 헬베티카 블랙Helvetica Black 서체의 로고를 선보였다. 쓰리엠이 강렬한 빨강을 기업 컬러로 삼은 것도 앨런 시겔Allen Siegel이 밀어붙인 결과였다. 이 디자인은 유행과 무관하게 지금까지 장수를 누리고 있으며 당분간 계속 사용될 전망이다.

시판 중인 쓰리엠의 스프레이 접착제

1906

1926

1926

1937

1938

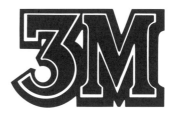

1942

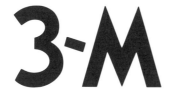

1944

1944

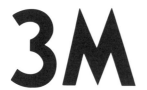

1948

1950

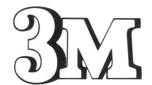

1951

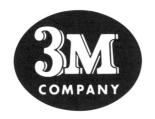

1954

1954

1955

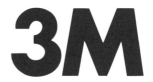

1956

1960

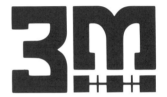

1960

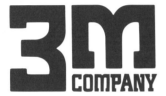

1961, 제럴드 스탈 어소시에이츠

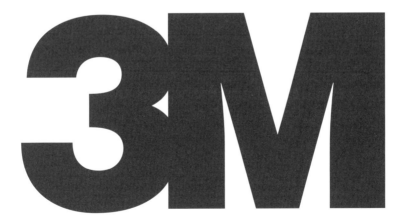

1978, 시겔+게일

2 세븐일레븐 7-ELEVEN

1927년, 미국 텍사스 주 댈러스
설립자 조 C. 톰슨Joe C. Thompson, 존 제퍼슨 그린John Jefferson Green
회사명 세븐일레븐 주식회사7-Eleven, Inc. **본사** 미국 텍사스 주 댈러스
www.7-eleven.com

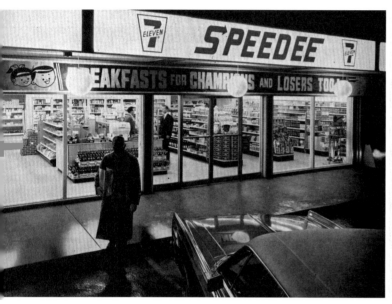

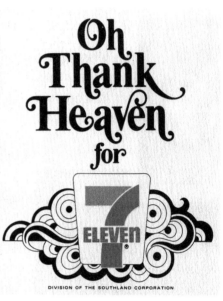

왼쪽 세븐일레븐 매장, 1960년대 미국(출처: roadsidepictures) **오른쪽** '세븐일레븐이 있어서 정말 다행' 광고, 1970년대

세븐일레븐의 전신은 1927년에 설립된 제빙회사 사우스랜드
아이스 컴퍼니Southland Ice Company였다. 이 회사는 냉동 기술이
아직 널리 보급되지 못했던 시절에 '얼음 창고'를 운영하면서
편의점이라는 새로운 유통 개념을 개척했다. 얼음 창고는
원래 가정용 조각 얼음을 파는 곳이었지만 우유, 빵, 계란까지
구비해놓은 것은 물론, 다른 식료품 가게들이 문을 닫은 후에도
늦게까지 영업을 해서 매출과 고객 만족도를 동시에 높였다.

초창기에는 손님들이 구입한 물건을 손에 잔뜩 들고 나간다고
해서 이름이 토템 스토어Tote'm store였다. 세븐일레븐이라는
이름은 일주일 내내 공휴일도 없이 매일 오전 7시부터 오후
11시까지 영업을 한다는 데 착안해 1946년에 어떤 광고업자가
지어준 이름이었다.

세븐일레븐의 첫 로고는 커다란 숫자 '7' 위에 대문자
'ELEVEN'을 비스듬하게 가로질러 배치한 형태였으며 색은 초록과

빨강을 사용했다. 'ELEVEN'의 자간은 상황에 따라 변했다. 예를
들어, 도로 간판은 다른 것에 비해 자간이 좁은 편이었다. 그리고
글자의 비스듬한 각도도 일관성이 없었다.

1950년대에 디자인을 수정하면서 일관성을 부여하고 숫자 '7'의
가운데를 뻥 뚫어 가독성을 높였다. 아래로 갈수록 폭이 좁아지는
흰 사각형 안에 폭이 좁고 굵은 서체로 쓴 'ELEVEN'을 넣고
전체를 초록색 원으로 감싸는 방법으로 훨씬 짜임새 있는 로고를
만들어냈다.

현재 사용 중인 세븐일레븐 로고는 1969년에 처음 나온 것으로
정사각형 안에 두 가지 색이 조합된 숫자 '7'과 아래로 갈수록
갸름해지는 둥근 모서리의 사각형이 들어 있다. 'ELEVEn'의
마지막 'n'만 소문자로 표기해 폭이 좁은 서체를 최대한 굵고 읽기
쉽게 쓴 점이 주목할 만하다. 상점 간판 로고에는 폭이 다른 여러
개의 줄무늬를 이용해 간판 전체를 브랜딩에 활용하고 있다.

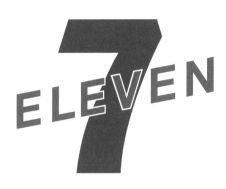

1946

1950년대

1969, 프랜 지안니노토 앤 어소시에이츠Fran Gianninoto＆Associates

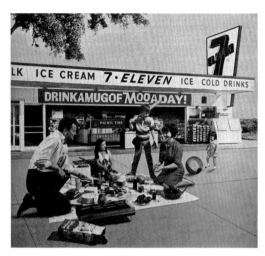

WHAT A SPOT FOR A PICNIC

Just perfect! Right around the corner from the lake . . . A stone's
throw from the mountains . . . A hoot and a holler from the beach
. . . And just a couple of minutes from your own backyard. What
a place for a picnic to start . . . with all the fixin's right there . . .
right when you need them. Come on, let's go on a fun picnic.
You bring the urge . . . We've got everything else.

OPEN 7 A.M. UNTIL 11 P.M....7 DAYS A WEEK

A DIVISION OF THE SOUTHLAND CORPORATION

3 세븐업 7UP

1920년, 미국 미주리 주 세인트루이스
설립자 찰스 리퍼 그릭Charles Leiper Grigg **회사명** 닥터 페퍼 스내플 그룹Dr Pepper Snapple Group(미국), 펩시코PepsiCo(해외)
본사 미국 텍사스 주 플라노 및 뉴욕 주 퍼체스
www.7up.com

찰스 리퍼 그릭은 하우디 코퍼레이션Howdy Corporation을 설립해 빕–레이블 리티에이티드 레몬–라임 소다Bib-Label Lithiated Lemon-Lime Soda라는 청량음료를 선보였고 훗날 음료수의 인기가 높아지자 세븐업으로 이름을 바꿨다. 세븐업이 어디서 비롯된 명칭인지는 정확히 알려진 바가 없다. 날개 달린 로고가 등장하는 초창기 광고의 경우, "병으로만 판매되는 고품격 청량음료. 일곱 가지 천연 향이 만들어낸 가슴이 탁 트이는 오묘한 맛과 향"이라는 카피로 음료수를 설명했다.

1930년대가 되자 흰색 로고타이프와 기포가 그려진 유명한 빨간색 정사각형 로고가 첫선을 보였다. 'UP'의 블록 레터링과 밑줄은 날개 달린 로고의 잔재였다. 이 로고는 그 후 형태가 몇 번 바뀐 것을 빼고는 30년의 세월을 꿋꿋하게 살아남아 시대를 대표하는 상징으로 자리 잡았다.

1967년경에 '언콜라Uncola (콜라가 아닙니다)' 캠페인을 시작한 세븐업은 기포를 뺀 단순한 형태의 로고를 발표했다. 모서리가 둥근 정사각형에 평면의 흰색 타이포그래피만 배치한 디자인이었다. 세븐업은 이 캠페인을 통해 경쟁사와의 차별화에 성공한 것은 물론, 본연의 모습에 충실하면서도 현실에 안주하지 않고 도전하는 반문화의 상징으로 떠올랐다. 1980년대 들어 세븐업 로고의 숫자 '7'과 'UP' 사이에 기포를 상징하는 빨간 점이 들어가기 시작했다. 훗날 여기에 애니메이션 효과를 주어 탄생한 것이 '스팟Spot'이라는 만화 캐릭터이다.

1990년대는 세븐업의 브랜드 컬러가 빨강에서 초록으로 바뀌는 시기이다. 그 때문에 빨간 점이 브랜드의 상징으로 더욱 중요해졌다. 그 외에도 컴퓨터를 활용한 갖가지 그래픽 효과를 이용해 갈수록 정교해지는 디자인으로 브랜드에 새로운 활력을 불어넣을 수 있게 되었다. 펩시코는 2011년 들어 미국을 제외한 해외시장에서 사용할 세븐업 로고를 새로 선보였다. 그림자 효과, 3D 효과, 그러데이션 효과에서 탈피해 좀 더 깔끔한 미학을 추구한 이 로고는 '단순할수록 아름답다 Simpler is better'는 세븐업의 새 구호를 제대로 보여주었다. 나라별로 각국의 현지 사정과 패키징 규정에 맞춰 골라 쓸 수 있도록 3종의 디자인을 제시하고 있다.

세븐업 병 디자인, 1950년대

1929

1931년경

1940년대

1950년대

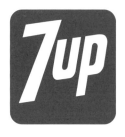

1967년경

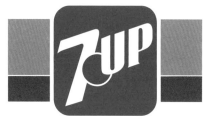

1980년경

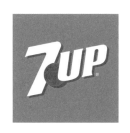

1990

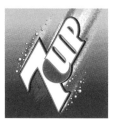

1995

위 '언콜라' 캠페인에 사용한 '언제든지 마셔요, 언콜라'
판박이 스티커, 1967년경
아래 355ml 캔 12개 포장(해외), 2011년

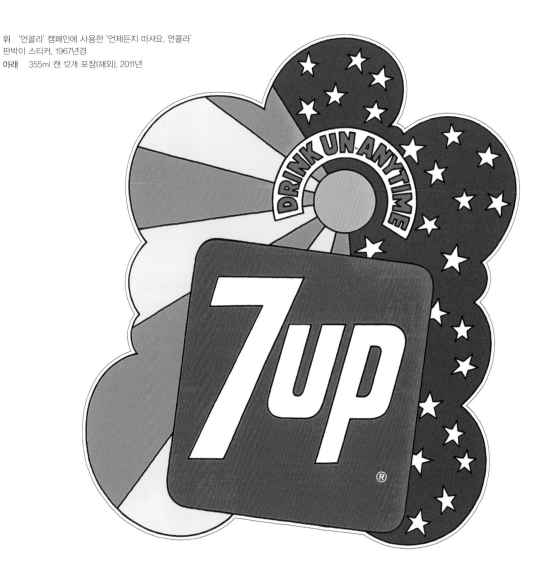

2000, 미국

2007, 해외

2007, 해외

2010, 미국

2011, 트레이시로크TracyLocke, 해외

4 아디다스 ADIDAS

1920년, 독일 헤르초게나우라흐
설립자 아디 다슬러Adi Dassler **회사명** 아디다스 주식회사adidas AG
본사 독일 헤르초게나우라흐
www.adidas.com

아디다스의 유명한 '삼선' 마크는 설립자인 아디 다슬러가 처음
만든 것으로 1949년, 신발류에 제일 먼저 사용하였으며 편안함,
내구성, 인성을 뜻한다. 아디다스의 삼선이 들어간 신발은 육상
경기장에서 눈에 확 띄었다. 브랜드 로고로는 두 개의 'd' 사이에
걸린 삼선 육상화가 중앙을 장식한 디자인을 사용했다.

아디다스는 육상화 외에도 다양한 스포츠화를 생산하게 되자
'd'의 키를 줄인 단순한 로고타이프를 차세대 로고로 채택했다.
1960년대를 지나면서 키가 줄어든 다부진 몸집의 'd'가 'i' 위의
작은 정사각형과 나란히 배치되었고 자간도 전보다 훨씬
좁아졌다. 그 후 진화를 거듭해 결국 동글동글한 'a'와 'd'가 면을
가득 채우면서 멋진 균형을 이루는 로고타이프가 완성되었다.

1960년대 말에 의류 분야로 사업을 확장함에 따라 새
로고가 필요했고, 그래서 나온 것이 삼선 로고에서 아이디어를
얻어 만든(100개가 넘는 후보작 중에서 선정된) 1971년의
'삼엽Trefoil' 로고였다. 1972년 뮌헨 올림픽에서 처음 발표된 이
로고에서 세 장의 잎과 그것을 관통한 세 개의 선은 올림픽
정신과 아디다스 브랜드의 다양성을 상징한다.

1990년에는 프로 선수 경기력 향상용 퍼포먼스 장비
부문에서 '3바3 bars' 로고를 개발하였다. 스포츠화에 사용한
삼선으로부터 영감을 얻은 이 로고에서 산처럼 비스듬히 누운
세 개의 막대는 도전에 대한 응전을 뜻한다.

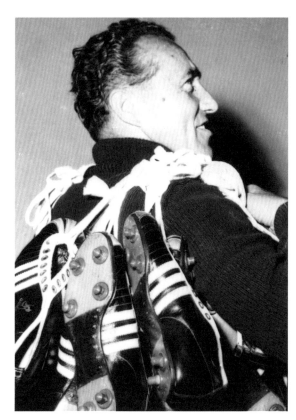

1949년에 아디 다슬러가 손수 만든 삼선 디자인.
맨 왼쪽 축구화에 있는 것이 최초의 아디다스 로고(출처: adidas AG)

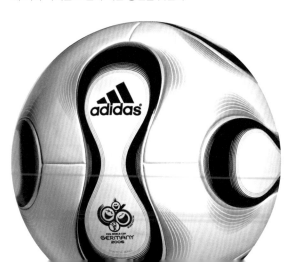

2002년에 아디다스와 살로몬Salomon이 합병된 후 스포츠
헤리티지(삼엽 로고), 스포츠 퍼포먼스(3바 로고), 스포츠 스타일
(삼선이 공을 휘감고 전속력으로 달리는 로고. 미래와 끊임없이
변화하는 세계를 상징)의 세 본부를 거느린 새로운 조직이
탄생했다. 2005년, 살로몬 매각 후 세 사업 본부 로고를 합친
새로운 브랜드 로고를 발표했다.

2006년 월드컵 경기구 '팀 스피리트Team spirit'(출처: adidas AG)

1949

1950년대

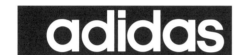

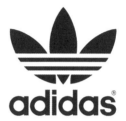

1960년대

1971

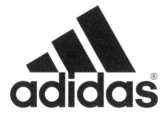

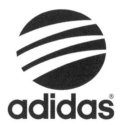

1990, 피터 무어 Peter Moore

2002

2005

위 　아디다스 아디퓨어adiPure, 2011년
≪ 위 　독일 국가대표 팀을 응원하는 축구 팬들(출처: adidas AG)
≪ 아래 　아디다스 60주년 기념으로 제작된 아디다스 오리지널스 하우스 파티 광고에 유명 인사가 대거 출연했다.
그중에는 축구선수 데이비드 베컴과 농구선수 케빈 가넷도 있었다. 이 광고는 2009년에 극장 광고와 TV CF로 집행되었다.

5 아에게 AEG

1887년, 독일 베를린
설립자 에밀 라테나우Emil Rathenau　**모기업** 아베 일렉트로룩스AB Electrolux
본사 스웨덴 스톡홀름
www.aeg.com

독일의 가전용품 제조업체 아에게Allgemeine Elektrizitäts Gesellschaft, AEG의 첫 로고는 원래 사옥의 직원용 출입구를 표시하려고 만든 사인이었다.

아에게로서는 1907년에 건축가 페터 베렌스Peter Behrens를 미술 자문으로 고용한 것이 더없이 좋은 기회가 되었다. 베렌스는 브랜딩과 그래픽 디자인, 광고, 제품 디자인, 건축의 외형을 통합하는 '기업 아이덴티티corporate identity' 개념을 창시했다.

아에게의 로고는 비록 짧은 기간이지만 기업의 성격이 변함에 따라 여러 차례 변화를 겪었으며, 한때 육각형이던 것이 결국 사각형 안에 대문자 AEG가 든 형태로 안착했다. 특유의 세리프체를 사용한 이 로고는 지금까지 거의 원형 그대로 보존되고 있다.

2004년에 일렉트로룩스Electrolux가 아에게 브랜드를 인수한 뒤 2005년부터 가전제품군에 일렉트로룩스와 아에게 브랜드를 모두 붙이기 시작했다. 그러다가 2011년에 아에게 로고타이프 앞에 일렉트로룩스의 심벌을 배치한 형태로 단순화되었다. 가전제품군은 지금도 이중 브랜드 정책을 고수하고 있지만 새로운 로고는 가전제품, 전기, 통신 등 다른 모든 제품군까지 확대 적용되는 추세이다.

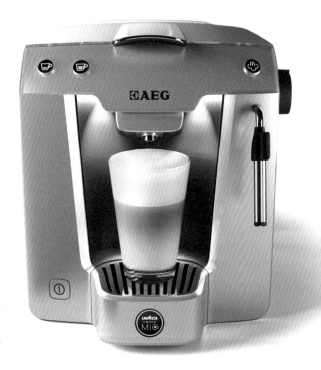

위　포스터, 1908년경
아래　아에게 파볼라 플러스Favola Plus LM5250, 2011년
(일렉트로루스 로고는 1962년에
카를로 L. 비바렐리Carlo L. Vivarelli가 디자인)

1887, 프란츠 슈베크텐Franz Schwechten

1900년경, 오토 에커만Otto Eckermann

1907, 페터 베렌스

1907, 페터 베렌스

1908, 페터 베렌스

1908, 페터 베렌스

1960

2000

2005, 가전제품에만 사용

2011, 가전제품에만 사용

6 에어프랑스 AIR FRANCE

1933년, 프랑스 파리
설립자 에어 오리앙Air Orient, 에어 유니언Air Union, 항공우편회사Compagnie Générale Aéropostale, 국제항공회사Compagnie Internationale de Navigation Aérienne, CIDNA, 항공운송회사Société Générale de Transport Aériens, SGTA **회사명** 에어 프랑스 주식회사Air France S.A.
본사 프랑스 파리 샤를르 드골 공항 **www.airfrance.com**

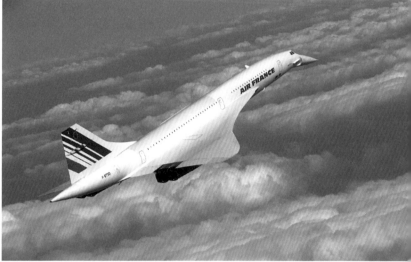

왼쪽 에어프랑스의 전신, 에어 오리앙의 해마 심벌 로고,
1929년경.
오른쪽 전설적인 콩코드기, 1977년

에어프랑스는 에어 오리앙의 상징이던 날개 달린 해마를 로고에 차용해 넣었다. 에어 오리앙은 1933년 에어프랑스 설립에 참여한 항공사 중 하나이다.

1945년에 프랑스의 항공사들이 모두 국영화된 후 에어프랑스도 프랑스의 국적기 항공사가 되었다. 당시만 해도 로고를 일관성 없이 사용하던 때라 알파벳 'C'에 해마를 넣은 1949년 로고를 비롯해 여러 가지 변종이 많았다.

에어프랑스는 상용 제트 여객기가 속속 등장하기 시작한 1960년경에 새로운 아이덴티티 디자인을 선보였다. 로제 엑스코퐁 Roger Excoffon의 앤티크 올리브 볼드Antique Olive Bold 서체를 기반으로 한 로고였다. 해마는 품질 마크의 역할만 할 뿐 로고에는 포함되지 않았다.

1975년에 프랑스 국기를 본뜬 '스피드 스트라이프speed stripes'를 도입해 해마의 날개를 장식했다. 로고타이프 서체로는 앤티크 올리브 볼드를 계속 고수했으며 1990년에 디자인을 수정할 때에도 이 서체를 계속 사용했다.

에어프랑스는 1999년 민영화, 2000년 여객 분야 국제 항공 동맹인 스카이팀Skyteam 출범을 거쳐 2004년에 KLM과 합병되었다. 세계 최대 규모의 항공운송 그룹들과 어깨를 나란히 하는 에어프랑스 KLM은 지금도 여전히 별개 브랜드를 사용하고 있다.

2009년에 리디자인된 로고는 에어프랑스의 핵심 가치인 탁월한 서비스Excellence, 예술에 가까운 항공 여행 기술The Art of Travel, 인간미The Human Touch를 훨씬 깔끔하고 날렵하게 표현한 것이었다. 40년 동안 로고가 세 번 바뀌는 와중에도 꿋꿋하게 살아남은 스피드 스트라이프와 올리브 볼드 서체를 조화롭게 사용해 세련된 로고타이프와 역동적인 싱글 스트라이프를 완성했다. 두 단어로 띄어 쓰던 회사명을 로고에서는 한 단어로 표기하지만 카피에서는 여전히 두 단어로 띄어 쓰고 있다.

에어프랑스의 새 브랜드 아이덴티티는 해마가 하나의 와이어 공예 작품을 보는 듯 아름다운 선이 돋보이는 디자인으로 변신한 것과, AF 모노그램이 처음으로 아이덴티티 프로그램에 포함된 것이 특징이다.

1933

AIR FRANCE

1949

1961, 로제 엑스코퐁과 호세 멘도사José Mendoza

1975

AIR FRANCE

1990

AIRFRANCE

AF/

2009, 브랜드 이미지Brand Image

7 아크조 노벨 AKZO NOBEL

1792년, 네덜란드 호로닝언
설립자 비에르트 빌렘 시켄스Wiert Willem Sikkens **회사명** 아크조 노벨 유한책임회사Akzo Nobel NV
본사 네덜란드 암스테르담
www.akzonobel.com

세계 최대 규모의 화학회사 중 하나인 아크조 노벨은 장식용 페인트, 고성능 코팅 도료, 특수 화학물질 등 보유한 제품의 포트폴리오가 매우 광범위하고 다양한 기업이다. 아크조 노벨의 역사는 비에르트 빌렘 시켄스가 시켄스 래커Sikkens Lacquers를 설립한 1792년으로 거슬러 올라간다. 시켄스는 지금도 아크조 노벨의 하위 브랜드 중 하나이다.

아크조 노벨은 합병과 매각의 파란만장한 역사를 갖고 있지만 그중에서도 특히 의미심장했던 것이 1969년에 AKUAlgemeene Kunstzijde Unie와 KZOKoninklijke Zout Organon가 합병해 아크조 AKZO가 된 일이었다. 이를 계기로 회사명 아크조 위에 굵은 선을 접어 만든 삼각형 A가 놓이게 되었다. 이것이 아크조의 첫 심벌이다.

아크조 산하 350여 개 회사들은 아크조와의 관계를 크게 부각시키지 않으면서 각자 브랜드를 키워나갔다. 그랬기 때문에 아크조의 사세가 대대적으로 확장된 뒤에도 세계 최대의 '무명 기업'이라는 말을 들을 정도로 1980년대 중반까지 일반인들에게는 존재감이 없었다. 그렇다고 해서 영원히 막후에 머물 회사는 결코 아니었다. 아크조가 마침내 세상에 잠재력을 펼쳐 보이기 시작했다. 제일 먼저, 기원전 450년에 제작된 고대 그리스 조각상에서 영감을 얻어 거대 기업을 대표할 인물상을 만들었다. 모든 사업의 중심이 인간임을 뜻하는 이 인물상은 아크조의 기업 문화의 상징이었다. 아크조는 기업 전체에 일관성 있게 로고를 사용하면서 제각각이던 자회사들의 시각 브랜드를 하나로 통일했다.

그로부터 6년 후인 1994년, 아크조와 노벨 인더스트리Nobel Industries가 합병해 아크조 노벨이 탄생했다. 스웨덴의 저명한 화학자 알프레드 노벨Alfred Nobel의 이름을 딴 노벨 인더스트리는 1646년부터 역사를 이어온 회사였다. 합병 후에도 아크조 노벨을 상징하는 인물상은 변함이 없었다. 2001년부터 '브루스Bruce'라는 애칭을 갖게 되었는데, 이는 시카고 지사에 근무하는 직원의 아들 이름에서 딴 것이다.

2007년에 ICIImperial Chemical Industries plc.를 인수한 아크조 노벨은 기업의 혁신적인 성격을 널리 알리기 위해 2008년에 아이덴티티를 새롭게 수정했다. 기업 이름 사이에 있던 여백을 없애고 태양을 응시하며 미래를 꿈꾸는 것처럼 보이는 새로운 '브루스'를 로고에 추가했다. 브랜드북은 이 로고를 "하나로 뭉쳐 새롭게 각오를 다진 아크조 노벨의 원대한 미래에 최적으로 어울리는 상징, 넘치는 에너지와 인간 중심의 정신과 영속성을 뜻하는 심벌"이라고 설명하고 있다.

왼쪽 2009년 연차 보고서 '오늘 제시하는 내일의 정답' **오른쪽** 암스테르담에 있는 아크조 노벨 본사, 2011년(출처: Akzo Nobel NV)

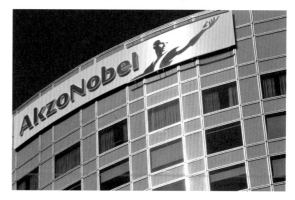

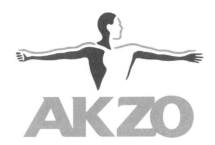

1969

1988, 울프 올린스Wolff Olins

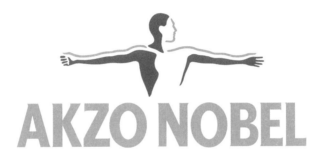

1994

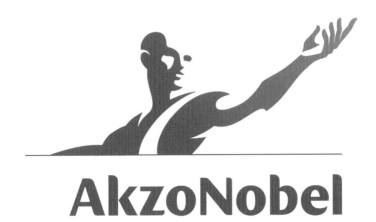

2008, 사프론Saffron

8 알파 로메오 ALFA ROMEO

1910년, 이탈리아 밀라노
설립자 알렉상드르 다라크Alexandre Darracq, 우고 스텔라Ugo Stella, 니콜라 로메오Nicola Romeo
회사명 피아트 그룹 오토모빌Fiat Group Automobiles S.p.A. **본사** 이탈리아 토리노
www.alfaromeo.com

밀라노 시의 문장

비스콘티 가문의 문장

알파 로메오의 자동차 배지는 형태가 매우 다양하지만 안에 늘 로고가 들어간다. 알파 로메오 로고에는 옛날에 알파 로메오가 생산되던 밀라노 시의 상징 두 개가 조합되어 있다. 붉은 십자가와 비스콘티 가문의 적을 집어삼킨 뱀 문장이 바로 그것이다. 디자인에 뱀을 넣게 된 것은 기술부서에 근무하던 한 젊은 디자이너가 카스텔로 광장에서 전차를 기다리다가 필라레테 Filarete 탑 위의 뱀을 보고 생각해낸 것이다.

붉은 십자가와 뱀은 원래 파란 고리에 둘러싸여 있었다. 고리 안에는 'ALFAAnonima Lombarda Fabbrica Automobili, 롬바르다 자동차 제작 주식회사'와 'MILANO'라는 단어가 있었고 두 단어 사이에는 당시 이탈리아를 지배하던 사보이 왕가의 상징인 매듭 두 개가 놓였다. 약간 빈약해 보이던 세리프 서체는 얼마 후 볼드 산세리프체로 바뀌어 가독성이 개선되었다.

1915년에 니콜라 로메오가 알파를 인수한 뒤 브랜드에 자신의 이름을 포함시켰다. 알파 로메오는 1924년에 열린 제1회 세계자동차경주대회에 'P2'로 출전해 역사에 길이 남을 승리를 거두었으며 이를 기념하기 위해 1925년 로고에 월계관을 추가했다.

이탈리아 왕정이 무너지고 공화국이 선포되자 로고에서 매듭 두 개를 빼고 물결선 두 개를 넣었다. 전쟁 직후였던 만큼 자동차에도 화려하지 않은 배지를 부착하는 것이 적절하다고

판단하고 단색으로 변경한 것이다.

멀티 컬러 로고가 다시 등장한 것은 1950년경이었다. 1972년에 생산 시설 일부가 이탈리아 남부로 이전하자 로고에서 '밀라노'라는 말을 삭제했으며 그 과정에서 단어 사이를 연결해주던 하이픈까지 없애 알파로메오ALFAROMEO는 한 단어가 되었다.

현재 사용하는 로고는 1982년에 발표한 것으로 단어 사이에 여백을 다시 넣고 황금색 레터링을 사용한 것이 특징이다. 3D 자동차 배지에도 같은 디자인을 사용하고 있다.

알파 로메오 1600GT 벨로체Veloce 신문 광고, 1960년대

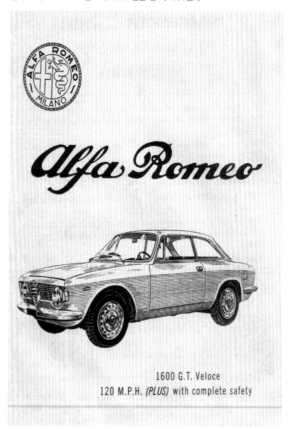

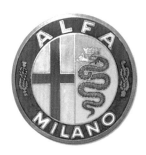

1910, 로마노 카타네오와 주세페 메로시 Romano Cattaneo and Giuseppe Merosi

1912년경

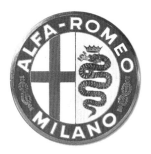

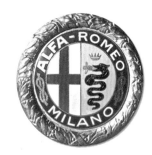

1915

1925

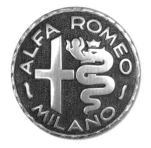

1945

1950

1972

1982

위 　알파 로메오 8C 2900 B 포스터, 1937년경
≫ 　알파 로메오 줄리에타Giulietta의 프런트 그릴, 1950년대

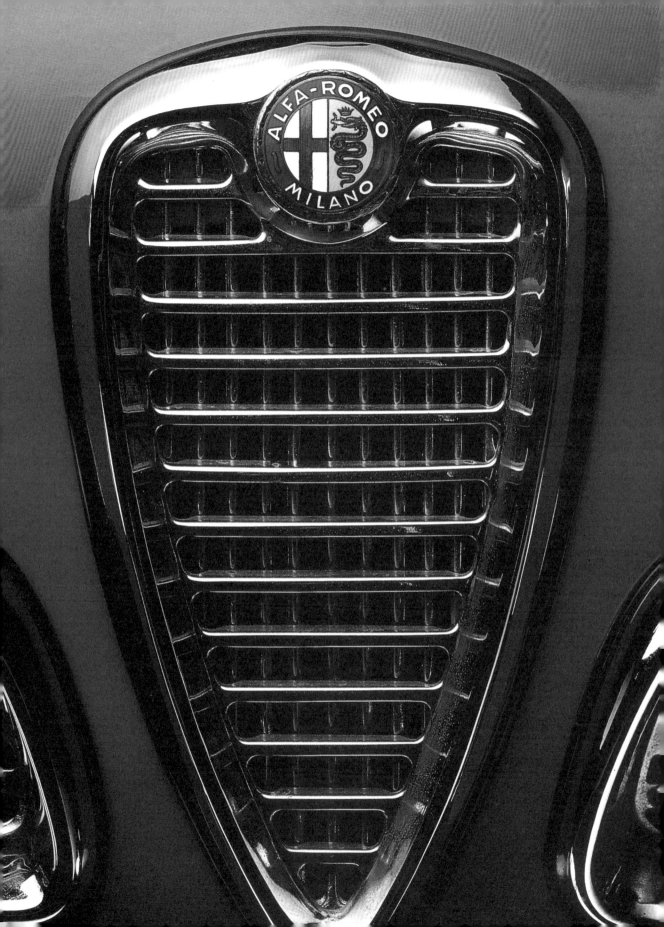

9 알리안츠 ALLIANZ

1890년, 독일 베를린과 뮌헨
설립자 카를 티메Carl Thieme, 빌헬름 핀크Wilhelm Finck
회사명 알리안츠 범유럽 주식회사Allianz SE **본사** 독일 뮌헨
www.allianz.com

알리안츠는 1890년에 뮌헨에서 설립된 금융 서비스 회사로 영업 활동의 본거지는 베를린이었다. 첫 로고는 독일의 국가 상징인 독수리가 두 도시를 대표하는 수도승(뮌헨)과 곰(베를린) 문장을 감싸고 있는 형상이었다. 알리안츠는 1918년이 되자 독일 최대의 보험회사로 부상했다.

1923년에 회사 이름을 알리안츠 그룹Allianz Group으로 바꾸고 로고를 리디자인했다. 독수리가 새로운 자회사를 상징하는 새끼 독수리 세 마리를 품에 안고 있는 로고를 칼 슐피그Karl Schulpig가 디자인했다.

1970년대 초부터 해외로 진출하기 시작한 알리안츠는 1977년에 현대적인 로고를 선보였다. 새 로고를 디자인한 한스외르크 도르셀Hansjörg Dorschel은 브랜드 이름에 대문자와 소문자를 혼용하고 전보다 훨씬 추상화한 독수리와 새끼들을 커다란 원에 넣어 해외시장으로 진출하고자 하는 알리안츠의 야심과 열망을 표현했다.

알리안츠는 1999년에 날로 세계화되는 금융시장과 확대일로에 있던 자사의 금융 서비스에 어울리도록 로고를 새롭게 바꾸고 본격적으로 해외기업 합병의 물결을 타기 시작했다. 새 로고는 다소 호전적인 느낌이던 기존 로고들에 비해 훨씬 우호적인 분위기로 바뀌었다. 수직선 세 개만 남긴 탓에 새끼를 품은 독수리의 모습은 사라지고 말았지만 로고타이프의 'I' 자를 활용해 몸체로 삼고 세리프로 머리를 표현한 것이 매우 인상적이다.

알리안츠 아레나 축구 경기장, 독일 뮌헨(출처: Richard Bartz)

1899

1923, 칼 슐피그

1977, 한스외르크 도르셀

1999, 클라우스 코흐 Claus Koch

10 아메리칸 항공 AMERICAN AIRLINES

1930년, 미국 뉴욕 주 뉴욕
설립자 82개 독립 항공회사 **모기업** AMR 코퍼레이션 AMR Corporation
본사 미국 텍사스 주 포트워스
www.aa.com

1930년에 여러 독립 항공사들을 하나로 묶는 엄브렐러 브랜드, 아메리칸 에어웨이스 American Airways가 탄생했다. 첫 로고는 탐조등 불빛이었다. 텍사스 주와 캘리포니아 주를 잇는 비행 노선의 환히 불 밝힌 항공로에서 영감을 얻은 디자인이었다.

두 개의 알파벳 'A' 사이에 독수리가 내려앉은 로고는 회사명이 아직 아메리칸 에어웨이스이던 1932년에 도입되었다. 그 후 1934년에 E.L.코드 E.L. Cord에 인수되면서 아메리칸 에어웨이스는 아메리칸 항공으로 이름이 바뀌었다. 배지 모양의 로고에는 그때그때 상황에 맞춰 바뀐 브랜드 이름과 '우편Mail', '여객 Passengers', '급행Express' 등의 서비스 명칭을 나란히 새겼다. 배경을 장식하는 탐조등 불빛과 독수리에 대한 세부 묘사도 추가되었다. 제2차 세계대전이 끝나고 로고 디자인을 수정하면서 독수리가 흰 바탕 위를 왼쪽에서 오른쪽 방향으로 날아가는 로고가 등장했다. 브랜드 이름은 로고와 별도로 다양한 방식으로 추가되었다.

제트기 시대가 열리자 리디자인의 필요성이 대두되었다. 그래서 1960년대 초반에 나온 것이 타원형 테두리 안에 단순한 디자인의

독수리가 들어 있고 타원의 안팎에 브랜드 이름 전체나 축약형 'American'이 새겨져 있는 로고였다.

1967년에 선보인 유명한 아메리칸 항공의 로고는 이탈리아인 디자이너 마시모 비녤리 Massimo Vignelli의 작품이다. 산봉우리처럼 생긴 헬베티카체 'A' 두 개와 그 사이에 내려앉은 독수리 한 마리, 그리고 빨강, 하양, 파랑의 미국 국가색을 적용하여 기존에 비해 단순함이 돋보이는 디자인이었다. 그 후 세월이 흐르는 동안 독수리가 미세하게 수정되어 날개와 꼬리에 들어간 V 자형 자국이 세련되게 바뀌고 머리와 발톱은 단순화되고 눈이 없어졌다.

아메리칸 항공은 이 로고가 나온 지 40년 만인 2013년에 로고를 업데이트했다. 아메리칸 항공의 최고 마케팅 및 상품개발 담당 임원 비라습 바히디 Virasb Vahidi는 로고와 항공기 상징색에 미국 특유의 진보를 추구하는 열정과 원대한 정신이 반영되어 있다고 밝힌 바 있다. 실제로 비행기를 상징하는 새로운 독수리 디자인은 'A'라는 글자와, 별과 같이 미국을 상징하는 아이콘을 여럿 포함하고 있다.

새로운 아메리칸 항공 여객기 도색, 2013년(출처: American Airlines)

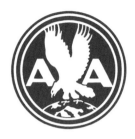

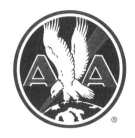

1930

1932

1934

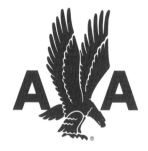

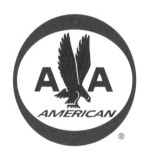

1946년경

1963년경

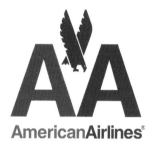

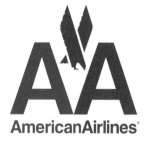

1967, 마시모 비넬리

1980년대

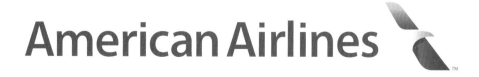

2013, 퓨처 브랜드 Future Brand

'대서양과 태평양을 잇는 최초의 논스톱 서비스' 광고 중 일부, 1953년 미국

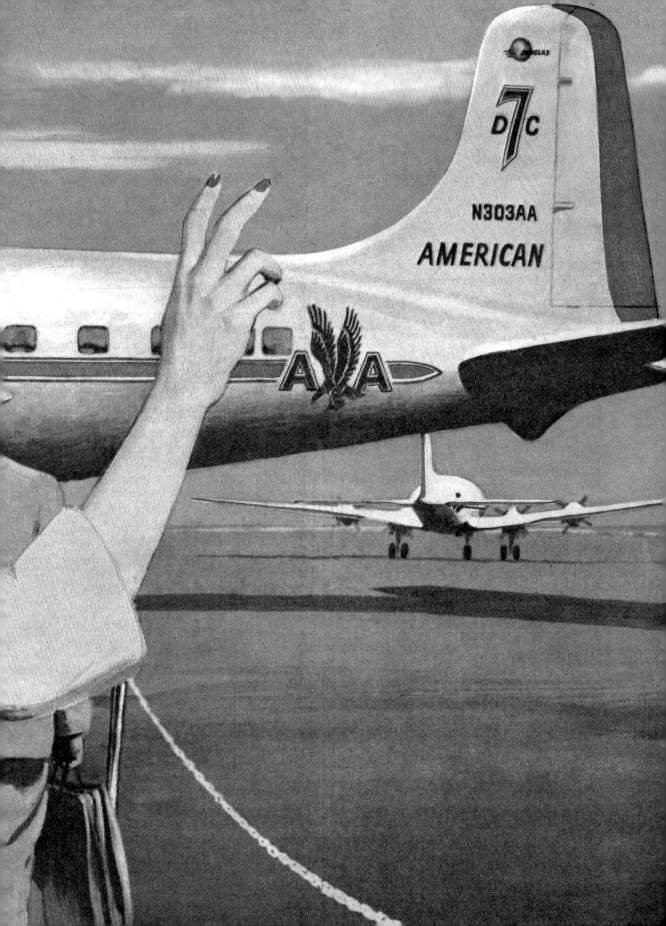

11 애플 APPLE

1976년, 미국 캘리포니아 주 쿠퍼티노
설립자 스티브 잡스Steve Jobs, 스티브 워즈니악Steve Wozniak, 로널드 웨인Ronald Wayne
회사명 애플 주식회사Apple Inc. **본사** 미국 캘리포니아 주 쿠퍼티노
www.apple.com

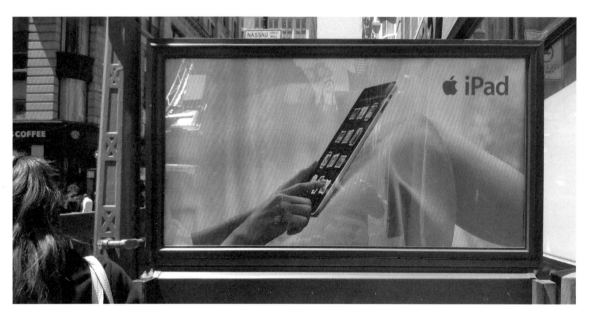

애플 아이패드 출시 캠페인, 2010년 미국 뉴욕

애플의 첫 로고 디자인은 복잡하기 이를 데 없었다. 애플 컴퓨터 주식회사Apple Computer Co.라는 회사명과 사과나무 아래 앉아 있는 아이작 뉴턴의 모습. 게다가 '뉴턴… 낯선 생각의 바다를 홀로 끝없이 여행하는 지성Newton… a mind forever voyaging through strange seas of thought… alone'이라는 뉴턴에게 바치는 워즈워스의 시 구절까지 들어 있었다.

재현에 어려움이 많았던 이 디자인은 1977년에 애플II 출시를 계기로 롭 자노프Rob Janoff의 '무지개 사과Rainbow Apple'로 대체되었다. 롭 자노프는 훗날 인터뷰에서 제대로 된 크리에이티브 브리프가 없었다고 밝힌 바 있다. 스티브 잡스의 유일한 주문은 '너무 예쁘게' 만들지 말라는 것이었다. 애플 로고를 디자인하면서 종이에 연필로 스케치를 해가며 손으로 작업했다니 기막힌 역설이 아닐 수 없다.

사과 로고에 색칠을 한 것은 당시에 유일한 장점이던 모니터의 색 재현 능력을 내세우기 위한 것이었으며 젊은 층의 주목을 끌기 위해 의도적으로 밝은색을 사용했다.

한 입 베어 먹은 자국은 체리가 아니라 사과임을 알 수 있도록 추가한 것이었다. 자노프에 따르면 컴퓨터 용어 '바이트'를 연상시키거나 성서에 대한 암시를 담으려는 의도는 없었다고 한다. 이 디자인은 당시에 최첨단 서체로 통하던 모터 텍투라Motter Tektura체로 쓴 브랜드 이름의 첫 글자와 환상적으로 잘 어울렸다.

1984년, 매킨토시 출시와 맞물려 발표된 애플 로고는 정교함과 거리가 멀었던 오리지널 로고에 비해 곡선을 세련되게 수정하고 브랜드 이름을 떼어버린 디자인이었다. 사과 로고만으로도 회사를 상징하기에 충분했던 것이다.

애플은 다채로운 색의 아이맥을 출시한 1998년부터 혁신을 추구하는 제품의 성격과 완벽하게 조화를 이루는 세련된 모노크롬 테마를 로고에 사용하고 있다.

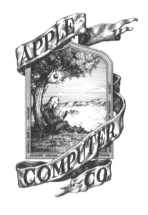

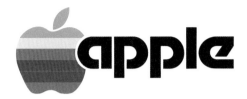

1976, 로널드 웨인

1977, 롭 자노프

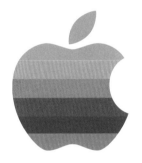

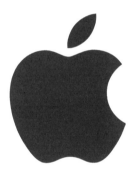

1984, 랜도 어소시에이츠Landor Associates

1998, 애플

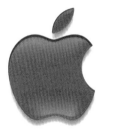

1998-2007, 애플

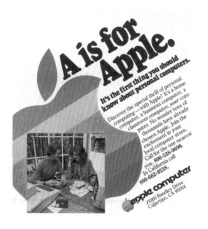

위 다채로운 색상의 아이맥, 1998년
아래 왼쪽 애플Ⅰ 사용 설명서, 1976년
아래 오른쪽 'A 하면 가장 먼저 떠오르는 애플'
광고, 1977년 미국
≫ 화하게 불이 켜진 애플 스토어, 2010년 중국
상하이(출처: Simon Q)

12 AT&T AT&T

1877년, 미국 매사추세츠 주 보스턴
설립자 가디너 그린 허버드Gardiner Greene Hubbard **회사명** AT&T Inc
본사 미국 텍사스 주 댈러스
www.att.com

세계 최초로 전화기를 발명한 알렉산더 그레이엄 벨의 이름을 딴 벨 전화회사The Bell Telephone Company는 1877년에 가디너 그린 허버드가 설립한 후 몇 차례 합병을 거쳐 1885년에 미국전신전화회사American Telephone & Telegraph Company가 되었다.

벨 시스템The Bell system은 1877년부터 1984년까지 미국 전역에 제공되던 전화 서비스를 일컫는 말로 AT&T 소유 자회사들이 서비스의 주체였다. 이 서비스를 제공하던 자회사들을 가리켜 벨 운영회사Bell Operating Companies, BOC라고 불렀다. 이러한 개념이 1921년부터 로고 디자인에 반영되기 시작했다. AT&T라는 지주회사 이름과 함께 자회사들의 이름을 가장자리 고리에 넣은 것이다. 가운데 들어가는 벨 시스템 아이콘은 22개의 BOC 모두 동일한 디자인을 사용했다.

벨의 아이콘은 그 후 1984년까지 점진적으로 단순화되는 방향으로 진화했다. 1984년, 연방법원의 독점금지법 위반 소송 판결에 따라 AT&T는 여러 회사로 분할되었고 벨 시스템도 유명무실해졌다. 핵심을 뺀 나머지가 모두 산산조각 난 과정에서 그나마 가장 빛을 발한 것이 솔 배스Saul Bass의 1969년 로고였다.

솔 배스는 벨 시스템이 해체된 후 종 대신 여러 층을 포개어 만든 구체에 3D 효과를 가미한 로고를 새로 디자인했다. 2000년에는 21세기의 의미를 살려 디자인을 약간 수정했다.

AT&T는 2005년에 SBC 커뮤니케이션SBC Communication에 인수되었다. 한때 사우스웨스턴 벨 주식회사Southwestern Bell Coporation라는 이름으로 지역 BOC 역할을 하던 SBC는 벨 시스템이 해체된 1983년에 설립된 회사였다. 합병 후 AT&T 로고는 반투명 구체와 소문자로 된 브랜드 이름을 결합시킨 모양으로 바뀌었다.

왼쪽 미국전신전화회사 초창기 브로슈어, 1899년 미국 **오른쪽** AT&T 서비스 차량, 2011년

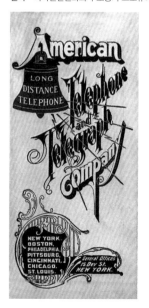

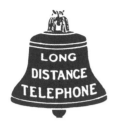

1889

1900

1921

1939

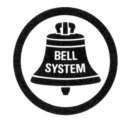

1964

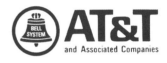

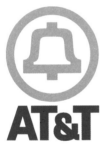

1969, 솔 배스

1983, 솔 배스

2000

2005, 인터브랜드Interbrand

IT'S FUN TO 'PHONE!

Turn a few minutes into fun by calling a friend or loved one. Whether it's
down the street, or across the country, a sunny get-together makes the day
a lot brighter. Lonely feelings are laughed away by a cheerful visit by telephone.
So treat yourself to a welcome break and just for fun—call someone!

BELL TELEPHONE SYSTEM

Tell her all about the tooth fairy. Call Japan.

Your niece has never witnessed the magic of the tooth fairy. Why not tell her how much fun losing a tooth can be? With AT&T International Long Distance Service, it costs less than you'd think to stay close. So go ahead. **Reach out and touch someone®**

JAPAN	Economy 3am-2pm	Discount 8pm-3am	Standard 2pm-8pm
	$.95	$1.20	$1.58
	AVERAGE COST PER MINUTE FOR A 10-MINUTE CALL*		

*Average cost per minute varies depending on the length of the call. First minute costs more; additional minutes cost less. All prices are for calls dialed direct from anywhere in the continental U.S. during the hours listed. Add 3% federal excise tax and applicable state surcharges. Call for information or if you'd like to receive an AT&T international rates brochure.
1 800 874-4000. ©1987 AT&T

AT&T
The right choice.

위 '이빨 요정 이야기를 들려주세요' 광고, 1988년 미국
≪ 베시 벨Betsy Bell이 등장하는 '전화는 재밌어' 광고, 1958년 미국

13 아우디 AUDI

1909년, 독일 츠비카우
설립자 아우구스트 호르히August Horch **회사명** 아우디 주식회사Audi AG
본사 독일 잉골슈타트
www.audi.com

아우디의 첫 로고는 타원 안에 로고타이프가 있고 꽃을 연상시키는 문양을 곁들인 아르누보 풍의 디자인이었다. 1919년에 독일의 뛰어난 서체 디자이너 루치안 베른하르트Lucian Bernhard가 현대적인 아우디 로고타이프를 디자인했다. 2009년까지 아우디를 대표하던 로고타이프가 바로 그것이다.

1922년, 베른하르트의 로고타이프와 함께 사용할 자동차 엠블럼을 찾기 위한 공모전에서 공 위에 숫자 '1'을 얹은 아르노 드레셔스Arno Dresschers 교수의 디자인이 150편의 응모작을 제치고 당선되었다. 이 엠블럼은 1923년에 상표등록한 후 생산이 중단된 1940년까지 모든 차량의 프런트 그릴에 부착되었다.

경제 대공황이 닥치자 아우디, 데카베DKW, 호르히Horch, 반더러Wanderer가 1932년에 손을 맞잡고 비용 절감을 위해 차틀을 표준화했다. 이 네 개 회사가 뭉쳐 만든 새 회사 아우토 우니온 주식회사Auto Union AG가 모든 브랜드를 포괄하는 엄브렐러 브랜드가 되었고 네 회사의 영원한 화합을 상징하는 유명한 고리가 탄생했다.

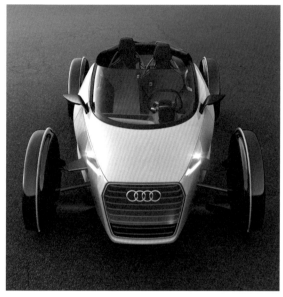

아우디 어반 콘셉트 카 스파이더Spyder, 2011년(출처: Audi AG)

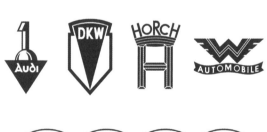

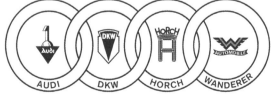

1932년에 아우토 우니온 주식회사가 탄생하면서 별개의 브랜드 로고
네 개가 하나로 합쳐졌다.

네 회사는 한동안 아우토 우니온 로고와 각자의 로고를 병행해 사용하다가 1933년부터 아우토 우니온 로고 하나만 앞세워 모터 스포츠 활동에 사용했다.

제2차 세계대전이 끝난 후 사옥을 잉골슈타트로 이전하고 새로 출범한 아우토 우니온 유한회사Auto Union GmbH가 네 개의 고리를 부착한 데카베 밴, 승용차, 모터사이클을 생산하기 시작했다. 이 회사는 1965년에 폭스바겐 그룹에 인수되었으며 그 후 아우디 브랜드로 새로운 모델의 차량을 생산하기 시작했다.

1978년에 고리 네 개를 없애서 1919년의 로고와 흡사한 로고를 탄생시켰다. 네 개의 고리는 프런트 그릴에만 부착되었다.

1994년에 네 개의 고리가 회사를 대표하는 주요 이미지로 복귀한 뒤 2009년 100주년 기념 디자인에서 메탈 고리로 재탄생했다. 같은 해에 베른하르트의 영향에서 완전히 벗어난 새 로고타이프를 도입했다.

1909

1919, 루치안 베른하르트

1923, 아르노 드레셔스 교수

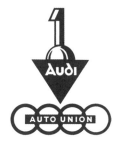

1932

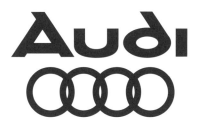

1965

1978

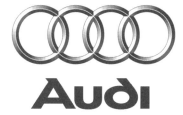

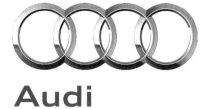

1994, 메타 디자인Meta Design

2009, 메타 디자인

Audiwerke A. G.
Zwickau - Sa.

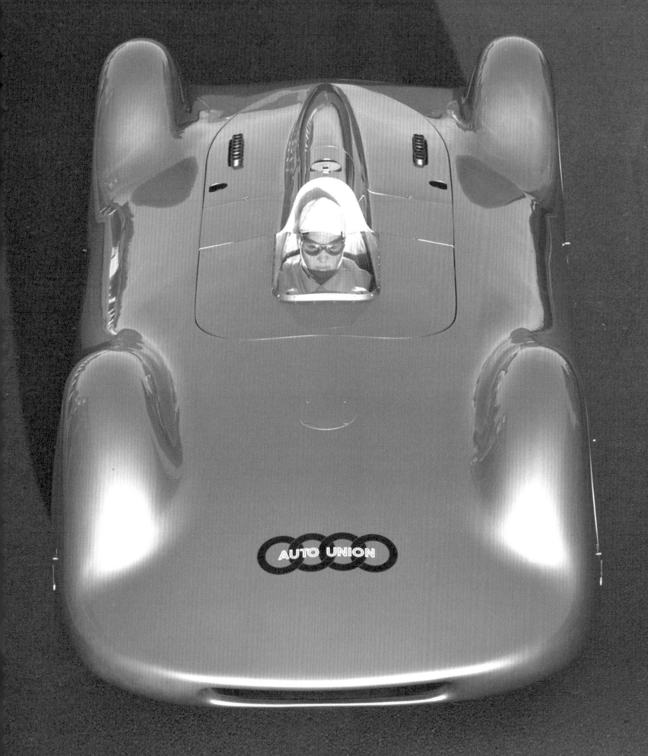

1937년 아우토 우니온 타입 C 16실린더 스트림라이너Streamliner의
복제품, 2009년(출처: Audi AG)

바비인형 BARBIE

1959년, 미국 캘리포니아 주
인형 디자인 루스 핸들러Ruth Handler **회사명** 마텔 주식회사Mattel, Inc.
본사 미국 캘리포니아 주 엘세군도
www.barbie.com www.mattel.com

'틴에이저 패션모델, 바비' 브로슈어 표지, 1958년 미국

인형에 아들의 이름을 붙여 켄Ken이라고 불렀다. 최초의 바비인형 로고는 대문자 'B'에 돼지 꼬리 같은 꼬임 장식을 붙인 통통 튀는 발랄한 글씨체였다. 1970년경에는 당시의 유행에 따라 묵직한 그림자 효과가 추가되었다.

1977년에 새로 선보인 로고는 B에 꼬임 장식을 계속 사용하고 더 두터운 그림자 효과를 적용하였다. 1980년대에는 그림자 효과가 한 차례 수정되었고, 1992년에는 보일 듯 말 듯한 꼬임 장식이 추가된 세련된 로고타이프가 탄생했다.

2000년 들어 잔뜩 멋 부리던 옛날로 돌아가 초창기 로고와 거의 비슷한 형태로 리디자인되었다. 얼마 후에는 'i'에 점 대신 꽃을 얹은 디자인을 비롯해 약간 다른 글씨체 2종이 나왔다. 바비인형 탄생 50주년을 맞은 2009년에 드디어 최초의 바비인형 로고 특유의 분홍색 (PMS 219)으로 복원되었으며 여기에 포니테일 머리의 바비인형 옆얼굴이 든 고리가 추가되었다.

1945년에 설립된 마텔은 역사상 최고의 성공을 거두며 셀레브리티 대열에 합류한 인형 덕분에 유명해진 회사라고 해도 과언이 아니다. 루스 핸들러와 엘리엇 핸들러Elliot Handler 부부는 친구 해럴드 맷슨Harold Mattson과 함께 회사를 설립하고 맷슨의 이름에서 따온 'Matt'와 엘리엇의 이름에서 따온 'el'을 합쳐 회사 이름을 '마텔Mattel'이라고 지었다.

딸 바버라Barbara의 이름을 붙인 바비인형을 처음 기획한 사람은 루스 핸들러였다. 바비인형은 1958년에 특허를 획득한 뒤 1959년 3월, 뉴욕에서 열린 토이쇼에서 처음 소개되었다. 2년 뒤인 1961년에 바비의 남자 친구가 탄생했다. 루스와 엘리엇 핸들러는

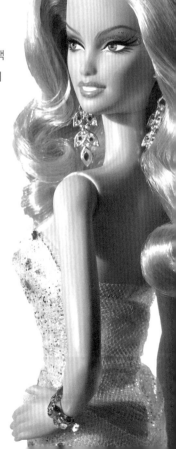

바비인형 탄생 50주년 기념 인형과 로고, 2009년

1959

1970

1977

1984

1992

2000

2003

2005

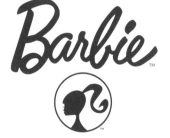

2009

15 바스프 BASF

1865년, 독일 만하임
설립자 프리드리히 엥겔호른Friedrich Engelhorn　**회사명** 바스프 범유럽 주식회사BASF SE
본사 독일 루트비히스하펜
www.basf.com

1865년, 주식회사 바디셰 아닐린 & 소다 파브릭Badische Anilin und Soda-fabrik이 설립되던 당시만 해도 로고라는 것이 그리 필요하지 않았다. 바스프가 로고를 처음 도입한 것은 1873년이었다. 두 가지 요소가 결합된 이 로고에는 슈투트가르트 시의 문장에 들어 있던 말과 라인 강변의 도시 루트비히스하펜의 관인이 나란히 놓여 있는데, 루트비히스하펜의 관인에는 바이에른의 사자가 닻이 그려진 판을 붙잡고 있는 장면이 묘사되어 있었다. 슈투트가르트를 본거지로 한 두 회사 크노스프Knosp와 시겔 Siegel이 바스프와 합병되었음을 시각적으로 표현한 것이다.

1922년에 상표로 등록한 이른바 '달걀BASF egg' 로고는 원래 바스프 비료 부문에서 사용하던 것이었다. 해외 수출용으로

'말과 사자' 로고 대신 국경과 문화에 상관없이 누구나 이해할 수 있는 로고를 만드느라 모든 문화권에서 생명과 성장을 상징하는 알에 회사 이름의 알파벳 약자를 결합시킨 것이다. 이 로고는 제2차 세계대전이 끝날 때까지 사용되었다.

1955년이 되자 이등분되어 있던 공간이 넷으로 분할되고 공간 하나에 머리글자가 하나씩 배치되었다. 로고 하단이 곡식의 이삭 모양을 한 화환으로 감싸여 있는 버전도 있다.

바스프의 전통적인 '말과 사자' 로고는 1952년에 리디자인하면서 BASF라고 적힌 왕관과 설립 연도 1865를 추가하고 디자인 전체를 원으로 둘러싸게 했다. 이 디자인을 1960년대 말까지 사용하였다.

그로부터 1년 뒤인 1953년, 폭이 좁은 서체를 사용해 견고한

인디고 파우더 염색제 포장 상표, 1903년경(출처: ⓒ BASF SE)

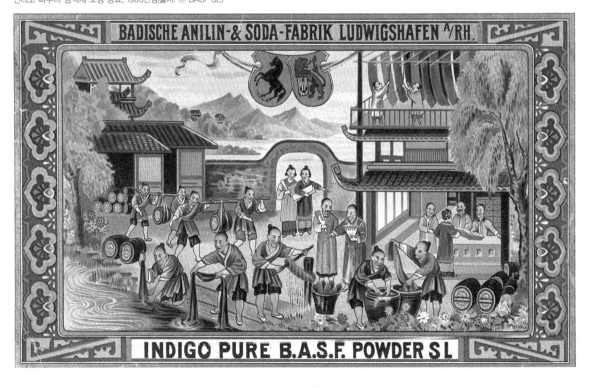

1873–1875 1922 1952

1953 1955

1968 1986

The Chemical Company

2004, 외르크 친츠마이어 Jörg Zintzmeyer

느낌이 드는 새 로고타이프를 도입하였다(윤곽선으로 이루어진 형태와 단색 형태 2종). 바스프는 전후 회사 재건 선언 시점부터 이 로고타이프와 '말과 사자' 로고를 동시에 사용했다.

얼마 후인 1968년, 검은 사각형 안에 흰색 산세리프체 BASF 글자가 들어간 소위 '브리켓briquet' 로고가 바스프의 기업 디자인의 새로운 시대를 열었다. 그렇지만 기업 서체 사양서에는 헬베티카와 엥글리셰 슈라이브슈리프트Englische Schreibschrift, 영어 필기체–옮긴이까지 전부 들어 있었다.

1973년에 주식회사 바디셰 아닐린 & 소다 파브릭이 BASF 주식회사BASF Aktiengesellschaft로 이름을 바꾸자 'BASF'라는 네 글자의 위상도 알파벳 약자에서 고유명사로 격상되었다. 1960년대 말에 현대적인 기업 디자인 시스템을 확립하겠다는 의지가 처음 싹튼 후 시간이 갈수록 무르익어 가더니 마침내 1986년에 볼드체의 BASF만으로 이루어진 새 로고가 등장했다.

전자 식자 시스템에서는 서체의 모양과 커닝을 미세 조정하는 것이 기술적으로 얼마든지 가능했다. 당시에 나온 로고 디자인 아트워크는 뉴헬베티카 서체를 변형한 것이었다. 이 로고를 2004년까지 바스프 그룹 전체가 사용하였다.

2004년 3월, 새로운 기업 디자인을 확립할 목적으로 바스프 브랜드의 새로운 시각 아이덴티티를 발표했다. 낯익은 BASF 글자들과 정사각형 요소를 결합시켜 바스프와 협력 업체들의 동반자적 관계와 협력, 상호 번영을 상징한 디자인이었다. 스스로를 '세계 최고의 화학회사'라 일컫는 바스프는 현재 업계를 주도하는 일인자로서의 위상을 강조하고 있다.

바스프는 여섯 가지 기업 컬러를 통해 브랜드의 유연성과 다양성을 자연스럽게 전달하는 한편, 레이아웃 시스템을 잘 활용해 매체에 상관없이 일관성을 유지하고 있다.

바스프의 '브리켓'과 뒤이어 나온 로고는 단순히 기업 브랜드 로고로만 사용된 것이 아니었다. 그 안에는 바스프 브랜드와 바스프의 두 가지 주력 제품의 심벌을 연계시키려는 의도가 있었다. 바스프 인쇄 시스템은 1968년경부터 2002년까지 노란색 인장을 사용했다.

자기 테이프 부문은 1950년에 만들어진 나선형 로고를 사용했으며, 1954년에 빨간색을 디자인 요소에 포함하였다. 빨간 나선과 BASF 글자를 결합시킨 로고는 BASF가 1996년까지 생산하던 오디오 및 비디오 카세트테이프의 상징으로 널리 알려져 있다.

왼쪽 나일로프린트Nyloprint 매뉴얼, 1982년 독일(출처: ⓒ BASF SE)
오른쪽 독일의 정밀 기술이 낳은 BASF 콤팩트 카세트 광고, 1981년 독일
(출처: ⓒ BASF SE)

≫ '아이들은 화학을 좋아해요' 기업 광고, 2011년(출처: ⓒ BASF SE)
(2011년에 시작된 기업 광고 캠페인의 여러 테마 중 하나)

배스킨라빈스 BASKIN ROBBINS

1945년, 미국 캘리포니아 주 글렌데일
설립자 버트 배스킨Burt Baskin, 어브 라빈스Irv Robbins **모기업** 던킨 브랜드 그룹Dunkin' Brands
본사 미국 캘리포니아 주 글렌데일
www.baskin-robbins.com

처남 매부 사이인 버트 배스킨과 어브 라빈스는 어브 아버지의
조언대로 각자 버트 아이스크림 숍Burt's Ice Cream Shop과
스노버드 아이스크림Snowbird Ice Cream 사업을 하고 있었다.
1953년에 두 사람은 각자의 사업과 아이덴티티를 정리하고
배스킨라빈스라는 아이스크림 체인점을 열었다. '31가지 맛'이라는
슬로건이 유명세를 타기 시작했지만 실제로 배스킨라빈스가
초창기에 판매했던 아이스크림의 맛은 21종뿐이었다.

매일 다른 맛을 즐기자는 뜻의 '31가지 맛' 개념은 카슨 로버츠
Carson Roberts 광고 대행사(나중에 오길비 & 매더Ogilvy &
Mather가 됨)에서 제안한 아이디어였다. 어쨌든 그로 인해
로고에서 숫자 '31'이 차지하는 비중이 상당히 커졌다. 핑크(체리)와
브라운(초콜릿), 경쾌한 물방울무늬와 광대, 서커스, 카니발,

오락을 암시하는 서부 개척 시대 풍 서체도 카슨 로버츠가 조언한
것이다.

1988년이 되자 브라운 대신 파란색을 사용하여 훨씬 진지한
느낌을 주는 로고가 등장했다. 반원 모양의 윤곽선은 콘에 올린
아이스크림 스쿱을 나타낸 것이다.

배스킨라빈스는 2005년에 창립 60주년을 맞아 브랜드
아이덴티티를 새롭게 정립했다. 로고에 재미 요소와 활기찬
에너지를 담으려는 의도가 역력했다. 이제는 다양한 아이스크림
말고도 음료와 케이크까지 판매하는 곳이 된 배스킨라빈스는
브랜드 이름에 초점을 맞췄다. 대신에 근본을 잊지 말자는 뜻에서
뾰족뾰족한 폰트들이 흥겹게 춤을 추는 가운데 숫자 '31'을 재치
있게 'BR' 머리글자 안에 은근슬쩍 숨겨놓았다.

왼쪽 배스킨라빈스 아이스크림 가게, 1950년대 미국(출처: Dunkin' Brands)
오른쪽 와플 콘에 올린 투 스쿱 아이스크림, 2011년

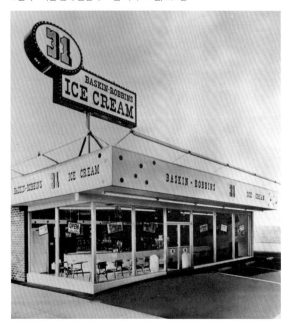

1953

1988, 리핀콧 앤 마굴리스 Lippincott & Margulies

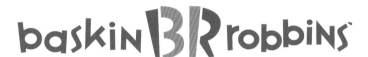

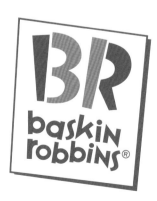

2005

17 바이엘 BAYER

1863년, 독일 바르멘(현재 부퍼탈의 일부)
설립자 프리드리히 바이어Friedrich Bayer, 요한 프리드리히 베스코트Johann Friedrich Weskott
회사명 바이엘 주식회사Bayer AG **본사** 독일 레버쿠젠
www.bayer.com

제약 및 화학 전문 회사 바이엘의 전신은 염료 세일즈맨으로 일하던 프리드리히 바이어와 염료 장인 요한 프리드리히 베스코트가 1863년에 설립한 프리드리히 바이엘Friedrich Bayer et comp.이라는 염료 제조회사였다.

바이엘은 1881년에 파르벤파브리켄 폼 프리드리히 바이엘 앤 컴퍼니Farbenfabriken vorm. Friedr. Bayer & Co.라는 이름의 합자회사 형태로 바뀌었다. 최초의 바이엘 로고는 성 로렌스가 순교한 곳의 쇠창살을 잡고 있는 사자를 묘사하고 있는데, 당시 바이엘의 본거지였던 엘버펠트의 문장을 바탕으로 한 것이었다. 세부 묘사가 과도한 디자인이었는데 1886년에는 한술 더 떠서 헬멧을 비롯해 여러 가지 장식을 추가하였다.

바이엘은 1895년에 국제적인 화학회사로 발돋움하면서 로고를 리디자인했다. 날개 달린 사자가 카두케우스caduceus를 들고 지구본에 기대 서 있는 모습에서 세계를 향해 열린 마인드와 자신감을 엿볼 수 있다. 바이엘이 유명해지기 시작한 것은 '세기의 약'을 발명하면서부터인데 1899년에 출시된 아스피린이 바로 그것이다.

1904년에 '바이엘 십자가'라고 부르는 단순한 로고를 새로 만들게 된 것도 수출이 급증했기 때문이다. 바이엘 직원 한스 슈나이더Hans Schneider가 디자인한 이 로고는 가로와 세로로

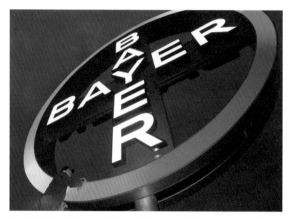

청소 중인 쾰른본 공항의 바이엘 옥외 광고, 2006년 독일(출처: Bayer AG)

적힌 'Bayer'이 'Y'를 중심으로 교차하는 형태였다. 바이엘 아스피린은 약사와 의사를 통해서만 구할 수 있는 약이었다. 약 포장에 브랜드를 표시할 수 없었던 탓에 알약 자체에 바이엘 십자가를 새겨 넣었다.

1929년에 십자 표시를 세련되게 바꾸고 현재와 같은 정제 형태를 채택한 것을 마지막으로 이후엔 별다른 변화가 없었다. 바이엘의 십자 표시는 회사의 이미지 중 가장 중요한 요소로 부상해 세계적으로 바이엘의 제품과 서비스에 대한 품질을 보증해주는 역할을 하고 있다. 1989년 들어 바이엘 로고타이프에 초록색과 파란색 선 두 개가 추가되었다.

2002년이 되자 바이엘이 경영 지주회사로 전환되어 바이엘이라는 엄브렐러 브랜드 아래 법적으로 독립적인 경영 구조를 갖는 하위 그룹(헬스케어, 케미컬, 작물학)을 여럿 거느리게 되었다. 이를 계기로 바이엘 십자가를 3D로 입체화하고 기업 컬러도 통합하여 브랜드 식별에 무리가 없는 범위에서 최대한 가치를 높인 세련된 디자인으로 탈바꿈했다. 2010년 들어 브랜딩 구조를 명확히 보여주기 위해 십자 표시에서 3D 효과를 제거하고 약간의 변화를 더해 훨씬 강렬한 로고로 변신했다.

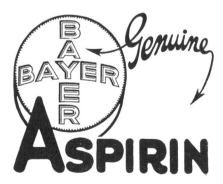

'진정한 바이엘 아스피린' 광고의 일부, 1920년대 미국

1881

1886

1895

1904, 한스 슈나이더

수출용 로고

1929

1989

2002, 로고타이프를 얹은 형태는 특별한 경우에만 사용

2010

위　아스피린 포장, 2011년 독일
아래　바이엘의 본거지 레버쿠젠을 굽어보는 듯한 바이엘의 불 켜진 거대한 옥외 간판
(지름 51미터, 사용된 전구 1,710개), 2006년 독일(출처: Bayer AG)
≫　250그램들이 분말 아스피린 병, 1899년 독일(출처: Bayer AG)

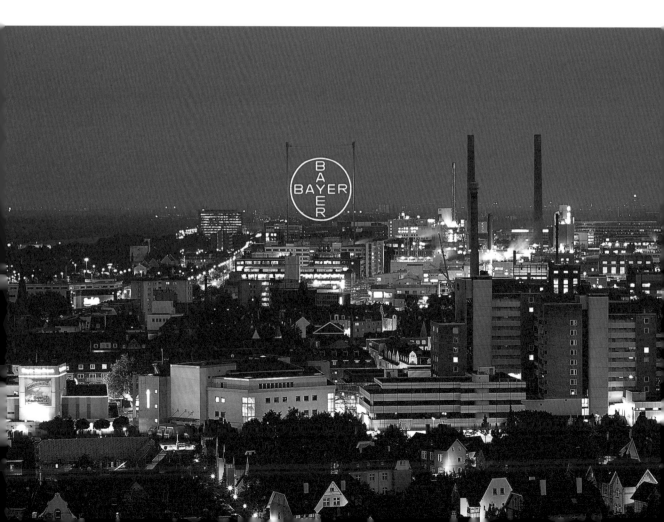

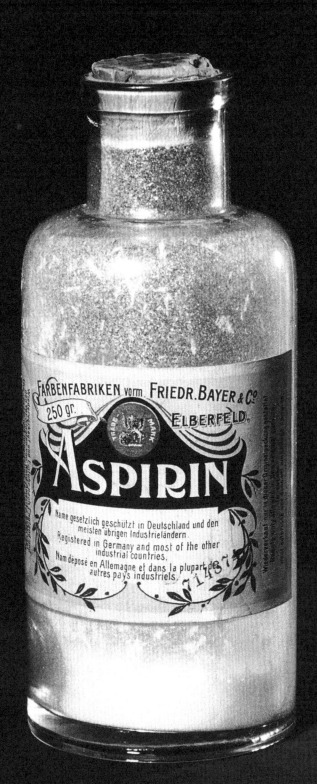

18 BMW BMW

1916년, 독일 뮌헨
설립자 프란츠 요제프 포프Franz Josef Popp **회사명** 바이에른 자동차 제조 주식회사Bayerische Motoren Werker AG
본사 독일 뮌헨
www.bmw.com

왼쪽 바이에른 주 깃발
오른쪽 라프 로고

1917년에 항공기 엔진 회사 BFWBayerische Flugzeug Werke
GmbH가 구조조정되는 과정에서 바이에른 자동차 제조회사
Bayerische Motoren Werke GmbH가 탄생했다. BFW는 원래
항공기 엔진을 제조하던 구스타프 항공기 제조회사Gustav
Flugmaschinenfabrik와 라프–자동차 제조회사Rapp-
Motorenwerke가 1916년에 합병해서 만든 회사였다.

회사 머리글자가 새겨진 검은 고리 안에 흰색과 파란색의
사분면이 든 BMW 라운델은 라프–자동차 제조회사의 로고가
진화된 형태였다. 라프는 회사의 상징으로 말을 사용한 반면,
BMW는 바이에른 주 깃발의 체크무늬를 선택했다는 것이 유일한

다른 점이다.

BMW는 제1차 세계대전이 끝난 후 베르사유 조약에 따라
항공기 엔진 생산을 중단한 대신 모터사이클과 자동차 제조에
주력하기 시작했다.

BMW 로고는 100년 가까이 변한 것이 거의 없다.
타이포그래피와 윤곽선 사용, 중앙의 파란색과 흰색의 체크무늬
크기는 여러 차례 바뀌었지만 전체적으로 볼 때 사소한
수정만으로도 최신의 감각을 유지할 수 있는 디자인이다.

가장 최근의 변화는 2000년에 자동차 덮개를 그대로 옮겨놓은
듯 라운델에 3D 효과를 준 것이다.

BMW 로고가 1929년 광고에서 보는 바와 같이 비행기 프로펠러
돌아가는 모습을 표현한 것이라는 속설이 있는데 이는 잘못된 것이다.
BMW 대변인에 따르면 한때 항공기 엔진을 만들던 회사였기 때문에
사원들조차 그런 로고를 사용하게 된 것이라고 믿었던 적이 있었다고
한다.

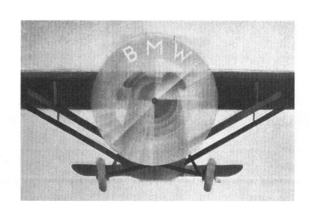

비행기 프로펠러가 등장한 1929년 광고

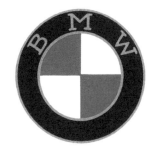

1917, 프란츠 요제프 포프

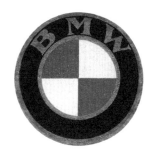

1933

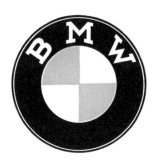

1951

1970

2000

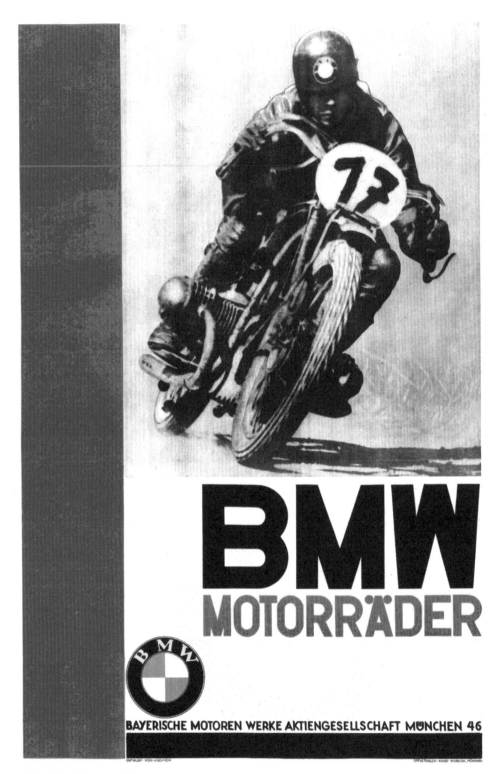

위 'BMW 모터사이클' 광고, 1946년
≫ 위 BMW 700 광고, 1960년
≫ 아래 BMW Z4M 쿠페, 2006년(출처: Ben Smith/Shutterstock.com)

Das ist Ihr Wagen:
Geräumiger Innenraum mit vier bequemen Sitzen·
viel Platz für Gepäck · lebendiger, laufruhiger Viertakt-
motor · 30 PS · vollsynchronisiertes Viergang-
getriebe ... und eine elegante, begeisternde Form
-natürlich ein BMW 700

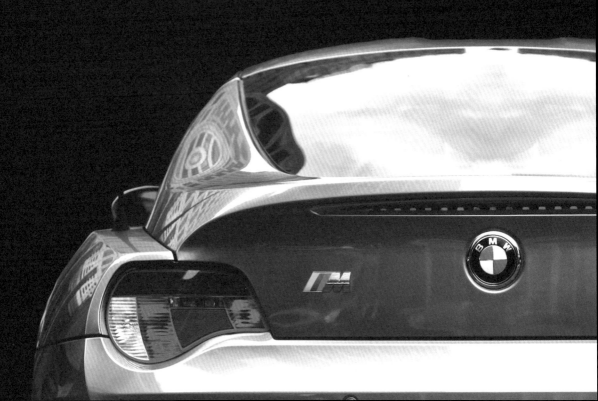

19 BP

1909년, 영국
설립자 윌리엄 녹스 다시William Knox D'Arcy
회사명 브리티시 페트롤리엄 유한책임회사BP plc **본사** 영국 런던
www.bp.com

BP는 윌리엄 녹스 다시가 페르시아(지금의 이란)에서 유전을
발견한 1909년에 설립되었다. 초창기 회사 이름은 앵글로–
페르시안 석유회사Anglo-Persian Oil Company였으며
1920년경에 BP의 첫 '엔진 연료' 광고를 자동차 잡지에
게재하였다.

BP가 최초의 '공식' 로고를 만들기 위해 개최한 사내 디자인
공모전에서 구매부서 직원 AR 손더스AR Saunders가 입상을
했다. 손더스의 로고는 각진 세리프의 'BP' 글자 양쪽에
큰따옴표를 붙여 방패 모양의 윤곽선 안에 넣은 형태였다.

1920년대 내내 방패에 빨강, 파랑, 초록, 검정, 노랑, 하양 등
다양한 색이 사용되었는데 1930년대에 접어들어 자회사 전체에
브랜드를 표시할 때 일관성 있게 초록과 노랑만 사용하라는
지시가 내려졌다. 초록과 노랑을 선택한 이유에 대해서는 알려진
바가 없다. 어쨌든 1923년에 프랑스에서 초록과 노랑을 사용한
로고가 처음 선보였다. 애초부터 주유 펌프와 트럭에 빨간색을
사용하던 BP의 고향 영국에서는 빨간색이 경관을 망친다면서
못마땅하게 여기는 사람들이 꽤 있었다.

영국에서는 광고, 주유소, 자동차 정비공장 등에서 'BP'
유니언잭 로고를 사용하면서 '국산을 씁시다. 영국 석유 BP'라는
슬로건을 앞세워 애국심에 호소했다. 제2차 세계대전이 끝나고
1947년에 방패를 현대적으로 리디자인하는 과정에서 큰따옴표를
없애고 글자 아래에 그림자 효과를 넣었다. 1954년에는 회사
이름이 앵글로–이란 석유회사Anglo-Iranian Oil Company
(1935)에서 브리티시 페트롤리엄 컴퍼니British Petroleum
Company로 바뀌었다. 4년 후 레이먼드 로위Raymond Loewy가
방패의 윤곽선과 BP 글자 아래 그림자를 지우고 로고를
단순화했으며 글자들도 동글동글하게 만들어 전보다 깔끔하고
친근한 느낌이 들도록 했다. 이 로고는 굵은 윤곽선의 정사각형
형태로도 사용되었다. 1989년이 되자 방패에 대비가 강한
윤곽선을 넣고, 부드럽고 세련된 이탤릭 세리프체 레터링을

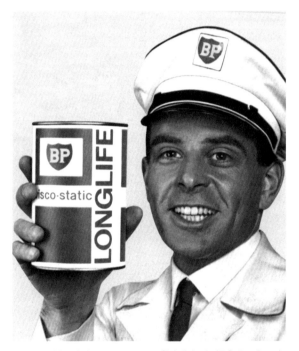

비스코–스태틱 롱라이프Visco-Static Longlife 합성 엔진오일 깡통을 든 주유소 직
원, 1963년

사용한 수정 로고를 도입하였다.

2000년에 미국 석유회사 아모코Amoco와 합병한 뒤에는
완전히 새로운 변신을 꾀했다. 장장 80년 동안 사용해온 방패를
'헬리오스'라는 방사상 불꽃으로 바꾼 것이다. 그리스 신의
이름을 딴 헬리오스는 끝없는 혁신, 발전, 성과, 활력과 더불어
대체 에너지원의 중요성이 커지는 시대를 맞아 환경에 대한
책임을 뜻하는 상징이었다. BP의 새로운 경영 전략은 로고에
추가된 'Beyond Petroleum석유를 넘어' 슬로건에 집약되었다.
슬로건의 머리글자가 회사 이름과 같은 것은 결코 우연의 일치가
아니었다. BP는 2001년에 브리티시 페트롤리엄 유한책임회사로
상호를 변경했다.

1920년경

1920, AR 손더스

1922

1947

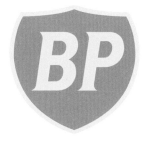

1958, 레이먼드 로위

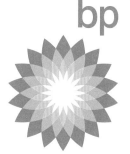

1989, 시겔+게일

2000, 랜도 어소시에이츠

I

BP

ITALIA

1 : 1.250.000

TORINO
MILANO
BOLOGNA
FIRENZE
ROMA
NAPOLI

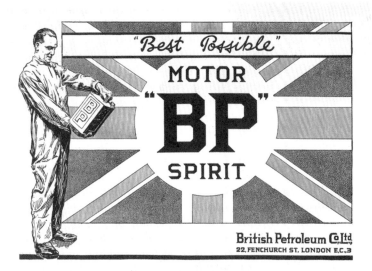

위 유니언잭 로고를 등장시킨 BP 광고, 1922년 영국(출처: ⓒBP plc)
아래 영국 런던 시티 공항에서 에어 BPAir BP를 급유받는 항공기(출처: ⓒBP plc)
≪ BP에서 발행한 이탈리아 도로 지도, 1970년경

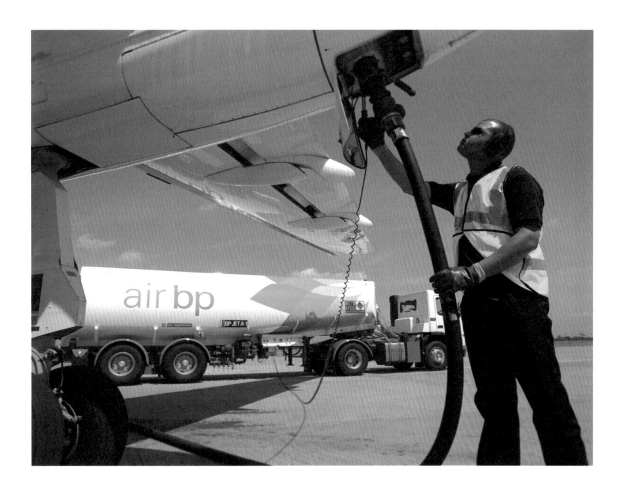

20 브라운 BRAUN

1921년, 독일 프랑크푸르트암마인
설립자 막스 브라운Max Braun **회사명** 브라운 유한책임회사Braun GmbH
본사 독일 크론베르크
www.braun.com

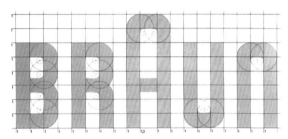

볼프강 슈미텔이 1952년에 로고를 디자인하면서 사용한 그리드

소비자 가전 제조업체 브라운은 엔지니어 막스 브라운이
1921년에 프랑크푸르트에 설립한 회사이다. 원래 라디오 부품을
생산했으나 1929년부터 파워앰프와 라디오 완제품까지 제조할
정도가 되었다. 가운데 'A'가 다른 글자보다 유독 키가 큰 브라운
로고는 1934년에 처음 도입되었다.

브라운은 제2차 세계대전이 끝난 후 하이파이 전축과
전기면도기로 유명세를 얻었다. 첨단 기술과 브라운 특유의
기능적 디자인이 결합된 제품들이었다. 1955년에 브라운에 입사해
1961년부터 1995년까지 디자인 책임자를 지낸 디터 람스Dieter
Rams는 브라운의 철학을 "크기는 더 작게, 품질은 더 뛰어나게
Less, but Better"라는 말로 요약한 바 있다. 디터 람스는 디자인
세계에 혁명을 불러일으켰고 그가 디자인한 오리지널 제품의
대다수가 현재 박물관에 전시되어 있다.

1951년 후반에 설립자 막스 브라운이 갑자기 세상을 떠나고
두 아들 아르투르Artur와 에르윈Erwin이 회사를 물려받은 직후에
볼프강 슈미텔Wolfgang Schmittel이 브라운 로고를 리디자인했다.
슈미텔은 1952년에 프리랜서로 브라운 디자인 팀에 들어와
입사하자마자 정사각형과 원으로 이루어진 정교한 그리드를
바탕으로 로고를 다시 그렸다. 그렇지만 주변보다 키가 큰 'A'는
그대로 살렸다. 제품은 물론이고 문구류, 사용자 매뉴얼, 광고와

같은 커뮤니케이션 자료 등에서까지 키다리 'A'가 새로운 디자인
양식의 구성 요소가 되었다.

브라운 로고는 그 후 단 한 번, 가독성과 친근감을 높이기
위해 글자를 더 동글동글하게 수정한 것을 빼고는 숱한 세월의
부침을 꿋꿋하게 이겨내고 명품 디자인의 자리에 올랐다. 현재
프록터 앤 갬블Procter & Gamble의 자회사로 귀속된 브라운은
포일식 면도기, 제모기, 핸드 블렌더 등의 분야에서 세계 시장을
이끌어가고 있다.

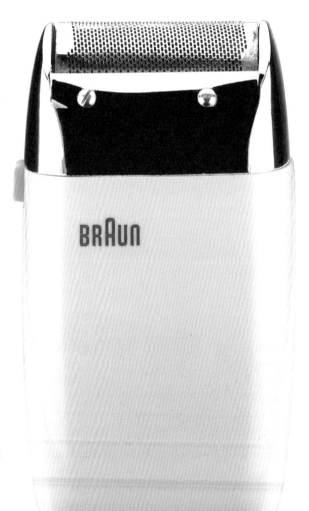

디터 람스가 디자인한 전기면도기 S60, 1958년

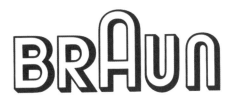 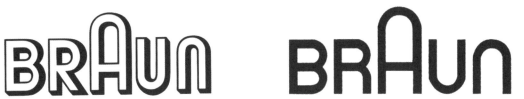

1934, 빌 뮌크 Will Münch

1939

1952, 볼프강 슈미텔

1990년대

21 영국항공 BRITISH AIRWAYS

1919년, 영국 런던
설립자 항공수송 여행사Aircraft Transport and Travel, AT&T
회사명 영국항공British Airways **본사** 영국 런던
www.ba.com

영국항공은 2009년에 창립 90주년을 맞이했다. 영국항공의 전신은 1919년 11월에 처음으로 파리행 국제선 비행기를 띄운 '항공수송 여행사'였다.

1924년에 인스톤 항공Instone Airline, 핸들리 페이지 수송 Handley Page Transport, 다임러 항공The Daimler Airway, 영국해상공중항법회사British Marine Air Navigation Company가 합병해 원거리 항공수송회사 임페리얼 에어웨이Imperial Airways Ltd가 탄생했다. 이 회사는 1932년에 '스피드버드Speedbird'를 로고로 채택했다.

1935년에 영국의 군소 항공수송회사들이 합병되어 원조 영국항공이 탄생했으나 1939년에 국유화된 이후 임페리얼 에어웨이와 합쳐져 영국해외항공사British Overseas Airways Corporation가 되었다. BOAC라는 약자로 널리 알려진 이 회사는 로고타이프를 쓸 때 글자 사이에 점을 찍어 표기하고 스피드버드를 심벌로 사용했다.

1965년에 로고타이프를 현대적으로 바꾸는 과정에서 가운뎃점이 사라지고 스피드버드만 로고의 일부로 남았다.

1974년, 의회제정법에 따라 BOAC와 BEABritish European Airways, 영국유럽항공가 합쳐져 영국항공이 탄생했고, 타이포그래피 로고에 영국의 국가색을 입히는 대신에 스피드버드를 떼어버렸다. 당시만 해도 항공기 앞부분에 스피드버드가 계속 남아 있었지만 1980년에 항공기의 상징색을 바꾸는 과정에서 'British'만 남았다.

1984년에 영국항공은 다시 민영화되었다. 대문자로 구성된 새 로고가 발표되고 항공사 이름 전체가 생략 없이 기체에 명기되기 시작했다. 영국 국기 유니언잭과 스피드버드를 조합해 만든 '스피드윙Speedwing'은 끝 부분이 선과 날카로운 고리로 이루어져 있는 것이 특징이다.

1997년 들어 스피드윙이 '스피드마크Speedmarque'라는 하늘을 나는 입체 리본으로 바뀌었다. 영국항공은 막강한 해외 노선망을 강조하기 위해 새로운 기업 아이덴티티 외에 다양한 '세계 이미지'를 꼬리날개 도색에 사용했으나 2001년, 영국 국민들의 유니언잭 사랑에 부응하는 뜻에서 유일하게 콩코드기에만 사용하던 유니언기 도색을 전 기종으로 확대하겠다고 발표했다.

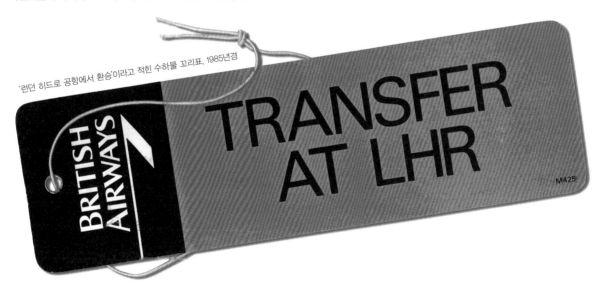

'런던 히드로 공항에서 환승'이라고 적힌 수하물 꼬리표, 1985년경

1932, 세어 리−엘리엇Theyre Lee-Elliott

B·O·A·C

1940

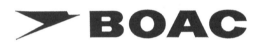

British airways

1965

1974

BRITISH AIRWAYS

1984, 랜도 어소시에이츠

1997, 뉴웰 앤 소렐Newell and Sorrell

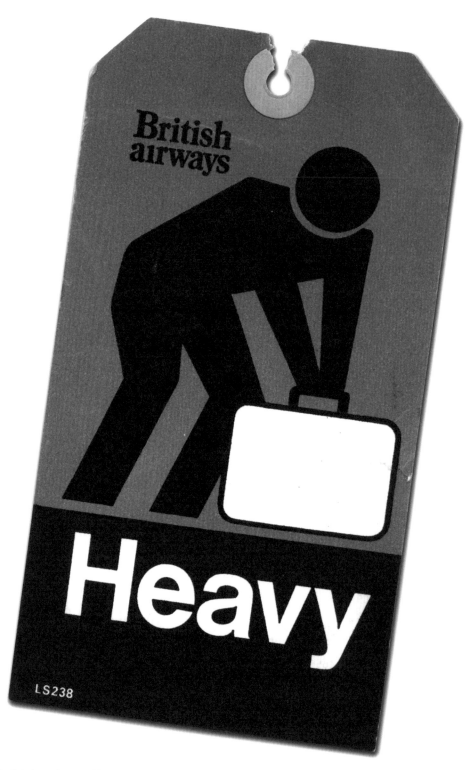

위 '무거운 짐' 수하물 꼬리표, 1979년경
≫ 위 꼬리날개에 '채텀 해군 조선소 유니언기' 도색을 한 영국항공 보잉 747기(출처: Eluveitie)
≫ 아래 왼쪽 BOAC 밍숑기 훈잉 시깐표, 1958닌
≫ 아래 오른쪽 '비즈니스가 시작되기 전의 즐거움' 광고, 1960년대 영국

Pleasure before business

Fly VC10

To dream that you are floating high on a cotton wool cloud to North America can mean one of two things:

You have an excellent mattress.

You are in a BOAC VC10.

The BOAC VC10 is a dream aircraft. You sit up ahead of the jets, out of earshot from its great Rolls-Royce power. What you can hear, is yourself thinking that the luxurious BOAC seat is the ultimate in comfort.

The uncluttered wings give extraordinary lift so that the VC10 gets you off the ground 25% quicker than ordinary jets.

And it puts you gently down 20 mph slower. Altogether it's the most revolutionary jetliner that ever flew. Flights leave for North America all day, every day.

See your BOAC Travel Agent about them.

BOAC

takes good care of you

22 버거킹 BURGER KING

1954년, 미국 플로리다 주 마이애미
설립자 제임스 맥라모어 James McLamore, 데이비드 R. 에드거턴 David R. Edgerton **회사명** 버거킹
본사 미국 플로리다 주 마이애미
www.burgerking.com

1954년, 플로리다 주에 패스트푸드 체인점 버거킹이 생겼다.
'햄버거 위에 앉은 왕' 로고가 첫선을 보인 것은 1955년.
마이애미의 버거킹 1호점 앞 간판에 햄버거의 왕이 올라앉아
있었다. 이 캐릭터는 1960년부터 애니메이션이나 사람이 직접
연기하는 실사 형태로 TV 광고에 등장해 꽤 중요한 역할을 한
것으로 짐작된다.

'반으로 가른 햄버거 빵' 로고는 1969년에 처음 등장했다.
햄버거를 파는 식당임을 알리기 위해 만든 것이 분명한 이
로고는 'Burger King'이라는 브랜드 이름을 불룩한 모양의
빨간색 서체로 표기해 햄버거 빵 사이에 든 고기 패티를

암시하는 단순하고도 효과적인 디자인이었다. 이 로고를
1994년에 좀 더 반듯하고 매끈한 폰트로 수정하면서 반으로
자른 빵과 로고타이프의 비율도 실제 햄버거와 비슷하게 위쪽
빵이 아래쪽보다 두툼해졌다.

'반으로 가른 햄버거 빵'이 등장한 지 30년 만인 1998년,
대대적인 로고 개편을 감행하여 '푸른 초승달 Blue Crescent'을
도입하였다. 햄버거 빵의 크기가 작아진 대신 하이라이트를 몇 개
추가하여 광택을 표현했다. 시대감각에 맞춰 서체를 수정하고
눈에 잘 띄도록 파란색으로 둥글게 감싼 다음, 전체를 살짝
기울여놓은 탓에 지구본이 연상된다.

왼쪽 '60초 서비스가 시작되는 곳' 광고, 1966년 미국 **오른쪽** '뉴욕은 햄버거를 좋아해' 광고, 1977년 미국

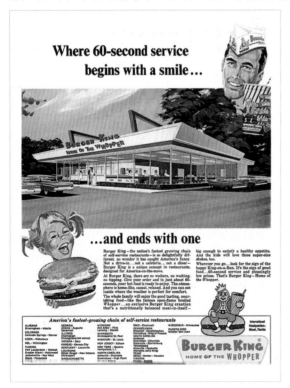

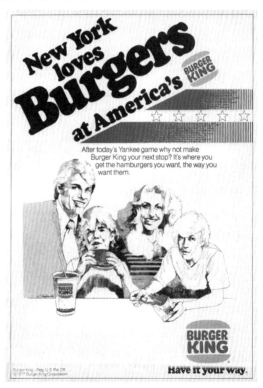

BURGERKING

1954

1955

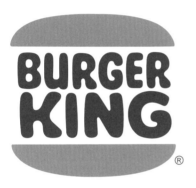

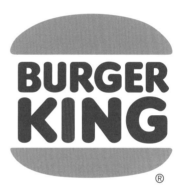

1969

1994

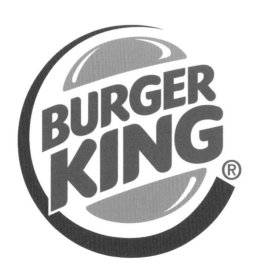

1998, 스털링 브랜드 Sterling Brands

23 씨앤에이 C&A

1841년, 네덜란드 스네크
설립자 클레멘스 브렌닝크메이어 Clemens Brenninkmeijer,
아우구스트 브렌닝크메이어 August Brenninkmeijer
회사명 씨앤에이 유럽 C&A Europe
본사 벨기에 빌보르데, 독일 뒤셀도르프
www.c-and-a.com

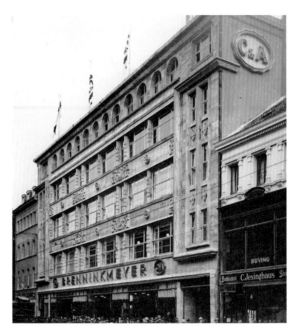

패션 유통 체인점 C&A의 전신은 클레멘스와 아우구스트 브렌닝크메이어 형제가 1841년에 네덜란드의 스네크 시에 설립한 직물공장이었다. 회사명 C&A는 두 형제의 이름 첫 글자에서 따왔다. 독일이 고향인 브렌닝크메이어 가는 17세기부터 메팅겐에서 가정용 린넨과 직물 사업을 하던 집안이었다. C&A는 회사 설립 20년 만에 1호 매장을 열었다.

최초의 로고는 'C. en A. Brenninkmeijer'라는 회사명과 암스테르담, 흐로닝언, 레이우아르던, 스네크 등 지점 소재지 이름이 원 안에 든 형태였다. 두 형제의 사업 수완이 대단했음을 알 수 있다.

네덜란드 국내외에서 C&A 지점이 계속 늘어나자 로고에 이름을 넣을 자리가 부족해졌고, 결국 1912년에 지점명을 모두 없앴다. 얼마 후 원을 타원으로 바꾸었으며 1920년대 들어 가장자리에 유명한 물결 모양의 장식을 추가하였다. 이 장식은 그 후 여러 차례 변화를 겪으면서 햇살 무늬, 빗살 무늬, 단색 무늬를 거쳐 물결 모양과 끝이 뾰족한 '꽃잎' 모양으로 바뀌었다가 결국 다시 물결 모양으로 돌아왔다. 그사이에 글자의 모양도 약간 바뀌었다. 1958년에는 빨강, 파랑, 하양의 네덜란드 국기색이 도입되었다.

2011년에 창립 170주년을 맞은 C&A는 브랜드의 현대화를 위해 50년 넘게 고수해온 파란 바탕에 흰 글씨로 된 타원 디자인을 흰 바탕에 파란 글씨로 반전시켜 훨씬 신선하고 깔끔한 외관으로 변신했다.

위 1926년 독일 뒤셀도르프에 문을 연 C&A 매장
아래 'C&A에서 아름다워지세요' 포스터, 2005년 네덜란드

1870년경

1912

1913

1920년대

1947

1958

1984

1998

2005

2011, 사프론

24 캐논 CANON

1937년, 일본 도쿄
설립자 미타라이 다케시御手洗毅, 요시다 고로吉田五郎, 우치다 사부로内田三郎, 마에다 다케오前田武男
회사명 캐논 주식회사Canon, Inc. **본사** 일본 도쿄
www.canon.com

세계적인 품질의 카메라를 만들겠다는 각오로 1933년에 설립된
세이키 광학연구소는 여러 차례의 시행착오를 거쳐 1년 만에
첫 카메라 콰논Kwanon을 선보였다. 콰논은 자비로 중생을
구제한다고 알려진 불교의 '관음보살'에서 이름을 따온 것이다.

캐논의 첫 로고는 팔이 1천 개 달린 관음보살상이었지만 심벌로
사용하기에는 너무 복잡해서 이를 대신할 별도의 이탤릭 필기체
로고타이프를 만들었다. 현재 사용하는 캐논 로고의 특징이
엿보이는 이 로고타이프는 실제로 시장에는 공개되지 않았다.

1935년부터 콰논의 매출이 초기 목표를 훌쩍 뛰어넘어 급격히
증가하자 해외 진출에 유리하도록 회사 이름을 캐논으로 바꿨다.
캐논은 '규칙', '표준', '경전' 등 다양한 뜻을 가진 단어이다.

1953년에 로고를 전반적으로 손질하고 균형미를 개선한 캐논은
각고의 리디자인 과정을 거쳐 1956년에 최종 버전을 내놓았으며,

불교에서 자비의 여신이라 불리는 관음보살

지금도 이 로고를 계속 사용하고 있다. 캐논 로고는 세계 최장수
로고 중 하나이다.

2004년 포르투갈에서 열린 UEFA 유로 2004 축구대회에서 취재 경쟁을 벌이는 사진기자들

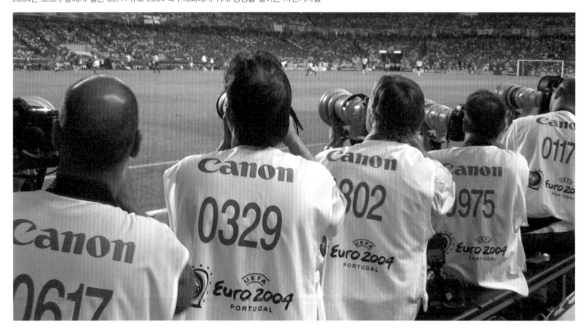

1934

1934

Canon

1935

Canon

1953

Canon

1956

25 캐스트롤 CASTROL

1899년, 영국 런던
설립자 찰스 치어스 웨이크필드Charles Cheers Wakefield **모기업** BP 유한책임회사BP plc
본사 영국 런던
www.castrol.com

1899년 3월 19일, 찰스 '치어스' 웨이크필드가 CC 웨이크필드 앤 컴퍼니CC Wakefield & Co Ltd.라는 엔진오일 회사를 설립했다. 1909년에 상표등록을 한 웨이크필드의 엔진오일 '캐스트롤'은 승용차, 모터사이클, 비행기, 경주용 자동차 등 당시에 나온 지 얼마 안 된 새로운 내연기관을 위한 혁신적인 윤활유 브랜드였다. 캐스트롤은 밀도 높은 엔진오일을 만들기 위해 혼합하는 피마자유, 즉 캐스터 오일castor oil에서 유래한 이름이었다.

캐스트롤은 지금도 1909년 당시와 전혀 다를 바 없이 제품 마케팅에 빨강, 하양, 초록으로 구성된 색 체계를 사용하고 있다. 1958년까지 브랜드 로고에 '웨이크필드 엔진오일WAKEFIELD MOTOR OIL'을 넣었지만 1960년에 회사 이름을 캐스트롤로 바꾼 후 '엔진오일MOTOR OIL'만 남겼다.

캐스트롤은 1966년에 부르마 석유회사Burmah Oil를 인수한 뒤 1968년에 캐스트롤 GTX를 출시하면서 로고를 새롭게 바꿨다. 이때 캐스트롤 제품은 이미 세계 140여 개국에서 판매되고 있었다. 1980년경이 되자 로고에 초록색 정사각형을 추가해 브랜드가 더 강력해 보이도록 힘을 실었다. 이 로고 외에 초록색 정사각형 옆에 커다랗게 캐스트롤 로고타이프를 배치한 형태도 함께 사용하였다.

부르마와 캐스트롤은 2000년에 BP 그룹 산하 자회사로 편입되었지만 엔진오일에는 캐스트롤 브랜드를 계속 사용하고 있다. 2001년에 베일을 벗은 캐스트롤의 새 아이덴티티는 현대 감각에 맞게 업그레이드한 타이포그래피를 원 밖으로 꺼내 가독성을 높인 디자인이었다. 2006년에 3D 효과를 추가하였다.

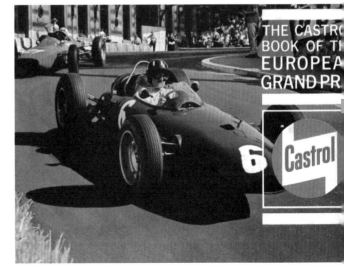

위 '챔피언급 성능을 위하여…' 광고, 1958년 미국
아래 『캐스트롤 유럽 그랑프리 자동차경주대회 선집』, 1960년대

1917

1929

1946

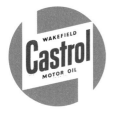

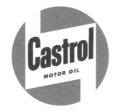

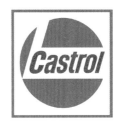

1954년경

1960년경

1968

1980년경, 로저 클린턴 스미스 Roger Clinton Smith

2001

2006

치키타 CHIQUITA

1899년, 미국 보스턴
설립자 마이너 C. 키스Minor C. Keith, 보스턴 프루트 컴퍼니Boston Fruit Company
회사명 치키타 브랜드Chiquita Brands **본사** 미국 오하이오 주 신시내티
www.chiquita.com

설립 당시 회사명이 유나이티드 프루트 컴퍼니United Fruit
Company였던 치키타는 1990년에 치키타 브랜드 인터내셔널
Chiquita Brands International로 이름을 바꿨다. 1944년에 처음
시장에 선보인 유명 바나나 브랜드를 그대로 차용한 것이었다.
그리고 2002년에 한 차례 재무 구조조정을 겪은 후 회사 이름을
다시 치키타 브랜드로 바꿨다.

치키타가 유명세를 누리기까지는 미스 치키타의 공이 매우 컸다.
치키타의 상표 로고는 '공포의 해가Hägar the Horrible'로 유명한
만화가 딕 브라운Dik Browne이 디자인한 것인데 처음에는
광고에만 사용하다가 1963년부터 미스 치키타의 노출 범위를

위 '많이 드세요, 하바바나나!' 광고, 1950년경 미국
오른쪽 공모전 당선작 스티커를 붙여놓은 치키타 바나나, 2010년 미국

확장해 브랜딩 프로그램에 널리 사용하기 시작했다. 바나나에
파란색 타원형 상표를 붙인 것도 이 광고 캠페인의 일환이었다.

1986년 로고를 시작으로 미스 치키타가 실제 여성의 모습으로
변신했다. 바나나를 의인화한 캐릭터에서 성숙하고 우아한 라틴계
여성의 얼굴로 바뀐 것이다. 여기에 로고타이프를 수정하고 파란색
타원형 테두리를 두른 디자인을 그 후 20년간 사용하였다.

로고 디자인은 2010년에 한 차례 더 수정되었다. 예전보다
통통해진 미스 치키타가 로고에서 보다 큰 면적을 차지하게
되었으며 활짝 웃는 얼굴이 그 어느 때보다 행복해 보인다. 바나나
송이가 연상되도록 수정한 로고타이프를 노란 테두리에 걸치도록
배치하여 전체적으로 균형감을 개선하였다.

치키타는 최근 들어 바나나 스티커 공모전을 개최하고 바나나의
다양한 효과와 장점을 보여주는 디자인 18점을 입선작으로
선정했다. 공식 로고가 아니라 대안적 디자인임에도 불구하고
파란색 타원과 노란 테두리가 한눈에 들어와 진가를 확인할 수
있다. 아쉽게도 이 스티커들은 미국 내 과일 유통점에서만 만나볼
수 있다.

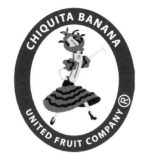

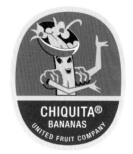

1944, 딕 브라운

1961

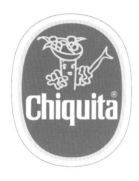

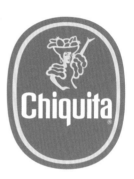

1963

1986

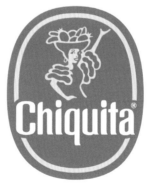

2010

츄파춥스 CHUPA CHUPS

1958년, 스페인
설립자 엔리크 베르나트 Enric Bernat　　**회사명** 츄파춥스 S.A.U. Chupa Chups S.A.U.
본사 스페인 바르셀로나
www.chupachups.com

역사상 최초로 공장에서 대량생산된 막대 사탕 츄파춥스의 원래 이름은 '춥스Chups'였다. 설립자 엔리크 베르나트가 고용했던 광고 대행사가 제안한 이름이었다. 춥스 광고에 등장한 귀에 쏙쏙 들어오는 라디오 시엠송도 같은 광고 대행사가 제작했다.

'츄파츄파츄파 운 춥스chupa chupa chupa un chups, 춥스 사탕을 빨아 먹자' 시엠송을 따라 부르던 스페인 소비자들이 춥스를 츄파춥스라 부르기 시작했고 예상치 못했던 인기에 놀란 엔리크 베르나트는 제품명을 츄파춥스로 바꾸기로 했다. 이름과 함께 로고도 달라졌지만 재미를 추구하는 정신만큼은 변함없었다.

1962년에 츄파춥스를 상표등록한 후 로고를 리디자인하였고, 새 로고는 1963년 패키지에 처음 등장했다.

세계적인 히트 상품이 된 츄파춥스는 전보다 창의적인 디자인을 시도할 여유가 생겼다. 엔리크 베르나트는 저명한

초현실주의 화가 살바도르 달리를 찾아갔다. 달리는 한 시간도 채 되지 않아 냅킨에 데이지 꽃을 그려주었다. 로고가 사탕의 옆 부분에 있어 가독성에 어려움이 많았던 차에 사탕 포장지의 정수리 부분에 로고가 들어간 안성맞춤인 디자인이었다.

1978년의 로고에는 막대 사탕 두 개와 선명한 윤곽선이 추가되었고, 이 디자인을 10년 뒤에 현대적인 감각으로 다시 수정하였다. 'Chupa'와 'Chups' 두 단어 모두 동일한 꼬임 장식이 들어간 서체를 사용하였으며 윤곽선과 데이지 꽃에는 다양한 색을 추가하였다. 츄파춥스는 요즘도 이 로고 디자인을 사용하고 있다.

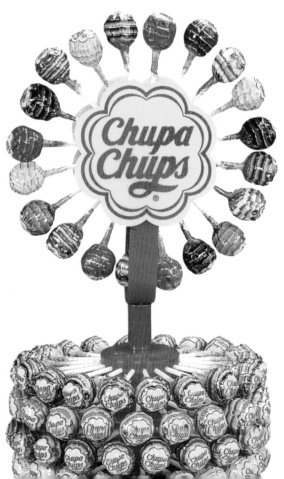

위　초현실주의 화가 살바도르 달리가 1969년에 디자인한 츄파춥스 로고
오른쪽　'관람차The wheel'라고도 불리는 츄파춥스 진열대, 1999년.

1958

1961

1963

1969, 살바도르 달리

1978

1988, 랜도 어소시에이츠

1960년대 츄파춥스 광고에 단골로 등장하던 친근한 얼굴의 소녀

28 씨티은행 CITIBANK

1812년, 미국 뉴욕 주 뉴욕
설립자 뉴욕 상인회 Group of New York merchants **회사명** 씨티은행
본사 미국 뉴욕 주 뉴욕
www.citigroup.com online.citibank.com

1812년, 뉴욕 상인들이 모여 만든 상인회는 주정부의 인가를 받아 뉴욕 씨티은행 City Bank of New York을 설립했다. 이것이 세계적인 소비자 금융 서비스 기업, 씨티그룹의 자회사인 씨티은행의 전신이다. 동서남북 풍향을 상징하는 풍차 날개와 다양한 상거래 물품이 그려진 방패 위에 독수리가 앉아 있는 그림이 그들의 로고였다.

1863년, 미국의 새로운 금융 시스템에 참여하기로 한 뉴욕 씨티은행은 이름을 뉴욕 내셔널 씨티은행 National City Bank of New York으로 바꾸고 로고도 그에 맞춰 새롭게 바꿨다. 미국 원주민과 새로운 이주민이 예전 로고와 비슷한 그림을 함께 들고 있고 주위에 은행 이름이 적혀 있는 디자인이었다. 이 로고는 그 후 몇 차례 수정을 거치면서 100년 가까이 은행을 대표했다. 1870년이 되자 뉴욕 내셔널 씨티은행은 전국 최대 규모로 성장했다.

뉴욕 내셔널 씨티은행은 1955년에 퍼스트 내셔널 뱅크와 합병해 뉴욕 퍼스트 내셔널 씨티은행 First National City Bank of New York이 되었다가 1962년에 퍼스트 내셔널 씨티은행으로 이름을 간소화했다. 타원형의 지구본 중앙에 나침반이 놓인 로고가 나온 것이 이 시기이다. 전혀 새로운 것 같지만 나름대로 전통과의 연계가 뚜렷한 디자인이었다.

1968년에 퍼스트 내셔널 씨티은행은 신생의 단일 은행지주회사 퍼스트 내셔널 씨티 코퍼레이션의 자회사로 편입되었고 이 지주회사는 몇 년 뒤인 1974년에 씨티코프 Citicorp로 이름이 바뀌었다.

한동안 비공식적으로 '씨티은행'이라 불리던 퍼스트 내셔널 씨티은행은 1976년에 정식 명칭을 아예 씨티은행으로 바꾸고, 눈에 잘 띄는 이탤릭체 로고타이프 옆에 단순한 디자인의 나침반 심벌을 배치했다.

1998년, 씨티코프와 거대 보험회사 트래블러스 그룹 Travelers Group이 씨티그룹 Citigroup으로 합쳐진다는 사실이 공시되자 씨티그룹은 현대적인 감각의 자사 로고타이프에 트래블러스

그룹의 상징인 빨간 우산을 추가했다. 1999년에 로고를 다시 수정했는데, 인터스테이트 Interstate 서체를 바탕으로 추상화된 빨간 우산과 볼드체 'citi'를 결합시키고 여기에 다시 씨티그룹 내 금융 서비스 명칭을 짝지은 형태로 바꾸었다. 금융 서비스 명칭에는 폰트는 같고 굵기만 가는 서체를 사용하였다.

씨티그룹은 2005년부터 씨티 브랜드를 로고로 사용하기 시작했다(씨티그룹은 2002년에 트래블러스를 매각했고 트래블러스는 우산을 다시 사 갔다). 공식적으로 씨티그룹이라는 명칭을 유지하면서 그룹 내 모든 사업 부문에서 회색 글씨에 빨간 원호를 씌운 형태의 알아보기 쉬운 로고를 통일해 사용했다. 수년간 수많은 기업을 사들인 씨티그룹은 다양한 사업 부문들을 모아 통합된 전체를 만들자는 목표를 세우고 이렇게 발표했다. "씨티라는 단일 회사로서 고객을 섬기겠다는 약속의 의미로 브랜드를 하나로 통일한다."

법인체 씨티의 로고 변천사. 1974년, 1976년, 1998년, 2005년

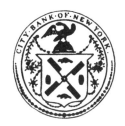

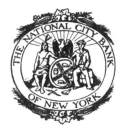

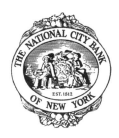

1812

1863

1937

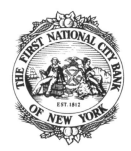

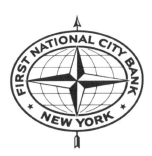

1955

1962

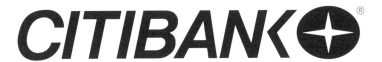

1976, 안스파크 그로스만 포르투갈Anspach Grossman Portugal

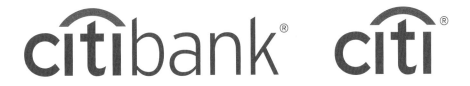

1999, 폴라 셰어Paula Scher, 펜타그램Pentagram

코카콜라 COCA-COLA

1886년, 미국 조지아 주 애틀랜타
설립자 존 펨버턴John Pemberton **회사명** 코카콜라 컴퍼니The Coca-Cola Company
본사 미국 조지아 주 애틀랜타
www.coca-cola.com

세계에서 가장 유명하다고 해도 과언이 아닌 코카콜라의 로고를
만든 사람은 존 펨버턴 박사 밑에서 경리를 담당하던 프랭크
메이슨 로빈슨Frank Mason Robinson이었다. 그는 'C' 자 두 개에
꼬임 장식을 붙여 나란히 늘어놓으면 멋진 광고가 되겠다고
생각하고 스펜서체로 흘려 쓴 코카콜라 로고타이프를 만들어냈다.
정확한 날짜는 알려져 있지 않지만 이 로고는 1887년에 상표로
등록되었다.

19세기 중반에 개발된 스펜서체는 당시 미국에서 가장 많이
사용하던 공식 필기 서체였다. 스펜서체 로고 이전의 것으로는
중간에 하이픈을 넣어 가독성을 높인 1886년의 광고 하나가 현재
전해지고 있다. 코카콜라가 개발된 시대에는 광고물의 대부분을
손으로 그려 제작했기 때문에 같은 로고라도 여러 가지 버전으로
사용될 수밖에 없었다. 어쨌든 빨강과 하양으로 이루어진 색 체계
덕분에 단순하지만 주목도가 높아 젊은 층의 시선을 사로잡았다.

20세기 초에 접어들면서 비로소 일관성 있는 이미지가
개발되었고 이것이 1940년대 로고타이프로 이어져 현재까지
사용되고 있다. 그래도 워낙 긴 세월을 거치다 보니 방패라든가
물결 등 여러 가지 그래픽 요소와 슬로건에 맞춰 다양한 변종이
탄생했다. 어쨌든 중요한 것은 브랜드 연관성을 유지했다는
것이다. 다음 페이지에서 코카콜라 로고의 변천사를
간략하게 살펴볼 수 있다.

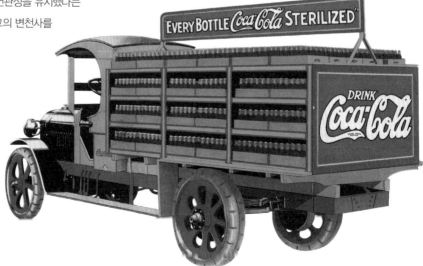

위 코카콜라 광고, 1890년대 미국
아래 코카콜라 트럭, 1930년대 미국

COCA-COLA.

1886

1887년경, 프랭크 메이슨 로빈슨

1893

1900년경

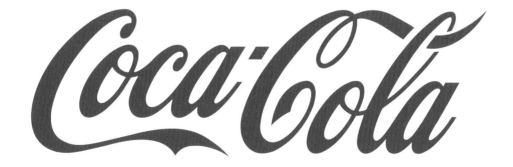

1940년경

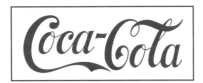

1890년대

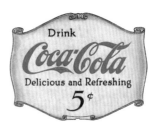

1920년대

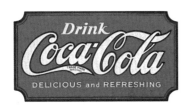

1920년대

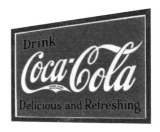

1930년대

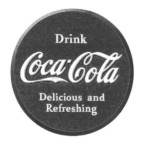

1930년대

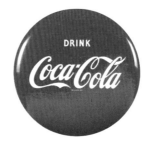

1940년대

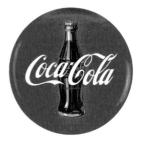

1950년대

1950년대

1960년대

'품질은 계속된다' 광고, 1942년 미국

'코카콜라처럼 상쾌한 삶' 광고, 2009년

1968, 리핀콧 앤 마굴리스

1980년대

1993

1995년경

1998, 데그립 고베 앤 어소시에이츠 Desgrippes Gobé & Associates

2001

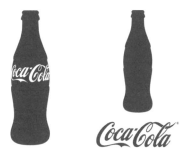

2009, 터너 덕워스 Turner Duckworth

2011

크레디트 스위스 CREDIT SUISSE

1856년, 스위스 취리히
설립자 알프레드 에셔Alfred Escher　**회사명** 크레디트 스위스 그룹 주식회사Credit Suisse Group AG
본사 스위스 취리히
www.credit-suisse.com

시장가치로 봤을 때 최대 규모를 자랑하는 스위스 은행, 크레디트 스위스 그룹 주식회사는 알프레드 에셔가 1856년에 설립하였다. 설립 당시의 명칭은 스위스 금융은행Schweizerische Kreditanstalt, SKA이었으며 머리글자 SKA를 정통 필기체로 쓴 것이 최초의 로고였다.

1930년에 SKA의 새 로고가 등장했다. 동전 모양의 이 로고는 중앙에 SKA라는 글자와 설립 연도가 들어 있고, 본점과 19개의 지점을 상징하는 스무 개의 별이 주위를 둘러싸고 있었다.

SKA는 1940년에 미국 뉴욕 시에 첫 해외 지점을 설립하고 로고를 새롭게 바꿨다. 동전의 테두리가 단순한 모양으로 바뀌고 SKA, CSCredit Suisse, SCBSwiss Credit Bank 등의 약자가 설립 연도 1856을 둥글게 에워싼 형태였다.

1952년에 나온 로고는 닻 그림을 이용해 'Verankert im Vertrauen신뢰에 닻을 내린'이라는 슬로건을 시각적으로 표현한 것이었다. 1968년에는 새 로고 디자인을 위한 공모전이 개최되었는데 여기서 당선작으로 뽑힌 것이 '베어멜링거 십자가 Wermelinger cross'였다. 처음에는 흑백 로고였지만 1976년에 빨강과 파랑의 바가 추가되었다.

크레디트 스위스는 1978년에 처음 퍼스트 보스턴 코퍼레이션 First Boston Corporation과 손을 잡았으며 1990년에 US 투자은행 US Investment bank을 인수한 뒤 CS 퍼스트 보스턴CS First Boston으로 이름을 바꿨다.

1996년이 되자 CS 지주회사는 크레디트 스위스와 CS 퍼스트 보스턴을 거느린 지주회사 크레디트 스위스 그룹으로 거듭났다. 이를 계기로 두 하위 브랜드를 위한 단순한 디자인의 로고타이프를 발표했다.

2006년, 크레디트 스위스는 창립 150주년을 맞아 투자금융, PB, 자산관리의 세 부문을 합친 통합 글로벌 뱅크의 개념을 시각적으로 표현해낸 참신한 로고를 선보였다. 은행 이름에서는 '퍼스트 보스턴'이 빠졌지만 퍼스트 보스턴을 상징하던 배에서 따온 두 개의 삼각돛이 두 부분으로 이루어진 로고타이프를 이끌어가는 모습이다.

위　퍼스트 보스턴 로고. 1932년, 1990년, 1996년.
아래　영국 런던 원 캐벗 스퀘어에 있는 크레디트 스위스 지역 본부
(출처: Credit Suisse Group AG)

1856

1930

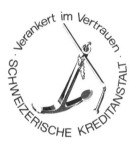

1940

1952

1968

1976

1996, 울프 올린스

2006, 엔터프라이즈 IG Enterprise IG

31 델타항공 DELTA

1928년, 미국 루이지애나 주 먼로
설립자 C.E. 울만C.E. Woolman **회사명** 델타 에어라인Delta Air Lines
본사 미국 조지아 주 애틀랜타
www.delta.com

델타항공의 모태가 된 회사는 1924년에 설립된 최초의 농약 살포 전문 기업, 허프 댈런드 더스터스Huff Daland Dusters Inc.였다. 델타항공의 설립자인 C.E. 울만은 1928년에 허프 댈런드 더스터스를 인수한 뒤, 주요 서비스 지역이던 미시시피 델타 지방의 이름을 따서 델타 에어 서비스Delta Air Service라고 이름을 바꿨다.

별명이 '허퍼퍼퍼Huffer-Puffer'(우리말 '푸푸' 정도의 뜻)이던 최초의 로고는 당시 목화밭에 창궐해 농사를 망치던 목화 바구미와의 싸움을 상징하기 위해 천둥, 전쟁, 농업을 주관하는 북유럽 신화의 뇌신, 토르를 주인공으로 내세웠다. 삼각 방패는 그리스어 철자 델타(△)를 모방했다.

델타항공은 1929년부터 우편 서비스 외에 여객기 운항도 개시했다. 로고에는 속도, 안전, 편리라는 핵심 가치가 명시되었으며, 상업과 교역을 관장하는 머큐리 신이 날개 달린 헬멧을 쓰고 등장했다.

한때 우편물 운송 계약이 줄어들어 여객 서비스를 중단해야 했던 델타항공은 1934년에 미국 우체국으로부터 항공우편 루트 24를 배정받고 여객 서비스를 재개한 뒤 날개 달린 작은 삼각형이 커다란 삼각형 안에 들어 있는 로고를 채택했다. 이 로고는 얼마 후에 단순한 모양으로 바뀌었으며 삼각형 안에 'AM24'가 들어간 형태로 많이 사용되었다.

1945년에 '하늘을 나는 D' 로고 시리즈가 처음 등장했고, 1947년부터 다양한 색의 타원이 로고를 뒤에서 받쳐주기 시작했다. 1953년에 시카고 앤 서던 에어라인Chicago & Southern Airlines과의 합병이 성사되자 'C&S'라는 약자가 로고에 등장하기도 했다. 'C&S'는 1955년에 디자인을 수정하면서 삭제되었다.

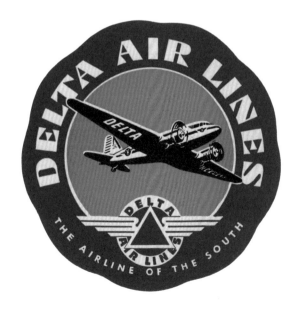

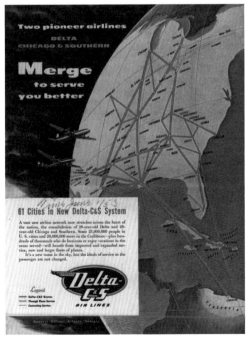

왼쪽 수하물 꼬리표, 1940년대 미국
오른쪽 '하나가 되어 더 나은 서비스로 모시겠습니다' 광고, 1953년 미국

1928

1929

1934년경

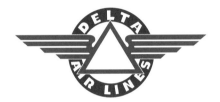

1934

1945

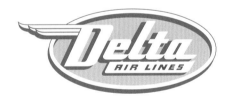

1947

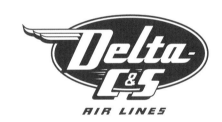

1953

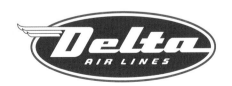

1955

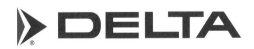

1959

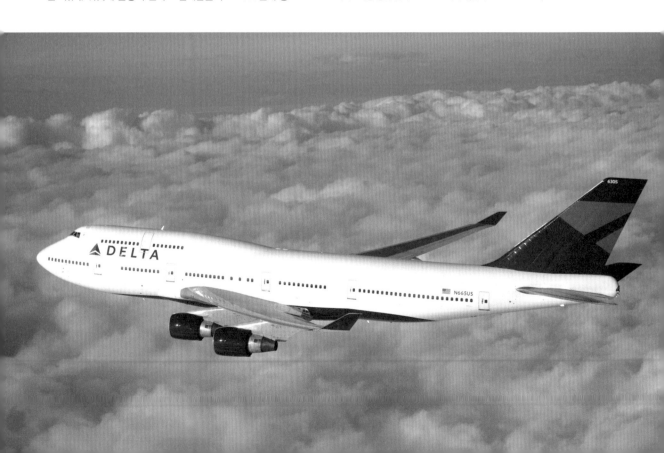

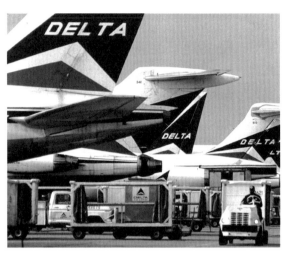

빨강, 하양, 파랑으로 이루어진 삼각형 '위젯'을 처음 선보인 건
DC-8을 도입해 델타항공의 제트기 시대를 연 1959년이었다. 하늘
위에서 본 제트기의 날개를 묘사한 이 위젯은 북쪽과 동쪽을
가리키는 용도로 사용되었다. 1960년대에 이 로고가 다양한
형태로 변형되는 과정에서 'Air Lines'가 로고를 뒷받침하는 타원
또는 원 안으로 들어가 작은 글씨로 표기되었다.

1987년에 웨스턴 에어라인Western Airlines을 인수하면서
세리프체를 사용한 새 로고를 도입하면서도 위젯은 그대로
유지하였으며, 1995년에도 타이포그래피만 대문자와 소문자를
혼용한 두 가지 색 버전으로 바꾸었다.

2000년에 스카이팀 항공 동맹 체결을 기념해 위젯의 뾰족한
예각을 곡선으로 바꾸고 항공사 이름도 짤막하게 '델타'로 줄였다.
하지만 창립 75주년을 즈음해 과거에 대한 향수가 강해지자 이에
부응하는 한편, 직원들의 의견을 존중하는 뜻에서 2004년에
'헤리티지 위젯'을 다시 도입했다.

2007년에 대대적인 조직 개편을 단행한 델타항공은 새 로고를
선보였다. 위젯에 음영의 변화로 입체감을 주고 1960년대 풍

로고타이프를 결합시킨 이 로고는 차별화된 서비스로 고객
최우선주의를 실천하는 델타항공의 성공적 변신을 뜻하는
것이었다.

위 애틀랜타 공항에 늘어서 있는 델타항공 여객기, 1970년경
아래 비행 중인 델타 747-400 여객기(출처: Delta Air Lines)

1962

1963년경

1987

1995, 랜도 어소시에이츠

2000, 랜도 어소시에이츠

2004

2007, 리핀콧

도이체방크 DEUTSCHE BANK

1870년, 독일 베를린
설립자 아델베르트 델브뤽Adelbert Delbrück, 루트비히 밤베르거Ludwig Bamberger
회사명 도이체방크 주식회사Deutsche Bank AG **본사** 독일 프랑크푸르트암마인
www.db.com

도이체방크가 세워질 당시만 해도 해외시장은 주로 영국계와
프랑스계 은행들이 선점하고 있었다. 도이체방크는 해외시장
영업에 중점을 두고자 하는 사업 방향이 반영된 이름이었다. 첫
로고는 독일제국을 상징하는 독수리였다. 새의 가슴에는
모노그램이 새겨진 방패가 있었다.

1929년 10월, 도이체방크와 디스콘토 게젤샤프트Disconto-
Gesellschaft의 합병이 성사되었다. 독일 금융계 사상 최대
규모였다. 이를 계기로 더 단순하고 깔끔한 디자인의 독수리
로고를 채택했으나, 1930년대 중반에 디스콘토 게젤샤프트
로고에서 아이디어를 얻어 타원에 머리글자가 든 형태로 바뀌었다.

제2차 세계대전이 끝나고 1947년부터 1948년까지 전후 독일
재건 과정에서 도이체방크는 독자경영 체제의 지방은행 10개로
분할되었다. DB라는 이름을 쓸 수 없었지만 원 안에 머리글자가
든 로고의 형태를 계속 사용했다.

1952년에 10개의 지방은행이 합쳐져 3개의 금융기관으로
재편되었다. 로고 역시 세련된 동전 테두리 비슷한 모양으로
리디자인되었다. 이들은 1957년에 마침내 프랑크푸르트암마인에
본점을 둔 은행으로 통합되었고 전쟁 전에 쓰던 로고를 다시
사용했다.

도이체방크는 1973년에 여덟 명의 디자이너들에게 새로운 시각
아이덴티티 개념을 제시해달라고 의뢰한 뒤 독립 심사위원단에게
심사를 맡겨 제출된 여덟 가지 아이디어 중 안톤 슈탄코브스키
Anton Stankowski의 아이디어를 채택했다. 구성주의 풍의
사각형에 사선이 든 디자인이었다. 도이체방크의 연차 보고서는
이 디자인을 채택한 이유에 대해 다음과 같이 설명했다.

"새 디자인은 비교적 단순한 편이라 주목을 끄는 능력이
탁월하고 기억하기도 쉽다. 사각형 테두리는 안전을, 위로 향한
사선은 역동적 발전을 나타낸다고 볼 수 있다." 슈탄코브스키가
원래 제시한 디자인은 심벌 하나였지만 훗날 유니버스Univers
서체의 로고타이프가 추가되었다.

도이체방크는 이 로고가 세계에서 가장 강력하고 알아보기 쉬운
심벌 중 하나로 성장하자 새로운 브랜드 겸 시각 아이덴티티로
채택하고 심벌만 단독으로 사용하고 있다. 결국 안톤
슈탄코브스키의 뜻대로 이루어진 것이다.

독일 프랑크푸르트암마인에 있는 도이체방크 본점(출처: Jürgen Matern)

1870

1929년까지, 디스콘토 게젤샤프트

1929

1930년대 중반

1947

1952

1957

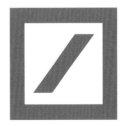

1974, 안톤 슈탄코브스키

2011, 2br

33 닥터 외트커 DR. OETKER

1891년, 독일 빌레펠트
설립자 아우구스트 외트커 박사Dr. August Oetker **회사명** 닥터 외트커 합자회사Dr. August Oetker KG
본사 독일 빌레펠트
www.oetker.com

독일의 유명한 식품회사 브랜드인 닥터 외트커는 1891년 약사인 아우구스트 외트커 박사가 설립했다. 외트커 박사는 독일 최초로 장기간 보관이 가능한 무미의 베이킹파우더 '베이킨Backin'을 개발한 장본인이다. 품질 좋은 빵과 완벽한 과자를 구울 수 있게 해주는 베이킨은 베이킹에 일대 혁신을 몰고 왔다. 닥터 외트커는 빌레펠트의 아쇼프Aschoff 약국을 인수하고 기포가 피어오르는 탄산 광천수가 담긴 받침 달린 유리잔 모양의 상표도 함께 사들였다.

아쇼프 약국의 오리지널 로고가 썩 마음에 들지 않던 닥터 외트커는 '아인 헬러 코프Ein heller Kopf'('맑은 머리' 혹은 '명석한 두뇌'라는 뜻)라는 콘셉트를 내세우며 이 슬로건을 시각적으로 표현한 디자인을 만들기로 했다. 그는 이렇게 설명했다.

"'아인 헬러 코프'를 슬로건으로 광고를 만들자는 생각을 하고 있었는데 우연찮게 검은 바탕에 흰 실루엣의 여자 두상이 떠올랐다."

닥터 외트커는 1899년에 공모전을 개최하고 테오도르 킨트 Theodor Kind의 작품을 당선작으로 뽑았다. 킨트는 딸 요한나를 모델로 당시에 유행하던 올림머리를 접목시켜 여성의 옆얼굴 실루엣을 만들었다. 그렇게 해서 나온 '헬코프hellkopf' 로고는 1899년에 상표로 등록되었고 1920년대까지 이 테마를 다양한 버전으로 사용하였다. 받침 달린 유리잔이 실루엣 두 개 사이에 놓인 것도 있고 실루엣 하나만 등장하는 것도 있었다. 실루엣의 배경으로는 다양한 디자인의 사각형을 사용했으며 나중에는 사각형 대신 타원도 등장했다. 1927년에 타원의 가장자리에 고불고불한 윤곽선을 붙이고 여성의 머리도 1920년대에 유행하던 스타일로 바꿨으며 모든 커뮤니케이션 활동에 빨간색을 사용하기 시작했다.

위 '현명한 사람은 닥터 외트커의 제품만 사용합니다' 신문 광고, 1899년 독일(출처: ⓒDr. August Oetker KG)
아래 '닥터 외트커 케이크 덕에 베이킹이 쉬워졌어요' 1915년경 (출처: ⓒDr. August Oetker KG)

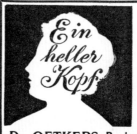

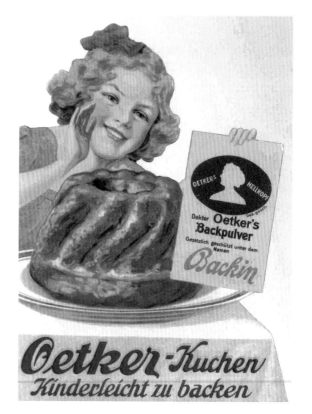

1891

1902

 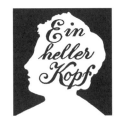 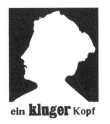

1899, 1899, 1899, 1909

1910, 1910, 1912, 1914

1914

1927

1956년 들어 오각형 안에 든 볼드 산세리프체 로고타이프가
추가되어 패키징이 한층 강렬해졌다. 오각형의 색은 제품에 따라
다양하게 바뀌었지만 타원은 항상 닥터 외트커의 친숙한 기업
컬러인 빨간색을 고수했다.

1969년에 닥터 외트커의 타원 로고 최종 버전이 나왔다.
빨간색이 주조를 이룬 이 로고는 오각형을 타원형으로 둥글리고
빨간 윤곽선과 그 안에 파란색 로고타이프, 타원형 요한나 두상을
넣은 형태로 지금도 사용하고 있다.

1986이 되자 로고를 넣는 패키지의 왼쪽 상단 모퉁이에
소비자의 이목이 집중되도록 '유도선'을 추가해 슈퍼마켓 매대에서
닥터 외트커 제품을 한눈에 알아볼 수 있도록 했다. 1997년에 선
디자인을 약간 수정하였다.

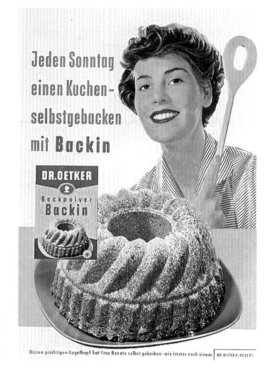

위 '일요일은 케이크 데이 – 베이킨으로 직접 구워 드세요' 베이킨
베이킹파우더 광고, 1959년 독일(출처: ©Dr. August Oetker KG)
아래 소굿Sogood이 제작한 컵케이크 믹스와 장식 패키지 시리즈,
2011년 네덜란드

1927

1956

1969

1986

1997

34 던킨도너츠 DUNKIN' DONUTS

1950년, 미국 매사추세츠 주 퀸시
설립자 윌리엄 로젠버그William Rosenberg **모기업** 던킨 브랜드Dunkin' Brands
본사 미국 매사추세츠 주 캔턴
www.dunkindonuts.com

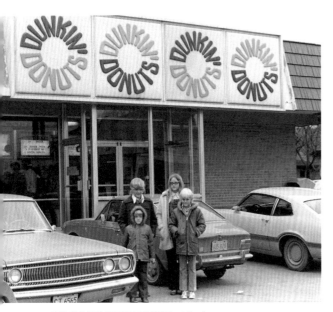

가족 스냅 사진, 1970년대 미국(출처: edcleve)

던킨도너츠의 첫 로고는 커피와 도넛을 나르는 '던키Dunkie'라는
유쾌한 캐릭터에 굵직한 필기체 로고타이프가 함께한 형태였다.
그에 반해 도로 간판용 로고는 대문자로 쓴 단어 두 개를 위아래로
배열해 사용했다.

2세대 로고들은 브랜드 이름을 두 개의 층으로 포개놓은 형태와
타이포그래피를 도넛처럼 배열한 형태에 머그잔 같은 요소를
결합시켰다. 각각의 요소를 필요에 따라 마음대로 결합하거나
분리해 사용할 수 있었다.

훗날 도넛과 머그잔 심벌은 단순화되어 최소한의 디자인 요소만
남았고 브랜드 이름은 도넛처럼 동글동글한 글씨체로 바뀌어
누구나 금방 알아보는 유명한 로고타이프로 진화했다.

1980년 어느 날, 상그렌 앤 무르타Sangren & Murtha의 산업
디자이너 루시아 N. 디레스피니스Lucia N. DoRespinis가
던킨도너츠의 그래픽디자인 부서에 들어오더니 로고가 왜 전부

토스트처럼 갈색이냐면서 의문을 제기했다. 그러면서 로고타이프
모양은 그대로 두고 색만 자기 딸이 좋아하는 오렌지색과
분홍색으로 바꾸고 매장 인테리어 샘플에도 같은 색을 사용할
것을 제안했다.

"도넛은 신나고 재밌는 일, 축하할 일을 뜻하니까요." 그녀의
설명에 클라이언트는 대찬성했다.

2002년 들어 커피컵 심벌이 다시 등장했다. 이번에는 컵에서
김이 모락모락 피어나고 있었다. "커피와 도넛은 던킨에서 가장
중요한 요소이기 때문에 따로 떼어놓아서는 의미가 없다."
던킨도너츠의 제품 콘셉트 개발 담당 부사장 켄 킴멜Ken
Kimmel의 설명이다. "김이 모락모락 나는 커피컵을 로고에
추가함으로써 커피와 도넛이 바늘과 실의 관계라는 우리의 신념을
분명하게 보여준 것이다. 던킨은 원래 도넛 가게이지만 하루에 팔려
나가는 커피가 200만 잔이나 된다."

2년 뒤인 2004년 로고에는 세련되게 다듬어진 커피컵이
등장했다. 컵의 몸체에 'DD'라는 머리글자만 넣어 가독성을 높이고
제3의 색을 도입한 디자인이었다.

'미국을 움직이는 힘, 던킨도너츠', 2006년

1950

도로 간판용 로고

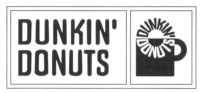

1965년경

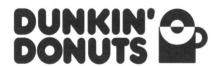

1975년경

1980, 루시아 N. 디레스피니스, 상그렌 앤 무르타

2002, 디자인 포럼 Design Forum

2004

35 페덱스 FEDEX

1973년, 미국 아칸소 주 리틀록
설립자 프레더릭 W. 스미스Frederick W. Smith **회사명** 페덱스 코퍼레이션FedEx Corporation
본사 미국 테네시 주 멤피스
www.fedex.com

1971년에 프레더릭 W. 스미스가 아칸소 주 리틀록이 본거지인
아칸소 항공 판매회사Arkansas Aviation Sales의 지분을 사들였다.
그런데 항공 화물을 신속하게 배달한다는 것이 현실적으로 매우
어려운 일임을 알게 되었다. 그는 송달 시스템을 전부 뜯어고치고
회사 조직을 정비한 뒤 1973년 4월, 멤피스 공항에서 페더럴
익스프레스Federal Express라는 이름을 단 비행기 14대를 갖고
정식으로 사업을 시작했다.

'페더럴Federal'은 전국 서비스라는 뜻이다. 원래는
연방준비은행으로부터 계약을 수주하려고 했는데 뜻대로
성사되지 않았다. 스미스는 그래도 '페더럴'이라는 이름을 쓰면
대중의 관심을 끄는 데 유리할 것이라고 판단했다. 최초의 로고는
보라색과 흰색의 직사각형 안에 'Federal Express'라는 흰색과
빨간색 대문자를 비스듬히 기울여 놓은 형태였다.

전략적으로 기회를 포착해 업계를 주도하는 글로벌 기업으로
위상을 높인 페더럴 익스프레스는 1994년에 널리 인지도를 확보한
페덱스FedEx라는 축약형 브랜드 이름을 공식 브랜드로 채택했다.
유니버스와 푸투라Futura 서체를 혼용한 새 로고는 실망스러울
정도로 단순했지만 'E'와 'x' 사이에 오른쪽으로 향한 화살표를

숨겨놓는 등 나름 재치 있는 디자인이었다. 새로운 전략을
강력하게 전달할 수 있도록 '세계 어디서나 정시에The World On
Time'라는 슬로건도 도입했다.

페덱스는 1998년에 물류회사 캘리버 시스템Caliber System
Inc.을 인수한 뒤 FDX 코퍼레이션FDX Corporation을 세우고
2년여에 걸쳐 리브랜딩에 돌입했다. 페덱스가 세계적인 기업이며
매우 다양한 서비스를 제공하고 있다는 사실을 고객들에게 쉽게
알리기 위해서였다.

FDX는 마침내 기업 이름을 페덱스 코퍼레이션으로 바꾸고
지주회사가 되었다(보라색과 회색 로고). 사업 부문별로
자회사들에 경영권을 독립적으로 부여하되 다 함께 경쟁하는
체제를 구축했다. 페덱스 익스프레스FedEx Express(보라-오렌지),
페덱스 그라운드FedEx Ground(보라-초록), 페덱스 프레이트FedEx
Freight(보라-빨강), 페덱스 커스텀 크리티컬FedEx Custom Critical
(보라-파랑), 페덱스 트레이드 네트웍스FedEx Trade Networks
(보라-노랑) 등 회사별로 특화된 서비스 부문을 나타내는
고유색을 부여했으며, 2006년부터는 훨씬 깔끔한 산세리프
유니버스체로 된 설명어를 붙여 각 회사의 사업을 표시하고 있다.

페덱스와 자회사들, 2008년(출처: FedEx Corporation)

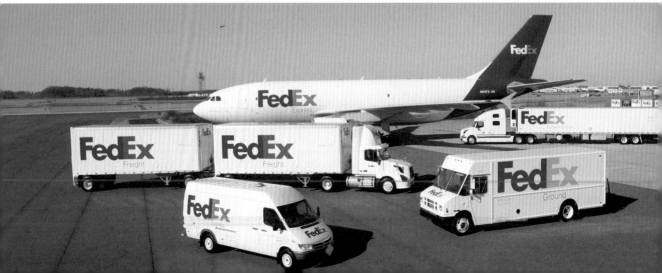

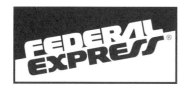

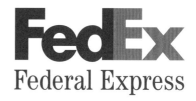

1973, 리처드 러년Richard Runyan

1994, 린든 리더Lindon Leader, 랜도 어소시에이츠

2000, 랜도 어소시에이츠

2006, 랜도 어소시에이츠

36 피아트 FIAT

1899년, 이탈리아 토리노
설립자 조반니 아넬리Giovanni Agnelli **회사명** 피아트 주식회사Fiat S.p.A.
본사 이탈리아 토리노
www.fiat.com

피아트라는 이름으로 더 잘 알려진 토리노 이탈리아 자동차
회사Fabbrica Italiana di Automobili Torino는 1899년에 이탈리아
토리노에서 설립되었으며 1년 뒤에 첫 번째 자동차 공장을
가동하기 시작했다.

　피아트의 자동차 배지들을 한데 모아 놓으면 로고의 역사를
한눈에 파악할 수 있다. 인쇄 매체에 처음 선보인 피아트 로고는
고대 파피루스 두루마리에 F.I.A.T. 약자를 새긴 형태를 하고
있었다. 전체 회사명과 자동차 제조번호가 새겨진 피아트 최초의
자동차 배지에도 역시 파피루스 두루마리 아이디어가 사용되었다.
'A'의 윗부분을 사선으로 둥글린 피아트 특유의 로고타이프는
1901년에 처음 나왔다. 피아트가 아르누보 풍의 꽃무늬와 떠오르는
태양 문양으로 둘러싸인 정식 로고를 사용하기로 한 해였다.

　1902년에 결단력과 선견지명 넘치는 전략으로 유명한 조반니
아넬리가 피아트의 사장이 되었다. 1904년에 그가 도입한 타원형
로고 역시 파란 직사각형에 아르누보 풍 장식을 한 형태였다.

　제1차 세계대전 후 피아트는 적정 가격대의 승용차를
대량생산하기 시작했다. 1921년이 되자 로고를 원형으로
단순화하고 하얀 바탕에 빨간 글씨를 썼고, 자동차경주대회
우승을 축하하는 의미에서 멋진 디자인의 월계관까지 씌워놓았다.

　1930년대에 접어들자 로고가 원형에서 사각형을 거쳐 방패
모양으로 바뀌었다. 새 자동차 모델의 프런트 그릴에는 방패형이
훨씬 잘 어울렸다. 이 로고들은 몇 차례 작은 변화를 거쳐
1965년까지 피아트 승용차에 사용되었다. 중간에 잠시 원형
로고가 재도입되기도 했다.

　이탈리아 경제가 호황을 누렸던 1950년대 말부터 1960년대까지
특히 자동차 산업이 경제 발전을 이끄는 원동력이 되었다. 제조
공정이 자동화되면서 생산량도 대폭 증가했다. 1968년, 피아트
로고가 현대적으로 바뀌었다. 마름모 네 개가 가로로 연결된
모양이었다. 이 디자인은 피아트 그룹 전체를 대표하는 중요한
로고로 격상되었다.

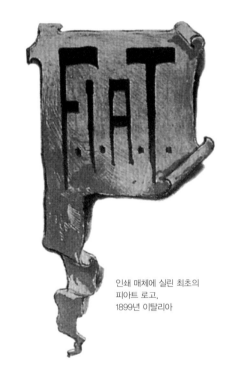

인쇄 매체에 실린 최초의
피아트 로고,
1899년 이탈리아

1993년이 되자 피아트 그룹의 자동차 사업 부문 피아트 아우토Fiat
Auto S.p.A.는 피아트, 란치아Lancia, 아바쓰Abarth, 아우토비앙키
Autobianchi, 페라리Ferrari, 알파 로메오Alfa Romeo, 마세라티
Maserati 등 수많은 브랜드를 거느린 회사로 우뚝 섰다.

　1999년, 창립 100주년을 맞아 피아트는 새 로고를 선보였다.
1920년대 원형 로고로 돌아간 100주년 기념 로고는 월계관과
반점이 있는 파란 배경까지 예전의 형태와 흡사했다.

　2007년형 피아트 브라보Bravo에 처음 사용된 피아트의 최신
로고는 1930년대부터 1960년대까지 피아트 승용차를 장식하던
유명한 빨간 방패와 1920년대의 원형 로고를 결합시킨 것이었다.
'매력적인 디자인과 강력한 엔진을 가진 차, 누구나 쉽게 접근할
수 있고 일상에서 삶의 질을 높여주는 차를 생산'한다는 피아트의
초기 설립 이념으로 돌아간 것이다.

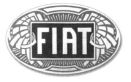

1899

1901

1904, 카를로 비스카레티Carlo Biscaretti

1921

1925

1929

1931

1931

1932

1938

1959

1965

1968

1999

2007, 로빌란트 아소차티Robilant Associati

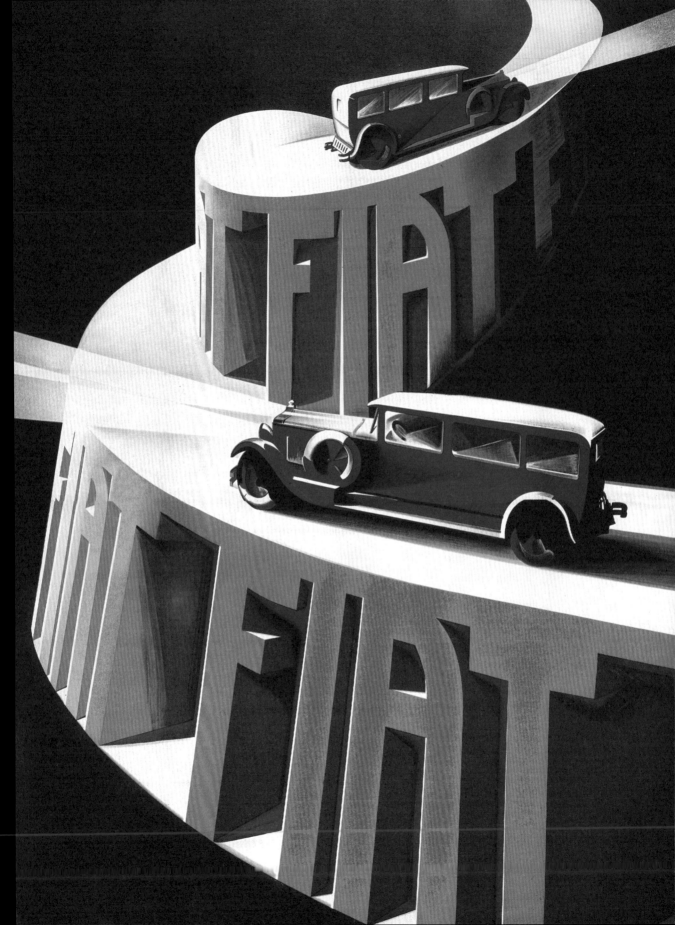

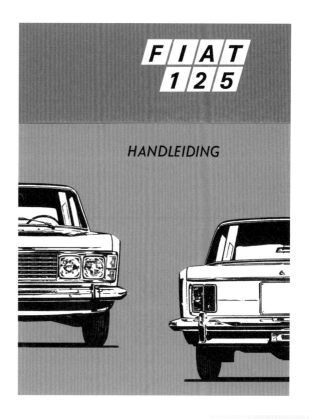

≪ 520S가 등장한 피아트 포스터.
주세페 리코발디Giuseppe Riccobaldi 디자인, 1928년 이탈리아
오른쪽 피아트 125 운전 매뉴얼, 1970년 네덜란드
아래 피아트 500C, 2009년

37 피셔프라이스 FISHER-PRICE

1930년, 미국 뉴욕 주 이스트 오로라
설립자 허먼 가이 피셔Herman Guy Fisher, 어빙 R. 프라이스Irving R. Price, 마거릿 에반스 프라이스Margaret Evans Price, 헬렌 M. 셸리Helen M. Schelle
모기업 마텔Mattel **본사** 미국 뉴욕 주 이스트 오로라
www.fisher-price.com

니프티 스테이션 왜건Nifty Station Wagon 광고, 1960년 미국

장난감 제조회사 피셔프라이스는 설립자 중 두 사람의 성을 합쳐 만든 이름이다. 이 회사는 강철이나 폰데로사 소나무와 같이 내구성이 뛰어난 소재로 장난감을 제조하면서 장난감 본연의 재미와 독창성, 쉽게 망가지지 않는 견고함, 가격에 합당한 가치 제공을 기본 정신으로 삼았다. 이런 원칙들이 최초의 로고에 모두 반영되었고, 당시의 관행대로 제조공장이 있는 도시 이름도 명시되었다.

1956년부터 새로 나온 저렴한 신소재로 장난감을 만들기 시작했다. 플라스틱의 시대가 열린 것이다. 플라스틱은 시간이 흘러도 색이 바래지 않아 알록달록한 장식에 이상적이었다. 제품의

소재가 변하자 로고도 획기적으로 바뀌었다. 머리글자에 유머 감각을 불어넣는 데 중점을 두어 점과 곡선 하나씩을 추가하자 'f'가 우스꽝스런 모자를 쓰고 웃고 있는 얼굴로 변신해 재미 요소가 급상승했다.

1957년에 수정된 로고에서는 두 개의 공과 'TOYS'라는 단어가 다시 등장했고 1962년에는 이것이 '선물용 꼬리표gift-tag'라고 알려진 유명한 디자인으로 바뀌었다. 피셔프라이스 꼬리표는 그 후 20년 동안 다양한 서체의 브랜드 이름과 함께 장난감 패키지 여기저기에 부착되었다.

1982년에 접어들어 회사명만 사용한 로고가 등장했고 1992년이 되자 1950년대 말부터 피셔프라이스의 패키지 디자인 요소로 사용하던 빨간 차양을 마침내 로고 안에 통합시켰다. 피셔프라이스가 마텔 사에 인수된 1994년에는 브랜드 이름이 차양 안에 들어간 형태로 다시 한 번 바뀌었다.

'재미나게 배우는 도형'
유아용 장난감, 2011년

1931

1956

1957

1962

1982

1992

1994

38 포드 자동차 FORD

1903년, 미국 미시간 주 디트로이트
설립자 헨리 포드Henry Ford
회사명 포드 자동차 회사Ford Motor Company
본사 미국 미시간 주 디어본 www.ford.com

포드 자동차 회사는 원래 포드 앤 말콤슨Ford & Malcomson
Ltd.이라는 회사가 자동차 생산을 계속하기 위한 자본 유치를
목적으로 1903년에 설립한 회사로 설립자 헨리 포드가
25.5퍼센트의 지분을 보유하고 있었다. 최초의 로고는 아르누보
풍의 타원 속에 회사 이름 전체와 제조공장의 소재지인
디트로이트 시 이름을 넣은 형태였다.

로고 서체는 포드의 초대 수석 엔지니어 겸 디자이너, 차일드
해럴드 윌스Childe Harold Wills가 명함에 쓰려고 만든 글씨체를
차용했다. 그 후 몇 년 동안 여러 가지 버전의 로고타이프가
등장했는데 간혹 로고타이프를 뒷받침해주는 그래픽 요소가
포함된 것도 있었다. 그중에서 특히 의미가 깊은 것이 1912년에
나온 새 모양이었다. 타원이 처음 등장한 것도 1912년이었지만,
우리가 익히 알고 있는 파란색 타원이 나온 것은 그로부터 몇 년
뒤였다.

1928년, 포드의 모델 A 출시와 함께 마침내 '파란색 타원'
로고가 세상에 선보였다. 현재 사용되는 것보다 훨씬 원에 가까운
형태였지만 그래도 이후에 나온 로고의 여러 가지 형태와 색상의
기본형이 되었다. 포드는 너비와 높이 비율에 대해 여러 가지
시도를 하는 과정에서 1957년에 잠시 둥근 모서리의 다이아몬드
형태를 채택하기도 했다.

포드 자동차의 로고에 마지막으로 큰 변화가 생긴 것은
1960년이었다. 지금은 너비 대 높이의 비율이 8:3인 타원형을
로고의 틀로 사용하고 있다. 현재 사용 중인 '센테니얼 블루 오벌
Centennial Blue Oval' 로고는 1976년형에서 크롬 테두리를 벗긴
형태로 2003년에 포드 자동차 창립 100주년 기념으로 제작된
것이다.

Striking Power!
Cobra-429 Drag Pack

위　'여성 운전자에게 이상적인 승용차' 광고, 1924년
아래　포드 코브라Ford Cobra 광고 '놀라운 힘', 1970년 미국

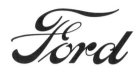

1903

1907, 차일드 해럴드 윌스

1910년경

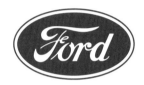

1912

1912

1928

1957

1960년경

1976

2003

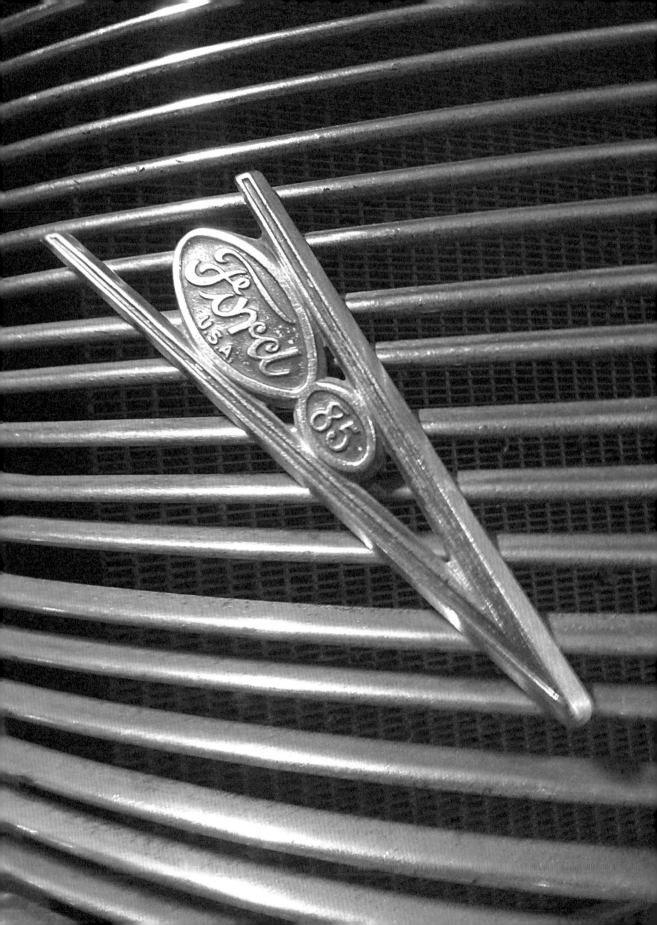

Some Ford Advantages for 1941:

NEW ROOMINESS. Bodies are longer and wider this year, adding as much as seven inches to seating width.

SOFT, QUIET RIDE. A new Ford ride, with new frame and stabilizer, softer springs, improved shock absorbers.
GREAT POWER WITH ECONOMY. Ford cars are the most powerful in their price field, and hold records for economy as well as for performance.

BIG WINDOWS. Windshield and windows increased all around to give nearly four square feet of added vision area in each '41 Ford Sedan.
LARGEST HYDRAULIC BRAKES in the Ford price field, give added safety, longer brake-lining wear.

GET THE FACTS AND YOU'LL GET A FORD!

위 '사실을 알게 되면 포드를 타실 것입니다' 광고, 1941년 미국
아래 포드 F 시리즈 슈퍼 듀티Super Duty의 프런트 그릴, 2011년
≪ 포드 V8 컨버터블 모델의 프런트 그릴과 배지, 1937년

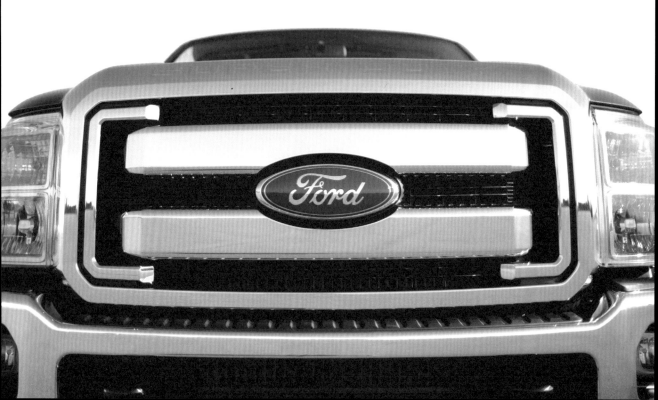

후지필름 FUJIFILM

1934년, 일본
설립자 일본 정부 **회사명** 후지필름 홀딩스 코퍼레이션FujiFilm Holdings Corporation
본사 일본 도쿄
www.fujifilm.com

후지사진필름 주식회사Fuji Photo Film Co., Ltd.는 원래 사진 필름 생산을 위한 산업 기반 조성 계획에 따라 일본 정부가 설립한 회사이다. 최초의 로고는 원 안에 후지산과 이국적인 꼬임 장식이 달린 서체로 구성되었다. 둥근 원은 일본의 떠오르는 태양을 상징하는 것이었다.

해외시장에 주력하는 쪽으로 사업 방향을 전환하면서 로고도 새롭게 바뀌었다. 1960년에는 떠오르는 태양과의 연계를 살리면서 모양만 원에서 타원으로 바꿨다. 볼드 산세리프체 타이포그래피와 일본의 국가색인 빨강을 사용하고 기존의 '후지FUJI'에 '필름FILM'을 덧붙인 것이 획기적인 변화였다.

후지필름의 로고 중 역사상 가장 유명한 로고는 1980년에 나온 빨간 칩 디자인이다. 삼차원적 입체감이 느껴지도록 글자들을 교묘하게 결합시켜 놓은 이 로고를 2006년까지 사용하였는데, 1985년부터는 로고 옆에 브랜드 이름 후지필름을 붙여서 썼다. 원래 두 단어로 쓰던 브랜드 이름도 1992년부터 한 단어로 붙여서 표기하기 시작했다.

2006년 10월, 후지필름 그룹의 경영 조직이 후지필름 홀딩스 코퍼레이션으로 전환된 것을 계기로 로고 중앙에 빨간색 요소 ('i' 위에 찍힌 점)를 넣어 첨단 기술 기업임을 표시한 새 로고를 도입하였다.

위 '진정한 사진을 찍으세요' 광고, 1985년경 캐나다
아래 후지필름 콤팩트 카메라 파인픽스Finepix XP20, 2010년.

초록색은 후지필름에 매우 중요한 기업 컬러임에도 불구하고 로고에는 한 번도 사용되지 않았다.

1934

1960

1980, 랜도 어소시에이츠

1985년경

1992

FUJIFILM

2006

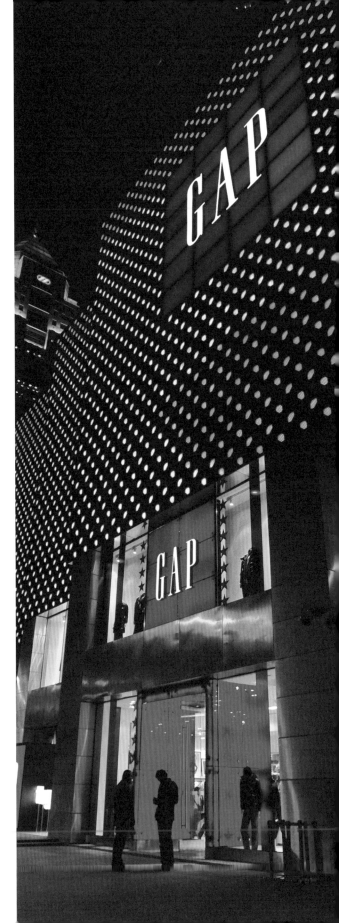

40 갭 GAP

1969년, 미국 캘리포니아 주 샌프란시스코
설립자 도널드 피셔Donald Fisher, 도리스 피셔Doris Fisher
회사명 갭 주식회사 The Gap Inc.
본사 미국 캘리포니아 주 샌프란시스코
www.gap.com

1969년에 젊은 소비자층을 겨냥한 브랜드로 출범한 미국의 의류
전문 소매회사 갭은 '세대 차이The Generation Gap'라는
용어로부터 브랜드 이름을 채택했다. 초창기의 갭 로고는 의류에
부착된 상표였다. 1974년부터 PL상품(제조업체가 아닌 유통업체
상표를 붙여 유통되는 제품-옮긴이)의 레이블이 상표가 되었다.
초기의 갭은 글자를 독특한 각도로 배치했는데 상황에 따라
'the'를 기울이기도 하고 'gap'을 기울여 쓰기도 했다. 두 단어 모두
기울이지 않고 수평으로 배치한 경우도 자주 볼 수 있었다.

변화하는 시대에 발맞춰 디자인 양식을 바꾸던 갭은
1980년대에 파란 정사각형을 로고에 도입하고 여기에 세련되고
날씬한 세리프체 대문자 스파이어 레귤러Spire Regular
로고타이프를 결합시켰다. 자간이 넓은 것은 80년대의 유행을
따른 것이다.

2010년 10월, 갭은 새 로고를 도입했다. 소매시장에 맞춰
외관을 현대적으로 업데이트하기 위해 만든 이 로고는 미국에서
먼저 발표되었다. 기존 로고를 25년이나 사용해왔던 터라 새롭게
변신을 꾀하는 것은 당연한 일이었다. 문제는 갭의 상징이
되어버린 파란 사각형을 축소시켜 두툼한 볼드 헬베티카 서체
뒤에 배경 요소로 감춰놓은 것이었다.

소비자들은 새 로고에 대해 격렬하게 반발했고 결국 갭은
예전의 '파란 상자' 로고로 돌아갈 수밖에 없었다. 모든 것이 단
며칠 동안에 일어난 일이라 해외에서는 그런 일이 있었다는
사실조차 알지 못했다. 소비자가 최종 결정권을 쥐고 있음을
망각하고 로고가 회사의 것이라고 착각했다가 따끔하게 혼이 난
사건이었다.

중국 상하이의 갭 스토어, 2010년(출처: Simon Q)

1969

1984

2010, 레어드 & 파트너스 Laird & Partners

2010

41 굿이어 GOODYEAR

1898년, 미국 오하이오 주 애크런
설립자 프랭크 A. 세이버링Frank A.Seiberling **회사명** 굿이어 타이어 앤 러버 컴퍼니Goodyear Tire & Rubber Company
본사 미국 오하이오 주 애크런
www.goodyear.com

굿이어 타이어 앤 러버 컴퍼니는 38세의 프랭크 A. 세이버링이 1898년에 설립한 회사이다. 창립 초기 몇 년 동안은 말굽 패드, 자전거 타이어, 마차 타이어, 소방 호스, 포커 칩 등 고무로 된 것이라면 무엇이든지 만들었고, 지금은 세계 최대의 고무회사로 성장했다.

회사 이름을 굿이어라고 지은 것은, 오랜 실험과 연구 끝에 1839년에 가황vulcanization의 원리를 발견하고도 1860년에 빈털터리로 생을 마감한 찰스 굿이어Charles Goodyear를 기리기 위해서였다. 고무는 원래 온도 변화에 약해서 겨울에는 딱딱하게 굳어버리고 여름이 되면 물렁물렁하고 끈적거리는 물질로 변하기 일쑤이다. 굿이어의 가황은 황과 열을 가해 악천후에도 끄떡없는 고무를 만드는 기술이었다.

찰스 굿이어는 이런 말을 남겼다. "인생을 돈으로만 판단해서는 안 된다. 나는 내 나무에 열린 열매를 다른 사람들이 따 먹어도 불평하지 않는다. 진짜 애석한 경우는 씨를 아무리 뿌려도 거두는 사람이 없을 때이다."

세이버링은 자기 집 계단의 엄지기둥을 장식한 로마의 신 머큐리의 동상에서 아이디어를 얻어 1901년에 날개 달린 발 로고를 선보였다. 로마 신화에서 신들에게 좋은 소식을 빠르게 전하는 전령의 신 머큐리를 제품과 연계시켜 속도와 확실성이라는 메시지를 전달한 것이다.

굿이어 로고는 오랜 세월을 거치면서 타이포그래피, 음영 효과, 레터링의 기울기 등이 여러 차례 수정되었지만 로고 자체는 놀라울 정도로 달라진 곳 없이 원형을 유지한 채 오늘에 이르고 있다. 110년이 지난 지금도 여전히 건재하다.

'굿이어 타이어로 달리는 분들이 늘어나고 있습니다' 광고, 1936년 미국

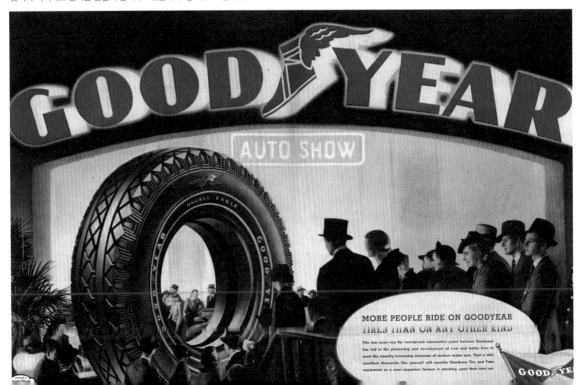

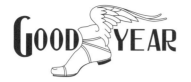

1901

1919

1929년경

1930년대

1950년대

1955년경, 도로 간판

1960년경, 도로 간판

1970년경

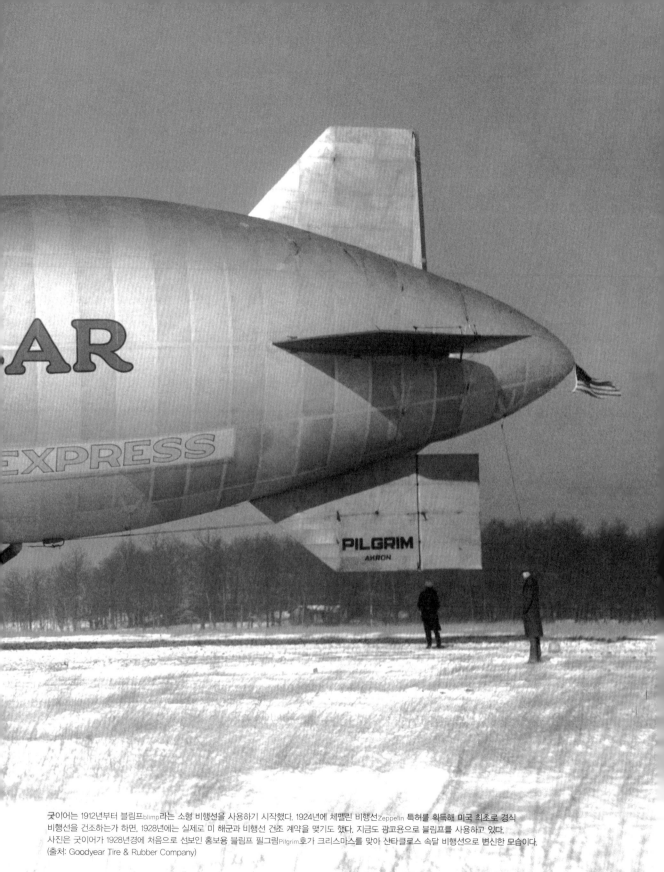

굿이어는 1912년부터 블림프blimp라는 소형 비행선을 사용하기 시작했다. 1924년에 체펠린 비행선Zeppelin 특허를 획득해 미국 최초로 경식
비행선을 건조하는가 하면, 1928년에는 실제로 미 해군과 비행선 건조 계약을 맺기도 했다. 지금도 광고용으로 블림프를 사용하고 있다.
사진은 굿이어가 1928년경에 처음으로 선보인 홍보용 블림프 필그림Pilgrim호가 크리스마스를 맞아 산타클로스 속달 비행선으로 변신한 모습이다.
(출처: Goodyear Tire & Rubber Company)

42 구글 GOOGLE

1998년, 미국 캘리포니아 주 마운틴뷰
설립자 래리 페이지Larry Page, 세르게이 브린Sergey Brin **회사명** 구글 주식회사Google Inc.
본사 미국 캘리포니아 주 마운틴뷰
www.google.com

대중이 즐겨 이용하는 검색엔진 서비스로 가장 잘 알려진 구글은 스탠퍼드 대학원생이던 래리 페이지와 세르게이 브린이 1998년에 설립한 회사이다.

구글이라는 이름은 10의 100제곱을 뜻하는 수학 용어 '구골googol'에서 유래했다. 인터넷에 존재하는 무궁무진한 정보를 가리키는 이름임을 미루어 짐작할 수 있다. 1996년에 만들어진 구글의 전신, 백럽BackRub은 래리 페이지의 손을 로고로 사용했다.

회사가 설립되기 전까지 여기에 소개된 1997년 버전을 비롯해 원시적인 로고가 여럿 나왔지만 최초의 공식 로고는 1998년에 공동 창업자 세르게이 브린이 이미지 편집 프로그램 GIMP를 이용해 제작했다. 몇 달 후엔 야후 로고Yahoo!에서 아이디어를 얻은 듯 로고 뒤에 느낌표를 붙이기도 했다.

1999년에 발표된 로고는 구스타브 예거Gustav Jaeger의 카툴Catull 서체를 기반으로 했고 느낌표는 없지만 완성도는 훨씬

높았다. 이 로고를 별다른 수정 없이 2009년까지 사용하다가 2010년에 약간 다른 로고를 공식 발표했다. 서체와 색상은 기존과 동일했지만 글자에 명암과 그림자 효과를 훨씬 은은하고 세련되게 사용한 디자인이었다.

최근 들어 로고의 평면화 추세에 밀려 입체 효과를 제거했으며 각각의 글자도 다시 새롭게 그렸다. 뚜렷하게 드러나지는 않지만 양쪽 끝의 'G'와 'e'를 자세히 들여다보면 확실하게 변화를 느낄 수 있다. 'G'도 위로 살짝 끌어올려 전체적인 균형을 개선했다.

구글은 1998년부터 공휴일, 기념일을 축하하고 유명 아티스트나 과학자들을 기리는 뜻에서 자사 로고에 다양한 장식을 덧붙이는 이른바 구글 두들Google Doodle을 로고에 포함시키고 있다. 전 세계 구글 사용자들에게 한층 즐거운 검색 서비스를 제공하려는 의도였는데 시간이 갈수록 인기가 높아져 창조와 혁신을 추구하는 구글의 정신을 대변하게 되었다. 지금까지 만들어진 구글 두들만 해도 1천 가지가 넘는다. 그중 몇 개를 선정해 소개한다.

구글 검색 페이지, 2009년 네덜란드

1996, 백럽

1997

Google

Google!

1998, 세르게이 브린

1998, 세르게이 브린

Google

Google

1999, 루스 케다Ruth Kedar

2010, 루스 케다

Google

2013, 구글 사내 디자인 팀

45

46

47

48

49

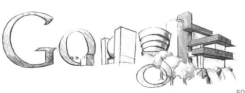

50

허츠 렌트카 HERTZ

1918년, 미국 일리노이 주 시카고
설립자 월터 L. 제이콥스Walter L. Jacobs **회사명** 허츠 코퍼레이션Hertz Corporation
본사 미국 뉴저지 주 파크리지
www.hertz.com

1923년 월터 제이콥스가 운영하고 있던 렌트어카Rent-a-Car Inc.라는 소기업을 옐로 캡 앤 옐로 코치 앤 트럭 매뉴팩처링Yellow Cab and Yellow Coach and Truck Manufacturing Co.의 사장인 존 D. 허츠John D. Hertz가 인수해 이름을 '허츠 드라이브 유어셀프 시스템Hertz Drive-Ur-Self System'으로 바꿨다. 그 후에도 제이콥스는 1960년대까지 이 회사에 남아 일했다.

20세기 초까지만 해도 허츠는 자사에서 제작한 차량에 하트를 붙여 판매했다. '심장'이라는 뜻의 독일어 단어 'Herz'를 염두에 두고 만든 로고였다. 고향이 헝가리 루트카인 존 허츠의 본명은 산도르 허츠Sandor Herz였다. 어렸을 때 가족과 함께 미국으로 이민 간 그는 이름의 독일어식 발음을 지키기 위해 철자를 바꾸었다.

허츠는 자동차 대여업을 시작하면서 노란색을 선택했고, 이것은 현재 중요한 자산이 되었다. 허츠의 로고 색은 예나 지금이나 노랑이지만 딱 한 번, 1940년대 말부터 1950년대 초까지 대서양과 태평양을 잇는 전국 서비스임을 강조하기 위해 검정과 노랑을 변종된 형태로 사용한 적이 있었다.

'rtz' 철자가 하나로 연결된 허츠 특유의 로고타이프는 1963년에 처음 탄생했다. 1982년에는 로고 디자인을 바꾸면서 묵직한 그림자 효과를 추가해 영향력이 큰 업계 최강의 회사임을 강조했다.

허츠는 2009년 들어 더욱 친근한 느낌을 주기 위해 로고타이프를 기존보다 부드럽고 깔끔하게 바꾸고 여기에 '여행은 계속된다Journey On'라는 슬로건을 함께 사용했다. 허츠가 밝힌 바에 따르면 이 로고는 '속도, 특급 서비스, 품질'을 나타낸다.

신구 로고가 함께 사용된 모습. 2011년 스위스 바젤

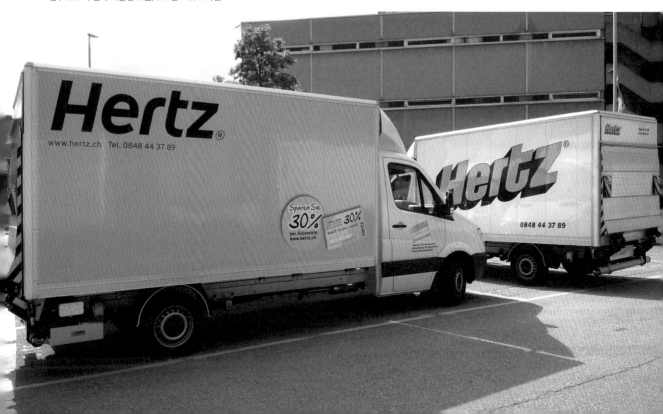

20세기 초

1940년대

1949

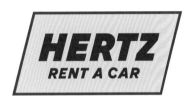

1957년경

1961

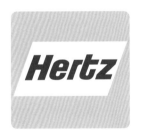

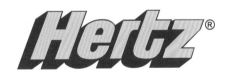

1963, 리핀콧 & 마굴리스

1982

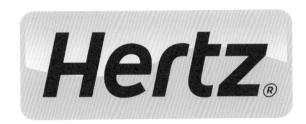

2009, 랜도 어소시에이츠

1958 CHEVROLET !

available <u>now</u>
with Turboglide at
HERTZ RENT A CAR
offices everywhere

That's The Hertz Idea! Right now, Hertz has the car you've been waiting to drive. The exciting Chevrolet for 1958!

Just show your driver's license and proper identification at your local Hertz office. You'll get a new Turboglide Chevrolet Bel Air—fully equipped from radio to power steering—at the regular Hertz rate. National average for a '58 Chevy or other fine car is only $7.85 a day plus 9 cents a mile. And that covers *all* gasoline, oil and proper insurance.

Go anywhere! Hertz has over 1,400 offices in more than 900 cities around the world. More offices in more cities *by far* where you can rent, leave and make reservations for a car!

To be sure of a car at your destination—anywhere—use Hertz' fast, efficient reservation service. Call your courteous local Hertz office. We're listed under "Hertz" in *alphabetical* phone books everywhere! Hertz Rent A Car, 218 South Wabash Avenue, Chicago 4, Illinois.

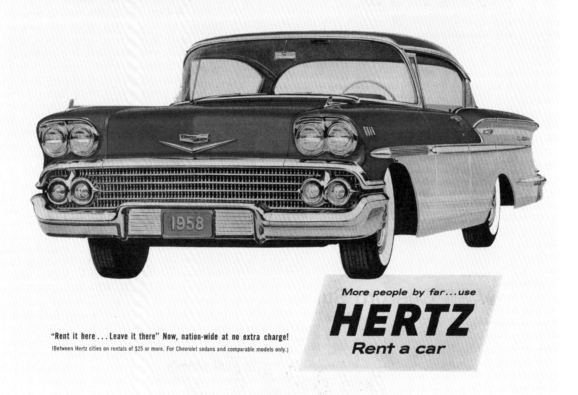

1958

More people by far...use
HERTZ
Rent a car

"Rent it here . . . Leave it there" Now, nation-wide at no extra charge!

(Between Hertz cities on rentals of $25 or more. For Chevrolet sedans and comparable models only.)

위 '1958년형 쉐보레(를 대여해주다니)!' 광고, 1957년 미국
≫ '허츠에서 신차를 대여해 직접 몰아 보십시오' 광고, 1947년 미국

You can Rent a
New Car From Hertz
and drive it yourself...

...available coast to coast and in Canada

Yes, from coast to coast and in Canada, the long established Hertz system makes it possible to rent big new Chevrolets and other fine cars, completely serviced and properly insured, and drive them yourself! Millions of people do it regularly . . . pleasure seekers, traveling men, many businesses. They save time, banish worries, save money. Hertz, remember, is the only rent-a-car system operating coast to coast and in Canada, trustworthy, uniform, and quickly available in the 250 cities where you'll see the Hertz black and yellow sign. It's so easy to arrange, and costs less than you'd think.

If you are planning a trip, you can now make complete arrangements for car reservations at your destination before you leave home through the new PLANE-AUTO and the RAIL-AUTO TRAVEL PLANS. Consult your local plane or train ticket seller for full particulars.

Call your local Hertz station listed in the telephone classified section for complete information about the Hertz easy rental plan. For FREE Directory of *all* Hertz stations throughout United States and Canada—write Hertz Drivurself System, Dept. 1117, Pontiac, Michigan.

Rent a new Car from HERTZ as easy as ABC

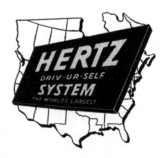

A. Come in where you see the Hertz yellow and black sign. It is the famous symbol of efficient, courteous service.

B. Show your driver's license to the attendant. You will find him always happy to serve you and serve you well.

C. Drive away in a Chevrolet, or other fine car, as private as your own, beautifully conditioned, properly insured.

This is the sign of America's only nation-wide Drivurself system.

홀리데이 인 HOLIDAY INN

1952년, 미국 테네시 주 멤피스
설립자 케먼스 윌슨Kemmons Wilson **회사명** 홀리데이 인 호텔Holiday Inn Hotels
본사 미국 조지아 주 애틀랜타
www.ihg.com/holidayinn

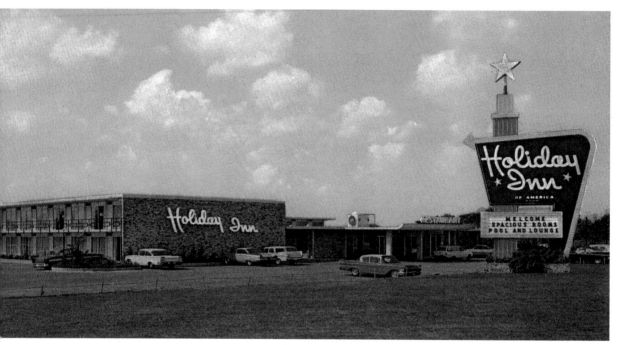

입구에 '거대 간판'이 세워진 홀리데이 인. 1960년경 미국

케먼스 윌슨이 홀리데이 인 사업에 뛰어든 데는 나름의 이유가 있었다. 여행을 좋아하기도 했지만 1951년 여름, 가족과 워싱턴 DC로 자동차 여행을 떠났을 때 도로변 모텔들의 형편없는 시설과 서비스에 대해 실망한 것이 결정적인 요인이었다. 윌슨이 제시한 신개념 모텔은 적정 가격대의 시설과 양질의 서비스는 물론이고 깨끗한 잠자리, TV, 에어컨을 기본으로 제공했으며 '태평양에서 대서양까지 어디서든 손님을 모십니다Your Host From Coast to Coast'를 슬로건으로 내세웠다.

홀리데이 인은 건축가 에디 블루스타인Eddie Bluestein이 빙 크로스비 주연의 1942년 뮤지컬 영화 〈홀리데이 인〉을 떠올리며 농담 반 진담 반으로 제안한 이름이었다. 1952년에 내슈빌로 향하는 고속도로변 멤피스 서머 애비뉴에 홀리데이 인 1호점이 문을 열었다. 특유의 리버스 이탤릭체로 쓴 최초의

홀리데이 인 로고가 '거대 간판'을 장식하고 있었다. 윌슨의 어머니가 좋아하던 연초록색, 오렌지색, 노란색을 사용한 거대 간판은 기본적으로 5층짜리 건물과 맞먹는 키에 너비도 5미터에 달하며 1970년부터 세계 곳곳의 1,200개가 넘는 홀리데이 인을 대표하는 상징이 되었다.

거대 간판은 1980년경 윌슨이 회사를 떠난 후 차츰 사라졌으며 간판의 꼭대기를 장식하던 세련된 디자인의 별만 남아 로고를 빛내주었다.

현재 홀리데이 인 브랜드의 소유주인 인터콘티넨탈 호텔 그룹 InterContinental Hotels Group은 2007년에 홀리데이 인 체인을 대대적으로 리뉴얼해 현대적인 모습으로 리오픈하면서 커다란 'I'에 비즈니스 호텔 분위기를 살 살린 선명한 초록색 로고를 새로 발표했다.

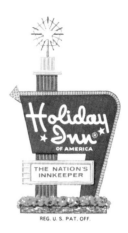

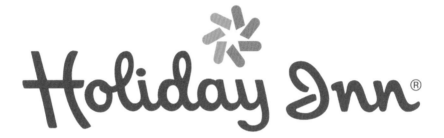

1952, 제임스 A. 앤더슨 시니어 James A. Anderson Sr., 거대 간판

1980년경

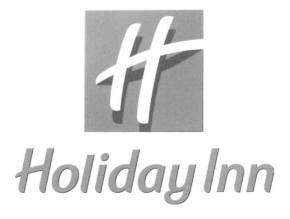

2007, 인터브랜드 Interbrand

1939년, 미국 캘리포니아 주 팰로앨토
설립자 빌 휼렛Bill Hewlett, 데이비드 패커드David Packard **회사명** 휴렛팩커드 컴퍼니Hewlett-Packard Company
본사 미국 캘리포니아 주 팰로앨토
www.hp.com

1939년에 빌 휼렛과 데이비드 패커드는 비좁은 차고에 테크놀로지
회사를 차렸다. 회사명에 누구의 이름을 먼저 넣을 것인지는
동전을 던져 정했다고 한다.

1941년에 맞춤 제작한 로고 디자인이 첫선을 보였다. 소문자로
된 머리글자 'hp'가 원으로 둘러싸여 있던 이 로고는 1946년에
가독성을 높이고 제품에 부착하기 쉽도록 더 단순하게
수정되었고, 이것이 휴렛팩커드 로고의 기본형이 되어 20년 넘게
사용되었다.

휴렛팩커드는 사세가 확장되고 제품이 다양해지자 1967년에
첫 컴퓨터를 출시한 후 로고를 현대적으로 리디자인했다. 하지만
대부분의 제품에 잘 어울리지 않아 결국 개별 목적에 맞춰 수정된
로고를 개발하는 수밖에 없었다.

그 후 로고의 형태를 제품에 맞추기 위해 또 한 번 디자인을
수정했다. 위아래 이층으로 쌓아 올린 회사명에는 HP 고딕이라는
고유의 서체를 사용했다.

1999년에 휴렛팩커드는 두 회사로 분리되었다. 컴퓨터 및
이미지 사업 부문은 HP라는 이름을 그대로 사용했지만, 측량 및
계측기 사업 부문은 애질런트 테크놀로지스Agilent Technologies가
되었다. 이때부터 회사를 지칭할 때 더는 휴렛팩커드라는 이름을
쓰지 않는 대신, 로고에 '인벤트invent'라는 슬로건을 추가해
혁신을 통한 발명이라는 핵심 가치를 표현하기 시작했다.

HP 최신 로고에는 다시 원을 도입해 그 안에 머리글자 HP를
넣고 마스킹을 적용했다. 로고를 '반들반들한 버튼'으로 바꾸는
추세에 따른 것이다. 기업 문서에 사용할 수 있도록 2D 단색
버전도 따로 마련되어 있다.

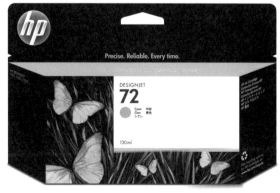

위 '신속 정확한 계측기' 제품 카탈로그, 1943년
아래 프린터 카트리지 패키지, 2009년

HEWLETT-PACKARD CO.

1939

1941

1946

1967

1968, 제품에만 적용

1979

1999, 랜도 어소시에이츠

2008, 리퀴드 에이전시 Liquid Agency

46 IBM IBM

1911년, 미국 뉴욕 주 엔디콧
설립자 찰스 R. 플린트Charles R. Flint **회사명** 인터내셔널 비즈니스 머신International Business Machines
본사 미국 뉴욕 주 아몽크
www.ibm.com

세계 최고의 컴퓨터 기술 회사 IBM은 1911년에 설립되었다.
찰스 랜릿 플린트가 타뷸레이팅 머신 컴퍼니Tabulating Machine
Company, 인터내셔널 타임 리코딩 컴퍼니International Time
Recording Company, 컴퓨팅 스케일 컴퍼니 오브 아메리카
Computing Scale Company of America를 합병해 컴퓨팅
타뷸레이팅 리코딩 컴퍼니Computing Tabulating Recording, CTR
Company를 세운 것이 IBM의 시초였다. CTR은 설립 초기에
기계식 타임 리코더를 비롯해 천공카드 시스템까지 다양한 제품을
생산했다. 첫 로고는 회사 이름의 머리글자 CTR Co.를 조합한
디자인이었다.

1924년에 회사가 어떤 분야에 역량을 집중하고 있는지 분명하게
밝히기 위해 인터내셔널 비즈니스 머신 코퍼레이션International
Business Machines Corporation으로 이름을 변경했다. 현대적인
산세리프체 글자를 한데 모아 만든 지구본 디자인에서 세계를
제패하겠다는 꿈과 야심을 느낄 수 있다.

1947년, 주력 사업이 천공카드 도표작성 장치에서 컴퓨터로
바뀌자 로고를 대대적으로 정비했다. 회사 이름을 머리글자로
이루어진 IBM으로 바꾸고, 지구본 대신 비턴 볼드Beton Bold
서체를 사용해 강력하고 투명하고 탄탄한 느낌을 살렸다. 윤곽선
버전부터 단색 버전, 네모 상자에 넣은 버전까지 여러 가지로
변형된 형태가 사용되었다.

1956년, 세상을 떠난 아버지의 뒤를 이어 IBM의 최고 경영자가
된 톰 왓슨 주니어Tom Watson Jr.는 몸소 폴 랜드를 찾아가 로고
리디자인을 의뢰했다. 폴 랜드는 시티 미디엄City Medium 서체와
눈에 잘 띄는 슬라브slab 세리프를 사용해 견고하고 균형 잡힌
느낌의 로고로 발전시켰다.

1972년에 IBM은 '빅 블루Big Blue'라는 별명에 어울리는 여덟

개의 가로줄로 이루어진 고전적인 줄무늬 로고를 도입했다. 폴
랜드가 디자인한 이 가로줄 무늬는 역동성, 속도, 혁신을 표현한
것이었다.

폴 랜드는 이 가로줄에 대해 눈에 잘 띄어서 선택한 것일뿐
많은 사람들의 억측처럼 모니터 스캔 라인이 아니라고 부인한 바
있다. 어쨌든 가로줄 무늬는 IBM의 완벽한 브랜드 자산으로 자리
잡았고 IBM은 이를 다양한 간행물과 광고에 성공적으로 활용하고
있다.

'전율이 느껴지는 차이' 광고, 1953년 미국
150, 151 페이지 폴 랜드가 디자인한 유명한
'I, B, M(Eye, Bee, M)' 포스터, 1981년

1888, 인터내셔널 타임 리코딩 컴퍼니

1891, 컴퓨팅 스케일 컴퍼니

1911, 컴퓨팅 타뷸레이팅 리코딩 컴퍼니

1924

1947

IBM

1956, 폴 랜드

1972, 폴 랜드

1968년, 미국 캘리포니아 주 마운틴뷰
설립자 고든 무어Gordon Moore, 로버트 노이스Robert Noyce **회사명** 인텔 코퍼레이션Intel Corporation
본사 미국 캘리포니아 주 산타클라라
www.intel.com

무어와 노이스는 회사를 설립하고 1년 정도 NM 일렉트로닉스NM Electronics라는 이름을 쓰다가 인티그레이티드 일렉트로닉스 Integrated Electronics로 이름을 바꿨다. 이를 줄여서 부르기 시작한 것이 '인텔'이다. '인텔'은 'intelligence'의 약자도 될 수 있는 재미있는 우연이 생기는 이름이었다. 'e'만 유독 아래로 처져 있어 호기심을 자아내는 로고도 두 설립자가 직접 디자인한 것이다.

1991년이 되자 기업 로고 외에 인텔 인사이드Intel Inside라는 손글씨 풍 로고가 전 세계의 광고와 PC에 등장했다. 인텔 마이크로프로세서가 탑재된 PC를 사용자들이 쉽게 알아볼 수 있도록 전개한 브랜드 마케팅 캠페인의 일환이었다.

2003년에 새로 나온 인텔 인사이드 수정 로고는 손글씨 풍 레터링을 포기한 대신, 기업 로고와 마찬가지로 밑으로 처진 'e'와, 마커펜으로 그린 듯한 원을 살린 디자인이었다.

인텔은 2006년에 새로운 브랜딩 및 마케팅 전략을 발표하고 기업 로고와 인텔 인사이드 로고를 겸할 새 로고를 공개했다. 여기에 'Leap ahead('미래를 향한 도약', 국내에서는 '지금 만나는 미래'를 슬로건으로 사용)'라는 슬로건을 추가해 기술, 교육, 사회적 책임, 제조 등 다양한 분야에서 인텔이 쌓아 올린 성과를 홍보하고 있다.

왼쪽 '집적회로의 새 시대를 열다' 광고, 1968년 미국
아래 인텔 코어 i7-920 마이크로프로세서, 2008년

1969, 로버트 노이스 & 고든 무어

1991

2003

2005, 퓨처 브랜드

JAL 일본항공 JAL

1951년, 일본 도쿄
설립자 일본 정부 **회사명** 일본항공Japan Airlines
본사 일본 도쿄
www.jal.com

1951년에 일본항공주식회사Japan Airlines Co., Ltd.가 설립되었다. 제2차 세계대전의 여파에서 벗어나 경제성장을 이룩하기 위해 노력하던 일본 정부로서는 든든한 항공수송 시스템을 구축하는 것이 무엇보다 시급했다. 일본항공의 첫 로고는 'JAL'이라는 글자를 양옆으로 길게 늘여 날개처럼 만들고 둥근 윤곽선을 두른 모양이었다.

1960년에 제트 여객기 시대에 진입하면서 두루미 모양의 '쓰루마루鶴丸' 로고가 등장했다. 두루미가 날개를 활짝 펼쳐 동그란 원을 그리고 있는, 일장기를 염두에 둔 디자인이었다. 일본 문화에서 두루미는 장수, 번영, 건강의 상징이고 빨강은 일본의 국가색인 동시에 행복을 뜻한다. 일본항공의 두루미 심벌은 그 후 40년 동안 회사를 대표했다.

1987년에 민영화된 이후 일본항공은 점점 치열해지는 경쟁에 대비해 조직을 개편했다. 마케팅 전략의 일환으로 기업 아이덴티티를 새로 만들고 비행기 동체도 'JAL'이라는 글자가 선명하게 보이도록 도색했다. 빨간 정사각형은 늘 같은 자리에 고정하는 대신에 회색 바는 로고가 놓이는 곳에 맞춰 길이를 조절했다. 비행기 꼬리에는 여전히 쓰루마루가 들어갔지만 글자 모양은 새로 바꿨다.

2001년에 일본항공과 일본에어시스템Japan Air System이 합병된 후 '태양의 아크Arc of the Sun' 로고를 포함한 새 브랜드 아이덴티티가 탄생했다. JAL은 아이덴티티에 대해 이렇게 설명했다. "하늘을 향해 솟아오르는 원호가 태양을 상징할 뿐 아니라 고객의 마음속에 솟아나는 기쁨과 유쾌한 기분, 하늘로 날아오를 것 같은 느낌을 나타낸다."

재정적으로 여러 차례 어려움을 겪은 일본항공은 순탄했던 과거를 회상하며 불안을 불식시키기 위해 두루미 로고를 다시

도입하고 새 출발을 다짐했다. 두루미는 예나 지금이나 달라진 것이 없다. JAL 회장 오니시 마사루大西賢는 일본항공이 '과거의 재건'을 꿈꾸는 것이 아니라 '새로운 탄생'을 목표로 한다고 밝혔다.

보잉 767-300ER기 앞에서 새로운 두루미 로고 유니폼을 소개하는 오니시 마사루 일본항공 회장과 승무원들, 2011년(출처: Japan Airlines)

1951

1959

1990, 랜도 어소시에이츠

2001, 랜도 어소시에이츠

2011

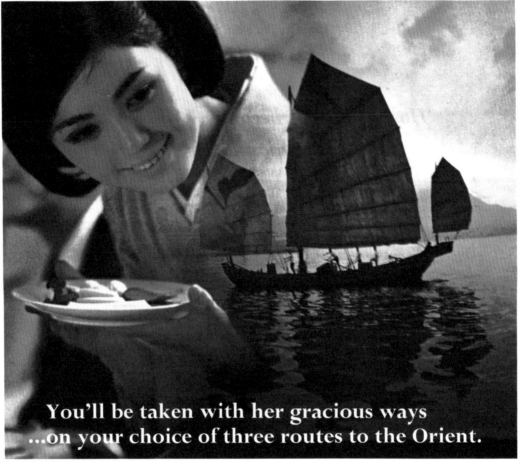

You'll be taken with her gracious ways
...on your choice of three routes to the Orient.

Service is an art
on JAL daily over the Pole,
through the USA,
or east to the Orient.

Step aboard a Japan Air Lines Jet Courier and you enter an atmosphere serene as only the Japanese can make it. You'll find enchanting Japan is with you on all three JAL routes to the Orient.

There's daily service over the Pole, the fastest way to the Orient. Or you can fly transatlantic to the USA and then to Japan. Or follow the historic "Silk Road" through the Middle East and Southeast Asia, to Hong Kong and on to Tokyo.

Whichever way you decide, your comfort aloft is enhanced by the grace and charm of your JAL hostess. She knows only one way to treat you. Like a visitor in her own home.

On JAL you're more than a passenger. You're an honoured guest.

Polar and "Silk Road" flights in cooperation with Air France, Alitalia, Lufthansa.

JAPAN AIR LINES
official airline for EXPO '70

위 '우아한 자태에 반하실 겁니다' 광고, 1969년 미국
≫ 왼쪽에서 오른쪽, 위에서 아래 순서대로
1953년, 1955년, 1958년, 1961년, 1967년, 1976년 일본항공 비행 일정표.
1958년 비행 일정표에 두루미 로고의 원형에 해당하는 디자인이 게재되어 있다.

JAPAN AIR LINES CO., LTD.

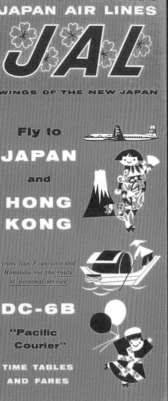

EFFECTIVE NOVEMBER 15, 1955

JAPAN AIR LINES

JAL

WINGS OF THE NEW JAPAN

Fly to

JAPAN

and

HONG KONG

from San Francisco and Honolulu via the route of personal service

DC-6B

"Pacific Courier"

TIME TABLES AND FARES

TIME TABLES AND FARES — Effective May 8, 1958

JAL

JAPAN AIR LINES

ROUTE OF THE SUPER COURIER

SAN FRANCISCO
HONOLULU
JAPAN
OKINAWA
HONG KONG
BANGKOK
SINGAPORE

JAPAN AIR LINES

JAL

EFFECTIVE December 1, 1961 — March 31, 1962

TIMETABLES · FARES · RATES

JAL

1 EFFECTIVE: MARCH 1 (1967)

JAL

Now JAL can fly you across the Atlantic. Enjoy gracious JAL hospitality full-circle around the globe.

JAPAN AIR LINES

JAPAN AIR LINES

JAL

the worldwide airline of Japan

1837년, 미국 일리노이 주 그랜드 디투어
설립자 존 디어 **회사명** 디어 앤 컴퍼니Deere & Company
본사 미국 일리노이 주 몰린
www.deere.com

세계 최고의 농기계 제조업체 디어 앤 컴퍼니는 존 디어가
1837년에 설립한 기업이다. 첫 히트 상품은 주물 쟁기였다.
1848년에 일리노이 주 몰린으로 사옥을 이전한 존 디어의 아들
찰스는 1869년에 미국 전역을 대상으로 마케팅을 전개하고
대리점을 운영해 매출을 획기적으로 신장시켰다. 그리고 찰스는
통나무를 뛰어넘어 내달리는 사슴 그림의 존디어 상표를 처음
등록하였다. 로고에는 당시의 관행대로 제품 생산지 이름이
명기되었다.

1907년에 찰스 디어가 세상을 떠난 뒤, 디어 앤 컴퍼니의
회장이 된 윌리엄 버터워스William Butterworth는 1912년에 트랙터
부문으로 사업을 확장하고 누구라도 한눈에 알아볼 수 있는
북미 흰꼬리사슴이 그려진 로고를 새로 도입했다. 기존 로고의
사슴은 아프리카 품종처럼 보인다는 단점이 있었다. 아울러 '좋은
연장으로 익히 알려진 품질의 상표The trade mark of quality made
famous by good implements'라는 슬로건도 로고에 추가하였다.

그 후 수십 년의 세월이 흐르는 동안 로고는 점점 단순하게

오른쪽 브로슈어 표지, 2011년 **아래** 존디어 도로 간판, 1966년 미국

변했다. 제품에 로고를 붙일 자리라든가 그 밖에 여러 가지 요인
때문에 작지만 확실한 변화가 불가피했다. 1950년에는 생산지
이름을 빼고 대신 '품질 좋은 농기구Quality Farm Equipment'라는
말을 넣었지만 몇 년 못 가서 그마저 빼버렸다.

사슴의 비중이 커지면서 전보다 훨씬 힘이 세고 당당한
모습으로 발전했다. 사슴과 통나무가 어우러진 세밀화는 자취를
감추고 사슴의 뿔이 앞쪽을 향하게 바뀌었으며 사슴 다리도
넷에서 둘로 단순화되었다. 그렇게 탄생한 것이 깔끔하고 현대적인
1968년의 로고였다. 존디어의 회사 소개에 따르면 "회사의 모든
사업부서에서 이루어지는 진보와 궤를 같이하는 새 상표"라고
설명되어 있다.

2000년 들어 힘차게 내달리는 근육질의 사슴 앞다리가 착지
대신 앞을 향해 도약하는 모습으로 바뀌어 훨씬 우아하고 강렬한
인상을 주고 있다.

1876

1912

1936

1937

1950

1956

1968, 존 드레이퍼스 John Dreyfuss

2000, 랜도 어소시에이츠

50 KFC

1930년, 미국 켄터키 주 노스코빈

설립자 할랜드 샌더스Harland Sanders **모기업** 얌 브랜드YUM! Brands
본사 미국 켄터키 주 루이빌
www.kfc.com

1950년대 KFC 버킷.
2010년 미국

1930년에 샌더스 주유소 식당Sanders' Court & Café을 차린 바
있는 할랜드 샌더스 '대령'은 1952년에 패스트푸드 체인점 켄터키
프라이드 치킨Kentucky Fried Chicken을 설립했다. 나비넥타이에
안경을 쓰고 염소수염을 한 샌더스 대령은 회사 설립 초기부터
로고에 모습을 나타냈다. 원래는 진지한 얼굴이었으나 세월과 함께
차츰차츰 인자한 함박웃음의 할아버지로 바뀌었다.

샌더스 대령이 타계하기 2년 전인 1978년에 발표한 새 로고를
보면 대령의 표정은 훨씬 부드러워졌고, 타이프라이터 서체의
로고타이프를 3층으로 배열하였으며, 특히 'K'와 'i'의 점이 서로
연결되는 재미난 시도가 눈에 띈다.

1991년 들어 '프라이드'라는 말이 풍기는 부정적인 인상을
불식시키기 위해 브랜드 이름을 켄터키 프라이드 치킨의
머리글자를 딴 KFC로 바꿨다. 대령의 얼굴에는 거의 손을 대지
않은 대신 강렬한 인상을 주는 최신 감각의 빨간 줄무늬를 로고에
결합시켰다.

1997년에 KFC가 트라이콘Tricon에 인수된 후 새 아이덴티티가
발표되었다. 얼굴 윤곽이 두 가지 색의 음영으로 처리된 대령은
전보다 훨씬 활기찬 모습이었고 눈에도 잘 띄었다. 그는 줄무늬가

모두 사라진 빨간색 배경에 흰 정장을 입고 비스듬한 각도로 서
있었다.

2002년에 KFC의 소유권이 다시 얌 브랜드로 넘어갔고,
2007년에 샌더스 대령은 흰 정장을 벗고 생전에 주방에서 일할
때 실제로 사용했던 빨간 앞치마를 두른 모습으로 등장했다.
굵고 세련된 검은색 얼굴 선 덕분에 얼굴 윤곽은 또렷해지고,
표정은 활동적으로 보였으며 대령의 턱 아래쪽으로 강렬한 검은색
로고타이프를 중앙 정렬로 배치시켰다.

KFC는 기업 리브랜딩 프로그램을 가동시키면서 간판과 패키지,
광고에 약자 이름 외에 켄터키 프라이드 치킨이라는 본래의 명칭을
다시 사용하기 시작했다.

미국 일리노이 주 해리스버그에 있는 KFC 레스토랑, 2008년(출처: J. Griffin)

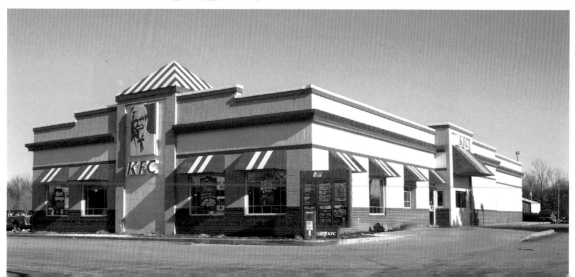

1952, 리핀콧 & 마굴리스

1978, 리핀콧 & 마굴리스

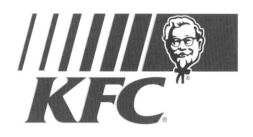

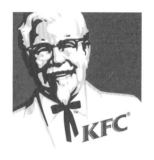

1991, 셰크터 & 루스Schechter & Luth

1997, 랜도 어소시에이츠

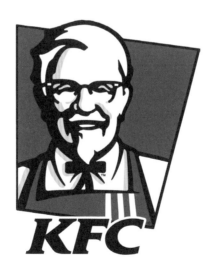

2007, 테서Tesser

1919년, 네덜란드 헤이그
설립자 알베르트 프레스만Albert Plesman **모기업** 에어프랑스−KLMAir France-KLM
본사 네덜란드 암스텔베인
www.klm.com

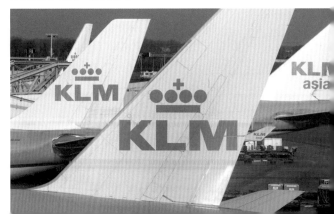

'미국을 방문하세요' 포스터, 1959년 네덜란드

전형적인 디자인이었다. 하지만 글자 식별이 어렵다는 문제가 있어 공식 커뮤니케이션에는 보통 로고 옆에 머리글자 'KLM'을 따로 배치해 사용했다.

1930년대에 들어 KLM 머리글자가 로고 안에 통합되면서 굵은 이탤릭 산세리프체 대문자의 윤곽선에 가느다란 그림자가 따라붙었다. 날개 달린 왕관도 품질 보장 마크로 여전히 로고에 포함됐다. 서인도제도와 마이애미를 오가는 왕복 항로의 경우에는 유럽에서 볼 수 없는 생소한 형태의 아르데코 풍 로고를 사용했는데 방패에 새겨진 머리글자들이 얽히고설킨 상태라 거의 읽을 수가 없었다. 훗날 이를 변형한 디자인에서는 날개가 빠졌지만 왕관 심벌은 계속 남아 로고를 장식했다.

1950년대와 60년대의 로고는 빨강과 파랑을 다양하게 결합해 사용한 탓에 색상에 일관성이 없었다. 1968년이 되자 왕관이 등장하는 단순하지만 핵심에 충실한 로고가 새로 등장했다. F.H.K. 앙리옹F.H.K. Henrion이 한참 전인 1961년에 디자인한 로고였다. 앙리옹 본인은 뒷 배경의 '선'을 무척 싫어했지만 클라이언트를 위해 그냥 남겨두었음에도 불구하고 너무 진보적이라는 이유로 보류되었던 디자인이었다.

1971년, 마침내 KLM은 결단을 내려 로고에서 선과 원을 빼버렸다. 1991년에는 일관성 있고 알아보기 쉽도록 파란색만으로 된 로고를 선보였다.

전하는 이야기에 따르면 KLM의 설립자 프레스만은 어린 시절 친구이자 건축가인 디르크 로센뷔르흐Dirk Roosenburg에게 이렇게 부탁했다고 한다. "어이 친구, 비네트vignette 하나만 그려주게나!" 윌헬미나 여왕의 칙허장을 받은 항공사 'KLMKoninklijke Luchtvaart Maatschappij'은 최초의 로고에 왕관을 사용했다. 항공사이므로 날개를 단 것은 당연했고, 글자들이 직조 형식으로 엮여 있는 것은 당시에 한창 유행하던

현재 KLM이 사용하고 있는 항공기 도색

1919, 디르크 로센뷔르흐

1930년대

1938−1944, 서인도제도 항로에만 사용

1950

1958, 어윈 웨이시Erwin Wasey, 루스라우프 앤 라이언Ruthrauff & Ryan

1961, F.H.K. 앙리옹(1968년 도입)

1971, F.H.K. 앙리옹

1991, 앙리옹 루들로 슈미트Henrion Ludlow Schmidt

위쪽 '유럽 누서이 두 배 빨라진습니다' 포스터, 1928년
오른쪽 '사흘 반이면 시드니에' 포스터, 1950년대
≫ '프랑스' 포스터, 1969년

Paris - KLM town par excellence

france

ROYAL DUTCH AIRLINES

52 케이마트 KMART

1899년, 미국 미시간 주 디트로이트
설립자 서배스천 S. 크레스지Sebastian S. Kresge **모기업** 시어스 홀딩스 코퍼레이션Sears Holdings Corporation
본사 미국 일리노이 주 호프먼 에스테이츠
www.kmart.com

케이마트 1호점은 1962년에 문을 열었다. 월마트Walmart가
영업을 시작하기 직전이었다. 당시에 S. S. 크레스지 코퍼레이션
S. S. Kresge Corporation은 할인점 업계에서 잔뼈가 굵은 중견
기업이었다.

케이마트를 설립한 서배스천 S. 크레스지는 1897년에 염가
잡화점에 투자하기 시작해 1899년에 2개였던 점포를 1929년에는
무려 597개의 거대 유통 기업으로 성장시켰다. 경제 대공황과
제2차 세계대전, 대도시 근교의 부상 등 격변의 시대를 거치며
산전수전을 다 겪은 백전노장 크레스지는 새로 개설되는 점포를
모두 케이마트라 부르기로 했다. 머리글자 K는 물론 그의 이름에서
따온 것이다.

최초의 케이마트 로고는 소문자로 쓴 청록색 'mart' 앞에
빨간색 이탤릭 볼드체의 대문자 'K'를 커다랗게 배치한 것이었는데
단순하지만 효과적이었다. 이 로고를 1990년까지 특별한 수정
없이 사용하였다.

1990년에 케이마트의 이미지를 현대적으로 개선하기 위해 로고를
바꾸기로 했다. 그래서 나온 것이 'K'를 정사각형에 가까우리만치
굵은 서체로 쓰고 그 안에 필기체 'mart'를 비스듬히 배치한
디자인이었다.

2003년에 재정 위기가 닥쳐 케이마트 홀딩스 코퍼레이션Kmart
Holdings Corporation으로 재편된 케이마트는 구조조정을 단행해
5개의 콘셉트 스토어를 열고 지금까지와는 전혀 다른 회색과
연녹색의 로고를 발표했다.

케이마트는 2004년에 시어스 로벅 앤 컴퍼니Sears, Roebuck
and Company를 인수해 시어스 홀딩스 코퍼레이션으로 이름을
바꾸고, 로고도 커다란 'K' 아래 'kmart' 상호 전체를 소문자로
넣어 디자인했다. 덕분에 로고의 활용이 훨씬 유연해져서 필요하면
언제든지 소문자 로고타이프만 따로 떼어 쓸 수 있게 되었다.
케이마트 홈페이지에서 다양한 사례를 찾아볼 수 있다.

케이마트 간판, 1966년

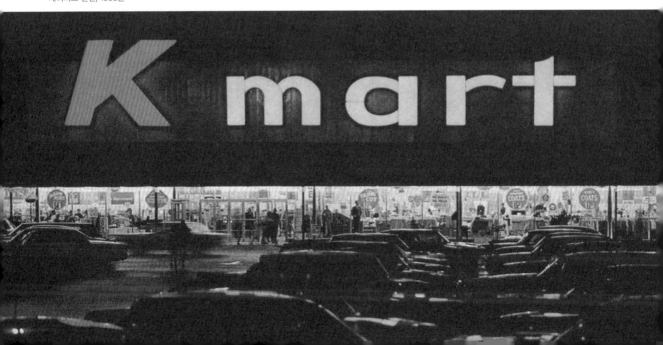

1962

1980, 오스트레일리아

1990

2003, 아넬Arnell

2004

53 코닥 KODAK

1888년, 미국 뉴욕 주 로체스터
설립자 조지 이스트먼George Eastman **회사명** 이스트먼 코닥 컴퍼니Eastman Kodak Company
본사 미국 뉴욕 주 로체스터
www.kodak.com

"버튼만 누르세요, 나머지는 코닥이 알아서 해드립니다you press the button, we do the rest." 코닥의 설립자, 조지 이스트먼이 1888년에 이런 슬로건을 외치며 카메라와 필름을 시장에 내놓았다. 유리 건판을 이용해 사진을 찍던 시절에 누구든지 쉽게 사용할 수 있는 카메라와 필름을 개발해 사진을 대중화시킨 것이다.

1888년에 상표로 등록한 '코닥'도 이스트먼이 손수 지은 이름이었다. 그는 작명에 얽힌 사연을 이렇게 밝혔다.

"내가 직접 이름을 지었다. 옛날부터 'K'라는 글자가 어쩐지 강력하고 예리한 느낌이 들어 좋았었는데 'K'로 시작해서 'K'로 끝나는 단어를 무수히 조합하다보니 '코닥'이라는 단어가 나왔다. 어떤 언어에서나 발음하기 쉽고 쓰기도 쉽다."

코닥의 첫 로고는 1892년부터 상호로 쓰던 이스트먼 코닥 컴퍼니의 첫 글자 E, K, C를 원 안에 결합시켜 놓은 모양이었다. 이스트먼이 직접 골라 1930년대에 처음 도입한 코닥의 기업 컬러, 노랑과 빨강은 이 회사에서 가장 가치가 높은 자산 중 하나가 되었다. 1935년에 코다크롬Kodachrome 필름을 출시하면서 코닥이라는 브랜드 이름에 초점을 둔 로고가 첫선을 보였다.

1940년대 초부터는 모서리를 밀어 올린 듯한 로고가 미국 광고에 등장하기 시작했다. 위대한 사진 뒤에 위대한 브랜드가 있음을 뜻하는 이 디자인은 대개 오른쪽 상단 모서리가 올라간 형태를 하고 있었다. 세월이 흘러 디자인이 다양하게 바뀌는 와중에도 모서리가 올라간 로고를 1970년까지 계속 사용하였다.

1971년이 되자 노란 상자와 'K'를 그래픽 요소로 사용한 유명한 디자인이 등장했다. 로고타이프는 여전히 슬라브 세리프체였다. 코닥의 'K'는 그 후 25년 동안 코닥 브랜드를 인지할 수 있게 해주는 대표적인 식별자 역할을 하다가 디지털 시대가 도래하자 서서히 모습을 감추기 시작했고 1987년 업데이트 후 결국 로고디프만 남았다. K 로고 안의 로고타이프를 수정하여 사용하다가 2006년에 세련되게 수정한 디자인을 도입했다.

렌즈 위에 EKC 로고가 선명한 코닥 프티트Kodak Petite 카메라 ('모든 여성에게 어울리는 라벤더, 블루, 그레이, 그린, 올드 로즈의 다양한 색상. 깜찍하다고 할 만큼 작고 예쁜 카메라. 가격은 7.5달러. 파우치형 케이스 증정'), 1930년

1907

1935년경

1943년경

1960년대

1971, 피터 J 오스트레이크Peter J Oestreich

1987

1996

2006, 브랜드 인티그레이션 그룹, 오길비 뉴욕Brand Integration Group, Ogilvy NY

위에서부터 차례로 코닥 울트라 맥스Kodak Ultra Max(포장에 표시된 유효기간 2009년)
코다크롬 64(1978년), 베리크롬 팬Verichrome Pan(1962년), 베리크롬(1956년)
≫ '작지만 소중한 일을 하는' 광고, 1969년 미국

All it does is everything.

The new Kodak Instamatic 133 camera is the one that takes them all—color snaps, black-and-white snaps, and color slides. And when it comes to using the Kodak Instamatic 133 camera, it does just about everything for you. Loading is easy. Just drop in the film cartridge. To shoot, make one simple setting, aim, and press the button. Indoors, just pop on a flashcube and take four flash shots without touching a bulb.

If you don't want to do anything but take good pictures, just see the entire line of new Kodak Instamatic cameras available wherever you see this sign.

The Kodak Instamatic® 133 camera.

Kodak

54 레고 LEGO

1932년, 덴마크 빌룬트
설립자 올레 키르크 크리스티얀센Ole Kirk Christiansen **회사명** 레고 그룹Lego Group
본사 덴마크 빌룬트
www.lego.com

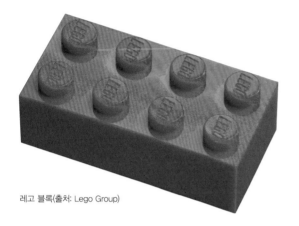

레고 블록(출처: Lego Group)

레고는 덴마크어로 '잘 논다'라는 뜻의 'leg godt'에 어원을 둔
이름이다. 현재와 같은 로고는 1953년에 처음 등장했는데 두 점을
잇는 검은 선과 흰색의 만화풍 글씨로 자유로운 영혼과의 연결을
상징한 디자인이었다. 레고의 집짓기 블록은 비교적 최근에 개발된
것으로 어린이들이 원하는 대로 마음껏 만들면서 자유를 만끽할
수 있게 해주었다.

초창기 레고 로고에는 '집짓기 블록'이라는 뜻의 'mursten'
(덴마크어)이나 'Bausteine'(독일어) 등의 용어가 다양하게 병기되어
있었다. 이러한 여러 가지 용어들 가운데 '시스템System'이
1959년에 최종 선택되었다.

1964년이 되자 로고에 정사각형이 도입되어 브랜드 이름이
들어갈 공간의 여유가 생겼을 뿐만 아니라 패키지와 광고에서
로고에 시선을 고정시켜줌으로써 이미지에 통일성이 생겼다.

브랜드가 확고하게 자리를 잡자 1973년에 '시스템'이라는
설명어를 삭제했다. 로고는 노란색을 현명하게 사용해 브랜드
이름에 독특한 느낌을 불어넣고 빨간 바탕으로부터 도드라져
보이게 했다.

1998년에 서체를 더 날씬하고 각지게 다듬고 전보다 굵은 검은색
윤곽선을 둘러 가독성을 높인 형태로 최종 수정하여 지금까지
사용하고 있다.

위쪽 레고 상자, 1961년 미국(1016년부터 1972년까지
쌤소나이트가 미국 시장에서 레고를 제작·유통했음)
오른쪽 레고 브로슈어, 1970년 미국

1934

1936

1936

1946

1950

1953

1954

1955

1959

1964

1973

1998

1850년, 미국 캘리포니아 주 샌프란시스코
설립자 리바이 스트라우스Levi Strauss
회사명 리바이 스트라우스 앤 코Levi Strauss & Co.
본사 미국 캘리포니아 주 샌프란시스코
www.levi.com

리바이 스트라우스는 1847년에 미국으로 건너간 독일계 이민자였다. 사람들이 금을 캐러 캘리포니아로 몰려드는 것을 본 그는 1850년에 샌프란시스코에서 자기 이름을 내걸고 '리바이 스트라우스' 의류 도매 회사를 차렸다. 다른 형제들이 뉴욕에서 운영하던 회사의 태평양 연안 지역 지사였다. 1863년에 매형인 데이비드 스턴David Stern이 회사에 합류한 뒤 '리바이 스트라우스 앤 코'로 이름을 바꿨다.

리바이 스트라우스는 네바다 출신의 재단사 제이컵 데이비스Jacob Davis와 함께 바지의 약한 부분에 금속 리벳을 박아 제조하는 아이디어로 특허를 출원했다. 1873년에 특허를 획득한 것이 데님 제국을 건설하는 초석이 되었다. 1870년대에 데님 오버롤 작업복을 주로 생산하던 리바이 스트라우스는 1920년대부터 현대적인 감각의 진 의류를 만들기 시작했다.

1890년대에 처음 탄생해 지금도 진 의류에 사용하는 리바이스 로고에는 말 두 마리가 청바지를 서로 반대 방향으로 잡아당기고 있고 그 옆에 두 남자가 세게 당기라고 채찍을 휘두르는 그림이 있다. 새로운 청바지가 품질이 좋아 잘 찢어지지 않는다는 것을 표현한 그림이다.

오리지널 로고 속 그림은 오랜 세월을 거치면서 조금씩 다양하게 변형시켜 사용하였지만 결정적으로 너무 복잡하다는 단점이 있었다. 브랜딩 목적으로는 더 단순한 로고가 필요했다. '미국 최고의 오버롤America's

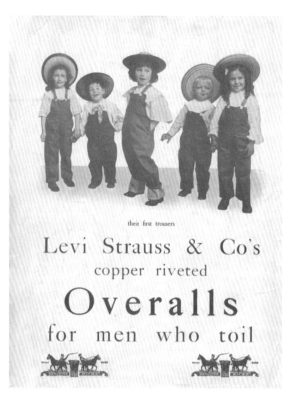

리바이스 501 백 라벨

왼쪽 '고생하며 일하는 남성을 위한 오버롤' 광고. 1905년 미국
오른쪽 1936년부터 사용되고 있는 레드 탭 상표

finest overall'이라는 슬로건과 함께 다양한 로고타이프를 사용하다가 1940년대에 드디어 철자 'E'를 뒤로 비스듬히 기울인 리바이스 특유의 로고가 등장했다. 슬로건도 '1850년 이래 미국 최고의 오버롤America's finest overall since 1850'으로 바꾸었다.

1969년이 되자 바지 뒷주머니에 부착할 수 있도록 빨간색과 흰색으로 이루어진 독특한 '박쥐 날개' 로고를 개발하였다. 바지 뒷주머니에 들어가는 스티치 패턴과 비슷한 빨간색 방패 안에 대문자와 소문자를 혼합해서 쓴 리바이스 이름이 들어 있었다.

리바이스의 '레드 탭 상표'는 멀리서도 금방 알아볼 수 있게 하려고 1936년에 도입한 것인데, 그 후 중요한 브랜드 요소로 자리 잡아 2000년부터 새로 수정한 박쥐 날개 로고와 함께 사용하고 있다. 최근 들어 리바이스 커브 아이디Curve ID 제품 라인에 브랜드 이름이 빠진 깃저럼 보이는 박쉬 날개 로고를 도입하기도 했다.

1890년대

1930년대

1940년대

1969, 랜도 어소시에이츠

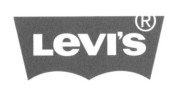

2000

2011, 리바이스 커브 ID 제품 라인

위 리바이스 포스터, 1950년대
아래 '뭐가 날아오든 난 괜찮아요' 리바이스 로드웨어Roadwear 광고 캠페인, 2011년 BBH 제작
≫ '미스 리바이스' 포스터, 1970년대 영 앤 루비컴Young & Rubicam 제작

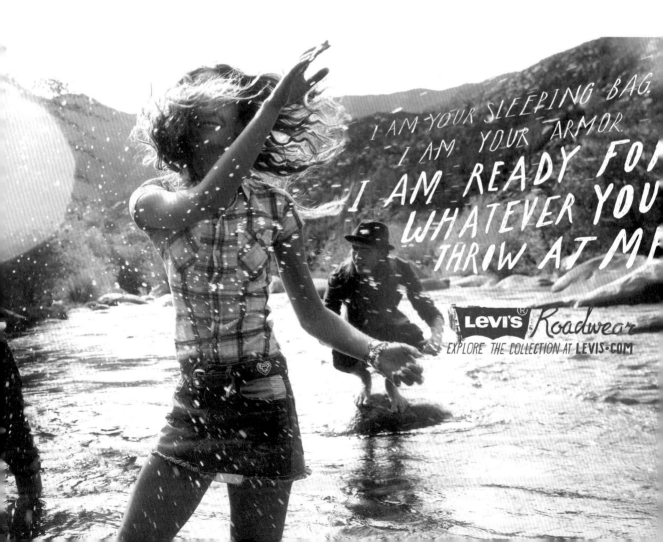

럭키 스트라이크 LUCKY STRIKE

1871년, 미국 버지니아 주 리치먼드
설립자 R.A. 패터슨R.A. Patterson **모기업** 브리티시 아메리칸 토바코 유한책임회사British American Tobacco plc
본사 영국 런던
www.bat.com

럭키 스트라이크는 R.A. 패터슨 토바코 컴퍼니R.A. Patterson Tobacco Company가 1871년에 선보인 브랜드로 사람들이 금광을 찾아 미 서부로 몰려들던 골드러시에서 유래한 이름이다. 럭키 스트라이크는 다양한 종류의 담배를 여러 가지 크기의 양철통에 담아 판매했다. 양철통 겉면에는 과녁의 흑점이 그려져 있고 럭키 스트라이크('크게 한탕'이라는 뜻)라는 브랜드 이름을 'R.A. 패터슨 토바코 컴퍼니. 버지니아 주 리치먼드R.A. Patterson Tobacco Co. Rich'd, Va.'라는 글자들이 에워싸고 있었다.

패터슨은 1903년에 W.T. 블랙웰 앤 컴퍼니W.T. Blackwell & Company에 럭키 스트라이크를 팔았고 2년 뒤에 아메리칸 토바코 컴퍼니ATC가 이를 다시 사들였다. 1976년부터 브리티시 아메리칸 토바코가 럭키 스트라이크 브랜드를 소유하고 있다.

1917년에 패터슨의 이름을 빼고 대신 '구운 담배It's Toasted'라는 슬로건을 추가하였다. 럭키 스트라이크의 특징은 담뱃잎을 말리지 않고 구워서 쓰는 제조 방식에 있었기 때문이었다. 양철통에는 단순한 디자인의 럭키 스트라이크 로고를 넣었다. 녹색 포장의 궐련을 출시할 때도 같은 로고를 사용했으나 빨간 과녁 흑점 아래 금색으로 '시가렛cigarettes'이라는 단어를 넣고, 측면으로 갈수록 차츰 글자 크기가 커지도록 한 것이 약간 달랐다.

전쟁 때문에 녹색 안료가 품귀인데다가 녹색 포장에 대한 소비자들의 반감이 높아지자 1941년에 레이먼드 로위에게 패키지 리디자인을 의뢰했다. 로위는 녹색 포장을 신선하고 깔끔한 흰색으로 바꾸고, 로고에도 흰색을 사용했다. 또한 패키지 양쪽 측면에 모두 과녁 흑점을 넣어 어느 방향에서든 담뱃갑의 로고가 잘 보이도록 했다. "럭키 스트라이크 그린 참전하다Lucky Strike green has gone to war"라는 광고 캠페인을 통해 시장에 발표된 새 로고는 ATC에 커다란 성공을 안겨주었다.

2010년, 대부분의 국가에서 담배 광고가 금지되었지만 럭키 스트라이크는 새로운 로고 디자인으로 화제를 불러 모았다. 안쪽의 빨간 원은 면적을 넓혀 명암을 주고, 로고타이프는 크기를 키운 동시에 주목도를 확실하게 높여주는 흰색으로 바꿨다. 바깥쪽 원은 검은색 비중이 훨씬 커지면서 두꺼워졌다.

그로부터 3년 뒤인 2013년에 럭키 스트라이크는 미래를 앞서 가는 의미에서 19세기 디자인을 수정한 새 로고를 독일에서 선보였다. 로고가 발표된 후 럭키 스트라이크가 유명한 과녁 흑점 디자인을 포기한 이유에 대해 갖가지 의문이 제기되기도 했다.

'고품질 담배 럭키 스트라이크
L.S./M.F.T., Lucky Strike Means Fine Tobacco'
광고, 1947년 미국
180, 181페이지 '끝없이 영원토록' 광고, 1932년 미국

1880년경

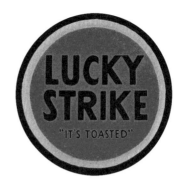

1917

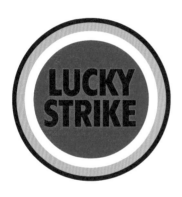

1941, 레이먼드 로위

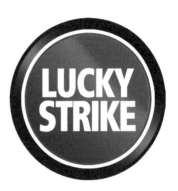

2010

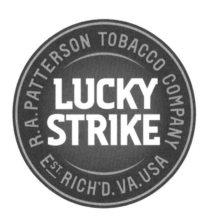

2013, G2, 독일

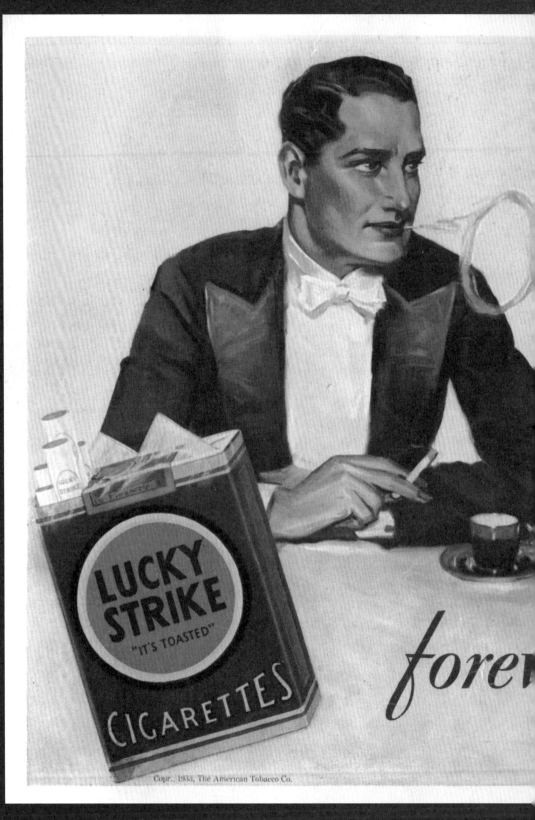

r and ever..

"It's toasted"

1966년, 미국
설립자 유나이티드 캘리포니아 뱅크United California Bank, 웰스 파고Wells Fargo, 크로커 내셔널 뱅크Crocker National Bank,
뱅크 오브 캘리포니아Bank of California **회사명** 마스터카드 월드와이드MasterCard Worldwide **본사** 미국 뉴욕 주 뉴욕
www.mastercard.com

1966년에 미국의 17개 은행이 서로의 신용카드를 받을 수 있도록
협의체를 설립했다. 이 협의체에 대해 공식 인가가 나자 인터뱅크
카드협회Interbank Card Association, ICA가 'i' 심벌을 로고로
채택했다.

그 후 브랜드를 좀 더 강력하게 인지시키기 위해 마스터 차지
Master Charge로 이름을 바꾸고 로고도 빨간색과 황토색 원이
겹쳐진 모양으로 바꿨다. 'i' 심벌은 오른쪽 하단 모퉁이에 배치해
지속성을 강조했다.

1979년에 브랜드 이름을 '마스터 차지'에서 '마스터카드'로
바꾸고 'i' 심벌을 떼어낸 뒤로는 유행에 뒤지지 않도록 하거나
브랜드를 강화하기 위한 사소한 수정 외에는 별다른 변화를 주지
않았다.

1990년에 새로운 스타일의 로고를 발표하였는데 글자를
이탤릭체로 바꾸고 기존보다 밝은 색 체계를 적용한 디자인이었다.
두 개의 원이 겹쳐진 부분에 단색 대신 23개의 가로줄을 넣은 것도
이채로웠다.

1996년, 새 디자인의 가독성이 다소 떨어지는 단점을 보완하기
위해 가로줄의 수를 줄이고 서체에 진한 파랑으로 그림자 효과를
추가했다.

2006년 들어 마스터카드의 기업 공개 발표와 동시에
다목적으로 사용할 마스터카드 월드와이드 기업 시그니처를
공개하였다. 2005년에 완성한 그 로고는 '카드 지불 회사
마스터카드 인터내셔널이 해외 상거래의 선두 주자, 마스터카드
월드와이드로 과감한 변신'을 했다.

ABN 암로Amro 은행 신용카드에 명기된
마스터카드 로고, 2011년

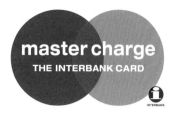

1966

1967

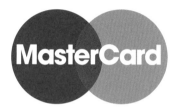

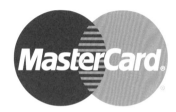

1979

1990

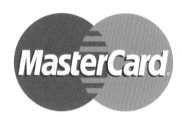

1996

2005, 퓨처 브랜드, 기업 로고

58 마쓰다 MAZDA

1920년, 일본
설립자 마쓰다 주지로松田重次郎(마쓰다 코퍼레이션Mazda Corporation)
회사명 마쓰다 모터 코퍼레이션Mazda Motor Corporation **본사** 일본 히로시마
www.mazda.com

마쓰다의 역사를 거슬러 올라가면 1920년 일본 히로시마에 설립된
동양 코르크 공업Toyo Cork Kogyo Co.을 만날 수 있다. 원래
굴참나무 껍질을 원료로 코르크 대용품을 가공하던 회사였으나,
1927년에 마쓰다 주지로를 영입한 후 연장과 탈것을 제조하는
쪽으로 업종을 전환해 1931년에 '마쓰다 고Mazda Go'라는 삼륜
트럭을 내놓았다.

마쓰다라는 명칭은 지혜, 지식, 조화를 상징하는
조로아스터교의 주신, 아후라 마즈다Ahura Mazda와 설립자인
마쓰다 주지로의 이름에서 비롯되었다. 1936년에 나온 첫 로고는
마쓰다의 본거지인 히로시마를 대표하는 '세 개의 산' 엠블럼에서
아이디어를 얻었다. M 자 세 개가 포개져서 마치 날개처럼 보이는
이 로고는 마쓰다 자동차 제조회사Mazda Motor Manufacturer의
상징으로 '민첩성, 속도, 새로운 정상을 향해 날아오르는
능력'이라는 의미를 담고 있었다.

마쓰다는 1960년에 승용차 제조를 계기로 새로운 전기를
마련했으며 거의 같은 시기에 기존과 전혀 다른 새 아이덴티티를
도입했다. 독특한 'A' 디자인이 역동적으로 보이는 대문자
로고타이프와 원 안에 든 'M' 심벌을 결합한 형태였다.

왼쪽 마쓰다 자동차가 현재 사용 중인 자동차 배지
오른쪽 '그녀의 모습에 반하실 겁니다' 마쓰다 1500 모델 광고, 1969년 미국

그로부터 15년 후, 마쓰다는 로고를 현대적으로 바꾸기로 하고
로고타이프를 바탕으로 새 기업 아이덴티티 시스템을 구축했다.
1991년부터는 수출을 염두에 두고 해외시장을 겨냥해 몇 가지
심벌을 추가했다. 마쓰다 측의 설명에 따르면 태양과 불꽃을
상징하며 '마음에서 우러나는 열정'을 나타내는 심벌이었다. 문제는
1991년에 만들어진 심벌이 르노 자동차의 다이아몬드 로고와 너무
흡사하다는 것이었다. 결국 얼마 후 디자인을 바꿀 수밖에 없었다.

마쓰다의 가장 성공적인 로고인 '올빼미owl'가 도입된 것은
1997년이었다. 날개를 활짝 펴고 하늘을 나는 모습을 형상화한 이
디자인은 'M' 자와도 비슷해 보인다. 마쓰다는 "부채처럼 펼쳐진
'V'를 품은 'M'이 창의성, 생명력, 유연성, 열정을 나타낸다"고
설명했다.

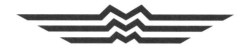

1934

1936

1960

1975

1991

1992

1997, 레이 요시마라Rei Yoshimara

59 맥도날드 McDONALD'S

1940년, 미국 캘리포니아 주 샌버너디노
설립자 리처드 맥도널드Richard McDonald, 모리스 맥도널드Maurice McDonald
회사명 맥도날드 코퍼레이션McDonald's Corporation **본사** 미국 일리노이 주 오크브룩
www.mcdonalds.com

1955년, 패스트푸드의 개척자인 리처드 맥도널드(딕)와 모리스 맥도널드(맥)가 운영하던 작은 햄버거 레스토랑의 권리를 레이 크록Ray Kroc이 사들였다. 세계 최대 규모의 패스트푸드 체인점의 초석이 놓인 사건이었다.

이 레스토랑의 원래 이름은 맥도날드 페이머스 바비큐 McDonald's Famous Barbecue였지만 리처드와 모리스 형제가 1948년에 맥도날드 페이머스 햄버거McDonald's Famous Hamburgers로 상호를 바꿨다. 둘 다 제품에 초점을 맞춘 타이포그래피 로고를 사용했지만 맥도날드 페이머스 햄버거의 경우, 요리사의 얼굴이 로고에 들어 있었다. 얼마 후 딕과 맥 형제가 '스피디 서비스 시스템'을 선보이면서 로고의 요리사가 익살스런 캐릭터 '스피디Speedee'의 얼굴로 바뀌었다. 스피디는 햄버거처럼 생긴 얼굴에 요리사 모자를 쓰고 '내 이름은 스피디I'm Speedee', '손님의 취향대로 햄버거를 만들어드려요 Custom built hamburgers', '15센트' 등 다양한 문구가 적힌 피켓을 들고 종종걸음을 쳤다. 스피디의 머리 위에는 캐릭터와 비슷한 느낌의 맥도날드 로고타이프가 동반되었으며, 매장 간판에는 마스코트와 별도로 다양한 서체의 로고타이프가 사용되었다.

맥도날드는 밀크셰이크 기계 외판원이던 레이 크록이 전국 프랜차이즈 중개인 자격으로 회사에 합류한 1955년 이후 급속한

성장세를 보이더니 눈 깜짝할 새에 오늘날과 같은 거대 기업의 반열에 올랐다.

맥도날드 프랜차이즈 레스토랑은 딕의 아이디어에 따라 황금색 아치가 포함된 표준 설계로 건축되었다. 레스토랑마다 건물 양쪽에 맥도날드 특유의 경사진 지붕을 지탱할 아치가 하나씩 세워졌다. 1961년에 레이 크록이 맥도날드의 지분 100퍼센트를 소유한 사장이 된 후 1962년에 아치와 지붕이 들어간 새 로고를 발표하였다. 손님들이 마음 놓고 휴식을 즐길 수 있도록 편안한 쉼터가 되겠다는 취지였다.

1968년에는 나란히 늘어선 아치 두 개로 'M' 자를 만든 로고를 새로 도입하고 맥도날드라는 브랜드 이름을 로고에 통합시켰다. 1980년대에 접어들어 모서리가 둥근 빨간 사각형 안에 로고를 넣은 디자인이 등장했고 급기야 세계에서 가장 유명한 심벌로 자리매김했다. 맥도날드는 2003년에 로고에서 브랜드 이름을 빼기로 하고, 꼭 필요한 경우에는 로고타이프만 따로 쓰기로 했다.

유럽에서는 2009년부터 맥도날드 로고의 배경색을 빨간색에서 초록색으로 바꾸었다. "천연자원 보존을 위한 우리의 책임을 새 디자인을 통해 분명히 밝히고자 한다. 앞으로도 이를 최우선 과제로 삼아 계속 강조해나갈 것이다." 맥도날드 독일의 부회장 호거 비크Hoger Beek는 성명을 통해 이렇게 밝혔다.

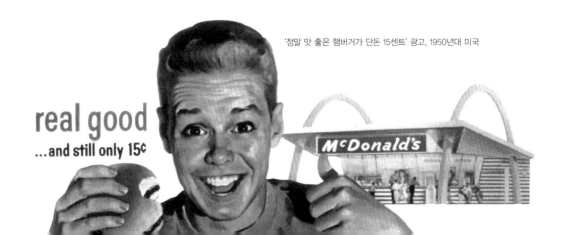

'정말 맛 좋은 햄버거가 단돈 15센트' 광고, 1950년대 미국

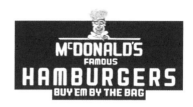

1940

1948

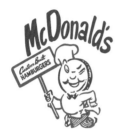

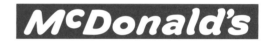

1953

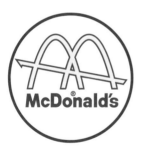

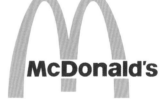

1962, 짐 쉰들러 Jim Schindler

1968

1985

2003

2009, 유럽

U.S.D.A. Inspected 100% Beef.

Twoallbeefpattiesspecialsaucelettuce-
cheesepicklesonionsonasesameseedbun™

You just read the recipe for McDonald's Big Mac™ sandwich.

It starts with beef, of course.

Two lean 100% pure domestic beef patties, including chuck, round and sirloin.

Then there's McDonald's special sauce, the unique blend of mayonnaise, herbs, spices and sweet pickle relish. Next come the fresh lettuce,

golden cheese, dill pickles and chopped onion.

And last, but far from least, a freshly toasted, sesame seed bun.

All these good things add up to the one and only taste of a great Big Mac.

Nobody can do it like McDonald's can™

McDonald's

위 빅맥송('참깨 햄버거 빵에 순 소고기 패티 두 장 특별 소스, 양상추, 치즈, 피클, 양파'를 기사로 한 노래) 광고, 1979년 미국
〉 위 레이 크록이 일리노이 주 디플레인즈에 문을 연 맥도날드 1호점, 1955년 미국(출처: McDonald's Corporation)
〉 아래 미국 텍사스 주 댈러스에 있는 해피밀 박스처럼 생긴 맥도날드 레스토랑(출처: McDonald's Corporation)

메르세데스-벤츠 MERCEDES-BENZ

1926년, 독일 슈투트가르트
설립자 칼 벤츠Karl Benz, 고틀리프 다임러Gottlieb Daimler **회사명** 다임러 주식회사Daimler AG
본사 독일 슈투트가르트
www.mercedes-benz.com

고틀리프 다임러와 칼 벤츠는 1886년에 각자 자동차를 발명해 육로 수송에 일대 혁신을 가져왔다. 벤츠는 1883년에 벤츠 앤 시에 Benz & Cie를 설립했고, 다임러는 1890년에 DMGDaimler Motoren Gesellschaft를 세웠다.

두 사람 다 로고에 이름을 넣었다. 다임러는 필기체 로고타이프를 선택한 반면, 벤츠는 1903년부터 톱니바퀴 심벌을 사용했으며 이것은 훗날 브랜드 이름을 에워싼 월계수 화환으로 바뀌었다.

1889년부터 오스트리아의 사업가 에밀 옐리네크Emil Jellinek가 다임러 자동차의 딜러가 되어 홍보와 판매를 맡았다. 1899년부터 자동차경주대회에 출전하기 시작한 옐리네크는 당시 열 살이었던 딸 메르세데스의 이름으로 경주에 참가했으며 1900년 초에

DMG와 계약을 맺고 메르세데스라는 브랜드로 자동차와 엔진을 판매하기로 합의했다.

메르세데스 브랜드는 1902년에 정식 상표로 등록되었으며 타원 안에 대문자 로고타이프를 넣은 단순한 흑백 디자인을 로고로 삼았다.

1909년, DMG의 어엿한 최고 중역이 된 고틀리프 다임러의 아들, 파울과 아돌프는 옛날에 아버지가 쾰른과 도이츠에서 어머니에게 보낸 그림엽서를 기억해냈다. 엽서에는 지붕 꼭대기에 세꼭지별이 그려져 있었고, 그 별이 장차 그의 자동차 공장에서 빛을 발할 것이라는 이야기가 적혀 있었다. DMG 이사회는 이를 즉각 받아들여 세꼭지별과 네꼭지별을 모두 상표로 등록했으나, 실제로 사용한 것은 세꼭지별이었다.

왼쪽 '메르세데스' 포스터, 1910년경 **오른쪽** '메르세데스-벤츠' 포스터, 1928년

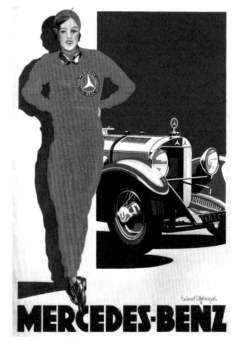

1890

1902

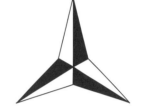

1903

1909, 고틀리프 다임러

1909

1916

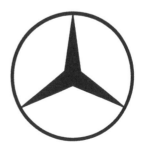

1926

1933

세꼭지별은 '육, 해, 공'을 누비는 만능 자동차를 만들겠다는
다임러의 야심을 상징했다. 그 후 시간이 흐르면서 별에 여러 가지
작은 요소들이 추가되었다. 1916년이 되자 원 안에 세꼭지별과
작은 별 네 개가 메르세데스라는 단어와 함께 들어 있는 디자인이
등장했다.

베를린–마리엔펠데Berlin-Marienfelde라든가 운터튀르크하임
Untertürkheim과 같이 DMG 공장 소재지가 명시된 버전도 나왔다.

제1차 세계대전이 끝나고 인플레이션의 시대가 이어지자
1924년에 라이벌 기업들끼리 손을 잡고 협력해 디자인과 제조
공정을 표준화하기로 했다. 이 합병을 통해 탄생한 것이 1926년의
다임러–벤츠 주식회사Daimler-Benz AG였다.

다임러–벤츠는 기존에 사용하던 두 가지 엠블럼의 주요
특징을 합쳐 세꼭지별 주위에 메르세데스와 벤츠 로고타이프를
배열하고, 두 브랜드의 이름을 월계수 화환으로 연결한 새 로고를
채택했다. 이 세꼭지별 아이콘은 그 후 수십 년 동안 큰 변화 없이
원형을 그대로 유지하고 있다. 메르세데스 벤츠를 대표하는
세꼭지별 아이콘은 지금도 자동차를 장식할 뿐 아니라 품질과
안전을 보장하는 역할까지 수행하고 있다.

1933년부터 원 안에 든 별을 더 단순화시킨 형태로 로고에
사용하기 시작했는데 이는 1921년부터 자동차 프런트 그릴을
장식해온 유명한 메탈 버전과 같은 형태였다. 세월이 흐르면서

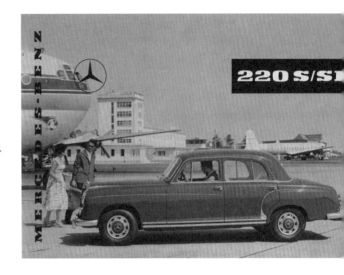

브랜드 이름을 표기하는 서체는 다양하게 바뀌었지만 별은 변함이
없었다.

1989년에 브랜드 인지도를 극대화할 목적으로 고틀리프의
별과 확실한 연관성을 보이는 3D 흑백 별과 코퍼레이트 에이
Corporate A라는 기업 서체가 도입되었다. 2007년부터 3년간
평면 디자인으로 돌아간 적도 있었지만 2011년 메르세데스–벤츠
창사 125주년 기념일을 며칠 앞두고 실사 3D 별 로고를 다시
도입하였다.

위 220S/SE 브로슈어, 1959년 네덜란드 아래 전설적인 SLS AMG 옥외광고, 2009년 영국

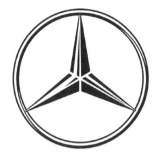

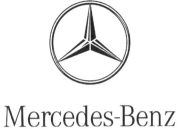

1989, 앙리옹 루들로 슈미트

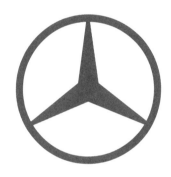

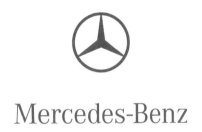

2007

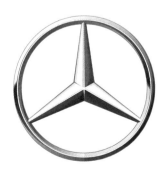

2010

61 미쉐린 MICHELIN

1888년, 프랑스 클레르몽페랑
설립자 에두아르 미슐랭Edouard Michelin, 앙드레 미슐랭André Michelin
회사명 콩파니 제네랄 데제타블리스망 미슐랭 주식합명회사Compagnie Générale des Établissements Michelin SCA
본사 프랑스 클레르몽페랑 **www.michelin.com**

'건배! 미쉐린 타이어가 도로의 장애물을 다 마셔버려요!' 포스터,
1898년 프랑스

미쉐린의 마스코트 미쉐린맨(본명은 비벤덤Bibendum)은
1898년에 처음 도입되었다. 미쉐린 타이어를 설립한 에두아르
미슐랭과 앙드레 미슐랭 형제가 리옹에서 열린 국제 박람회에
참가했다가 잔뜩 쌓여 있는 자동차 타이어를 보고 사람처럼
보인다고 생각한 것이 발단이었다.

'Nunc est Bibendum!지금은 술잔을 비워야 할 시간!'이라는
포스터를 그린 사람은 오갈로O'Gallop였다. '비벤덤'은
라틴어로 '술잔을 비우자', '건배'라는 뜻이었으므로 미쉐린이

비벤덤을 심벌로 채택해 도로에 산재한 장애물을 모두 먹어
치운다는 뜻으로 해석할 수 있다. 비벤덤 캐릭터는 제품에
인간적인 면모를 불어넣어 정서적인 매력과 친근감을 주었다.
이 마스코트는 매체를 불문하고 다양한 포즈로 여기저기 얼굴을
내밀었다.

시간이 흐르면서 비벤덤의 스타일도 변했다. 시가와 안경은 더
이상 권력과 성공의 상징이 아니었으므로 벗어던졌다. 가느다란
타이어가 굵은 타이어로 바뀌고 개수도 줄어들자 훨씬 현대적인
분위기로 변했다. 세대가 바뀔 때마다 점점 날씬하고 젊어진
비벤덤은 오늘날 친근하고 신뢰할 수 있는 아이콘으로 확실하게
자리 잡았다.

비벤덤이 탄생하기 전, 미쉐린의 첫 로고에는 1832년에
미쉐린의 전신이 된 회사를 설립한 사촌 형제, 바르비에Barbier와
도브레Daubrée의 이름이 언급되어 있었다. 이 회사는 원래 농기계
제조가 전문이었지만 1839년에 찰스 굿이어가 가황고무를 발명한
후 드라이브 벨트, 컨베이어, 봉랍 생산으로 업종을 전환했다.

미쉐린은 비벤덤을 도입한 뒤에도 로고타이프를 일관적으로
사용하지 않고 10종 이상을 주먹구구식으로 사용했다. 심지어
비벤덤이 로고타이프에 떼지어 몰려 있는 로고도 있었다. 그러다가
1930년대부터 캐릭터가 하나만 등장하는 형식이 대세를 이루기
시작했다.

1960년대 들어 타이어를 굴리면서 뛰어가는 비벤덤을 로고에
일관성 있게 사용하기 시작했다. 비슷한 시기에 선보인 앤티크
올리브 로고타이프는 무려 30년이나 장수를 누렸다. 1983년에
타이어를 내던지고 홀가분하게 혼자 뛰게 된 비벤덤은 그 어느
때보다 민첩하고 활기찬 모습이었다.

1998년에 창립 100주년을 맞은 미쉐린은 새 아이덴티티를
발표했다. 탄탄한 몸매의 듬직한 비벤덤이 현대적인 옷으로
갈아입은 로고타이프와 나란히 서서 손을 흔들며 따뜻하게 고객을
맞이하고 있다.

1888년경

1898

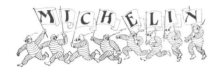

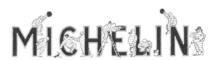

1910년경, 미국

1912년경, 영국

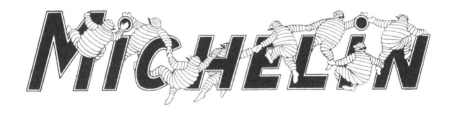

1914년경 – 1920년대

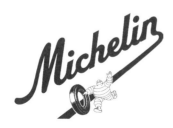

1930년대

1950

미쉐린 ZX 래디얼 타이어 포스터의 일부, 1973년 네덜란드

1958년경

1968

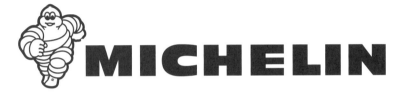

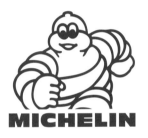

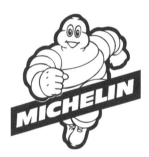

1983

미쉐린이라는 로고타이프가 들어간 바가 대각선으로 배치된 미국 버전

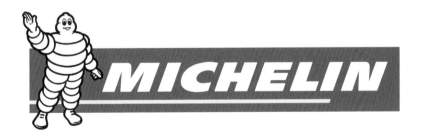

1998

1898년부터 2011년까지 비벤덤의 변천사

마이크로소프트 MICROSOFT

1975년, 미국 뉴멕시코 주 앨버커키
설립자 빌 게이츠 Bill Gates, 폴 앨런 Paul Allen **회사명** 마이크로소프트 코퍼레이션 Microsoft Corporation
본사 미국 워싱턴 주 레드먼드
www.microsoft.com

빌 게이츠는 1975년 7월 29일 폴 앨런에게 보낸 편지에서 두 사람이 공동 설립할 회사를 '마이크로—소프트 Micro-Soft'라고 불렀다. 지금까지 마이크로소프트에 대해 알려진 자료 중 가장 오래된 문건에 등장한 하이픈은 실제 로고에 들어가지 않고 자취를 감췄다.

마이크로소프트의 혁신적인 사고방식과 첨단 컴퓨터 기술을 상징하는 최초의 로고는 당시에 한창 유행하던 미래주의적 레터링으로 이루어져 있었다. 몇 개의 선이 모여 글자 하나를 만들어내는데 각 글자를 구성한 선들이 볼드에서 라이트로 두께가 차츰 변해 손으로 만지면 폭신폭신할 것 같았다. 1970년대 말이 되자 마이크로소프트는 글자 끝을 날카롭게 처리한 레터링을 두 번째 로고로 채택해 제품에 사용했다.

1982년에는 전체가 대문자이고 한가운데 'O'에만 줌 효과가 적용된 로고를 도입하고 이를 '블리벳 Blibbet' 로고라 불렀다. 이 로고의 줌 효과는 1976년 로고에서 봤던 것처럼 선 두께가 볼드에서 라이트로 변하면서 파생된 것이다. 블리벳은 마이크로소프트 직원들의 사랑을 듬뿍 받았다. 1987년에 블리벳을 대신할 새 로고가 나오자 데이브 노리스 Dave Norris는 '블리벳 구명 운동'을 벌였고, 마이크로소프트 구내식당 메뉴에 블리벳 버거가 올라올 정도였다.

마이크로소프트는 1987년에 이탤릭 헬베티카 블랙 서체를 바탕으로 '팩맨 Pacman' 로고를 내놓았다. 새 로고에 대해 「컴퓨터 리셀러 뉴스 매거진 Computer Reseller News Magazine」은 "'o'와 's'가 서로 통하게 만들어 브랜드 이름 중에서도 특히 '소프트'를 강조하는 한편, 움직임과 속도감을 전달"했다고 평했다.

그로부터 25년 후, 사내 디자인 팀이 마이크로소프트 고유의 시각언어, 메트로 Metro에 입각해 디자인한 새 로고를 발표하였다. 타이포그래피 중심의 일관성 있고 깔끔한 이 로고는 마이크로소프트의 제품군 전체에 적용되었다. 로고타입, 제품, 마케팅 커뮤니케이션 할 것 없이 세고 Segoe 서체를 사용하였으며 심벌을 이루는 색색의 정사각형은 마이크로소프트의 다양한 제품군을 상징한다.

위 '실행 취소. 윈도. 마우스, 마침내' 광고 1984년 미국
오른쪽 마이크로소프트 스토어, 2012년 미국, 일리노이 주 오크브룩
(출처: Michael Kappel)

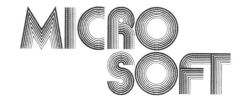

1976

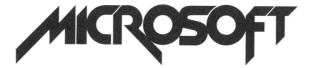

1978, 소비자 제품 부문

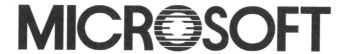

1982

1987, 스콧 베이커 Scott Baker

2012, 마이크로소프트

63 모빌 MOBIL

1911년, 미국 뉴욕 주 뉴욕
설립자 배큐엄 오일Vacuum Oil **모기업** 엑손 모빌Exxon Mobil
본사 미국 텍사스 주 어빙
www.mobil.com

모빌은(에쏘Esso도 마찬가지) 석유왕 록펠러가 1870년에 설립한 스탠더드 오일 컴퍼니 앤 트러스트Standard Oil Company and Trust에 뿌리를 둔 회사이다. 스탠더드 오일 컴퍼니는 미국 대법원의 반독점법 위반 판결을 받고 1911년에 33개의 회사로 분할·해체되기 전까지만 해도 세계 최대 규모를 자랑하던 정유회사였다.

과거 거대한 몸집을 자랑하던 대기업 중에 배큐엄 오일과 뉴욕 스탠더드 오일(소코니)Standard Oil Company of New York, Socony이 있었다. 배큐엄 오일은 가고일 모빌오일Gargoyle Mobiloil이라는 윤활유를 판매했고, 소코니는 페가수스Pegasus 브랜드를 갖고 있었다. 두 회사가 1931년에 합병해 소코니-배큐엄 코퍼레이션Socony-Vacuum Corporation을 만들고 로고도 한데 합쳐 모빌오일Mobiloil 또는 모빌가스Mobilgas라는 이름과 붉은 천마가 그려진 방패 디자인을 사용했다.

그리스 신화에 따르면 페르세우스가 괴물 메두사의 목을 쳤을 때 흐른 피에서 천마가 탄생하자 지혜의 여신 아테나가 이름을 페가수스라 짓고 페가수스를 길들이기 위해 황금 고삐를 만들었다고 한다. 옛날부터 힘과 속력을 뜻하던 페가수스는 소코니-배큐엄 제품에 완벽하게 어울리는 상징이었다.

1955년에 회사명을 다시 소코니 모빌 오일 컴퍼니Socony Mobil Oil Company, Inc로 바꾸면서 모빌오일과 모빌가스 모두 단일 브랜드 '모빌Mobil'이 들어간 로고를 사용하였다. 방패 로고도 'Mobil'이라고 쓴 커다란 로고타이프 바로 밑 정중앙에 페가수스를 작게 배치한 형태로 바꿨다.

1966년 들어 회사명을 모빌 오일 코퍼레이션Mobil Oil Corporation으로 바꿨다. 로고타이프는 특유의 빨강이 돋보이는

'O'를 비롯해 단순명료함이 돋보이는 디자인이었다. 모빌 알파벳을 디자인한 톰 게이스마Tom Geismar의 의도는 로고에 눈에 띄는 요소를 넣어 사람들이 브랜드 이름을 부를 때 첫 음절에 강세를 두어 발음하도록 유도하자는 것이었다. 둥근 모양의 'O'는 기동성을 뜻하는 최고의 상징인 바퀴를 연상시킨다. 이 점을 모빌 주유소 설계에도 그대로 반영하였다. 페가수스는 로고타이프와 별도로 흰색 원에 놓인 형태로 사용하였다.

주유 펌프와 지붕 덮개가 모두 원형으로
디자인된 모빌 주유소, 1966년 미국

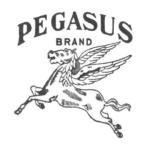

1911

1911

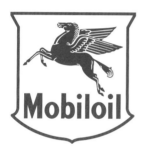

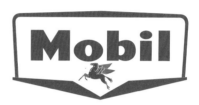

1931, 짐 내쉬Jim Nash

1957

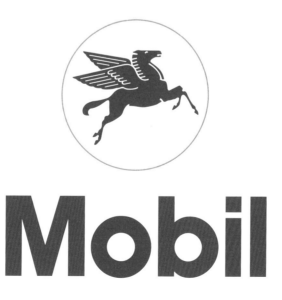

1965, 체르마예프 앤 게이스마Chermayeff & Geismar

Mobiloil Again
FIRST AT INDIANAPOLIS

Mobiloil
SOCONY-VACUUM

Troy Ruttman —1952 winner of the Indianapolis Speedway Classic, one of the world's toughest auto races—smashed all records by averaging 128.922 m.p.h. for 500 scorching miles! Ruttman used triple-action Mobiloil in his winning car. Why not give your car's engine this same winning protection against wear? Insist on —be sure you get—triple-action Mobiloil!

Mobiloil—World's Largest-Selling Motor Oil!
Why Accept Less For Your Car?

SOCONY-VACUUM OIL COMPANY, INC., and AFFILIATED COMPANIES THROUGHOUT THE WORLD

'인디애나폴리스 1호점' 광고, 1952년 미국
≪ **위** '여성 운전자' 광고, 1921년 미국
≪ **아래** '전국 일주를 제대로 하려면' 광고, 1965년 미국

64 MTV MTV

1981년, 미국 뉴욕 주 뉴욕
설립자 로버트 워렌 피트먼Robert Warren Pittman, 워너 커뮤니케이션스Warner Communications
회사명 MTV 네트웍스MTV Networks **본사** 미국 뉴욕 주 뉴욕
www.mtv.com

MTV '달 착륙' 사진, 1981년

"신사 숙녀 여러분, 로큰롤입니다." 1981년 8월 1일, 이 말과 함께
텔레비전 채널 MTV가 미국에서 개국했다. MTV 특유의 테마
음악이 울려 퍼지고 아폴로 11호의 달 착륙 장면이 화면을 가득
채운 가운데 첫 방송이 시작되었다. 화면에 보이는 깃발에서는
MTV 로고의 색과 무늬가 수시로 변하고 있었다.

초창기 디자인 중에는 토마토를 쥔 손으로 음표 모양을 만들고
'음악 채널The Music Channel'이라고 이름을 써놓은 시안도
있었지만 반응이 신통치 않았던 것으로 보인다. MTV의 초기
로고들은 대부분 'MTV' 글자만으로 여러 가지 시도를 했으며
그 결과 나온 것이 널리 알려진 커다랗고 땅딸막한 'M'에 손글씨
'TV'가 걸쳐 있는 디자인이다.

MTV의 아이덴티티는 고전적인 기업 아이덴티티의 불문율을
깨고 로고가 변신에 변신을 거듭해서 마치 변화무쌍한 음악을
보는 듯했다. 기본형은 항상 똑같이 유지하면서 땡땡이 무늬,
줄무늬, 모피, 금속 등 갖가지 현란한 디자인과 색으로 옷을
갈아입었다. 브랜드에 활력을 불어넣고, 디자인에 참여한 전
세계 디자이너들에게 마르지 않는 영감의 원천이 되는 훌륭한
방법이었다.
2009년에 MTV는 새로운 노선을 채택했다. 흰 바탕일 때만

검은색 로고를 쓰기로 한 것이다. 그때부터 MTV 로고가 화면
왼쪽 상단의 늘 같은 자리에 고정되었다. 일종의 닻처럼 한자리를
지키면서 화면 위에 정보를 자유자재로 디스플레이해주는 신개념
타이포그래피 내비게이션으로 변한 것이다. 영화 및 뮤직비디오
감독들에게 모션그래픽 작품이나 '사운드 조각sound sculptures'을
의뢰한 것도 색다른 시도였다.

세월이 흘러 MTV 브랜드는 '음악 텔레비전Music Television'을
뛰어넘는 의미를 갖게 되었다. 2009년 말이 되자 로고의
아랫부분이 잘려 나가고 '음악 텔레비전'이라는 말도 공식
로고에서 아예 자취를 감췄다. 새로운 MTV 로고는 이제 해당
시간에 MTV에서 무슨 일이 일어나는지 보여주는 투시창의
역할까지 겸하고 있다.

MTV 비디오 뮤직 어워드 로고, 2009년

 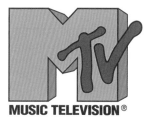 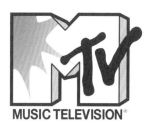

1981, 맨해튼 디자인Manhattan Design, 1981–2009 다양한 디자이너 참여

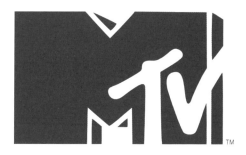

2009년, 팝컨Popkern

MTV 네트워크 베네룩스 지사의 MTV 간판,
2011년 네덜란드 암스테르담

65 나사 NASA

1958년, 미국
설립자 미국 정부
본사 미국 워싱턴 DC
www.nasa.gov

미국항공우주국National Aeronautics and Space Administration, NASA의 첫 로고는 우주 탐험, 과학적 발견, 항공술 연구를 상징하는 인장의 형태였다. 별이 총총한 우주에 두 개의 행성과 공전 궤도, 빨간색 V 자 무늬(항공술을 뜻하는 극초음속 날개)가 떠 있고 그 주위로는 축약되지 않은 기관명이 들어간 고리가 씌워져 있었다. 지금도 나사의 공식 행사장에 가면 이 인장을 볼 수 있다.

'미트볼'이라 불리는 나사 로고는 미국항공우주국의 루이스 연구센터 보고부서를 이끌던 제임스 모다렐리James Modarelli가 1959년에 디자인했다. 미국의 국가색인 빨강, 파랑, 하양을 사용했지만 정부 기관을 대표하는 휘장치고는 의례적인 성격이 그리 강하지 않은 것이 특징이었다. 군더더기를 떼어버리고 핵심에 충실한 이 로고는 머리글자와 V 날개와 공전 궤도에 초점을 맞추었다.

1970년대에 들어 미국 연방 디자인 개선 프로그램이 실시되었다. 나사도 이에 동참해 그간 쌓아올린 기술적 업적에 부응할 정도로 디자인의 수준을 끌어올렸다. 그 과정에서 나온 것이 충격적일 정도로 단순하고 미래주의적인 1974년의 '애벌레worm' 로고였다. 단순한 로고가 아니라 포괄적인 브랜드 아이덴티티 시스템의 일부였던 이 로고는 1984년에 최우수 디자인 대통령상을 수상했다.

1992년 들어 한동안 볼 수 없었던 '미트볼' 로고가 다시 모습을 나타냈다. 이에 대해서는 해석이 구구하다. 우주왕복선 챌린저호 폭발 사고 후 '미트볼'의 매력이 되살아났다는 설도 있고, 예전부터 '애벌레' 로고를 혐오하던 반대파들이 마침내 뜻을 이룬 것이라고 말하는 사람들도 있다.

우주왕복선 엔터프라이즈호가 활주로 접근 및 착륙 테스트 중에 747 우주왕복선 운반용 수송기에서 분리되어 비행하고 있다. 1977년(출처: NASA)

1958

1959, 제임스 모다렐리

1974, 댄 앤 블랙번 Danne & Blackburn

1992, 제임스 모다렐리

니켈로디언 NICKELODEON

1977년, 미국 뉴욕 주 뉴욕
설립자 워너 커뮤니케이션스 **회사명** MTV 네트웍스
본사 미국 뉴욕 주 뉴욕
www.nick.com

핀볼 기계 테마의 아이덴트, 1981년

어린이 TV 채널 니켈로디언(줄여서 '닉Nick')은 1977년에 핀휠 Pinwheel이라는 이름으로 개국했다가 1979년에 이름을 바꿔 재개국했다. 최초의 로고에는 로고타이프 외에 무언극 배우가 등장해 니켈로디언처럼 생긴 'N' 글자 안을 들여다보는 장면이 포함되어 있었다. 프로그램 사이에 단편 무언극이 삽입되었으며 다음 프로그램이 시작되기 직전에 매번 니켈로디언이 돌아가기 시작했다. 이 로고는 작은 크기로 구현하기가 어렵다는 단점이 있어 1980년에 로고를 바꾸고 '젊음의 채널The Young People's Channel'이라는 문구를 추가했다.

1981년에 'i'만 빼고 나머지 글자를 모두 대문자로 표기한 다양한 색의 로고타이프가 도입되었는데 홀로 소문자인 'i'가 마치 어린이의 실루엣을 세련되게 표현한 것처럼 보였다. 아이덴트ident, 광고 시작과 끝에 삽입되는 프로그램의 성격이 반영된 플래시 광고– 옮긴이로는 핀볼 기계 테마가 사용되었다.

'유연성', '대담성', '밝은 색감'과 같은 상표 속성을 살린 1984년의 아이덴티티는 벌룬 엑스트라 볼드Balloon Extra Bold 서체를 기본으로 한 로고타이프를 사용했다. 다채로운 형태의 배경에 로고를 배치해 재미 요소를 더함으로써 '어린이가 최우선 Kids first'이라는 브랜드 약속을 직접 보여주고 채널의 갖가지

프로그램과 다양한 사업에 힘을 실었다.

2009년에 개국 30주년을 맞아 닉 앳 나이트Nick at Nite, 닉툰스Nicktoons, 너긴Noggin, 디엔The N 등 자매 채널 네 개와 니켈로디언을 통합해 새 아이덴티티를 발표했다. 새 로고와 함께 디엔은 '틴닉TeenNick'으로, 너긴은 '닉 주니어Nick Jr.'로 이름을 바꾸고 채널 이름에 포함된 '닉Nick'은 모두 오렌지색으로 표기했다. 미국의 영화 및 엔터테인먼트 전문 잡지 「버라이어티 Variety」는 그에 얽힌 뒷이야기를 이렇게 보도했다. "보유한 채널의 로고들을 전부 명함에 넣었더니 어수선하기 짝이 없어 결국 방송사 아이덴티티를 재정비하기로 했다." 1981년부터 로고에서 'i'에 초점을 맞추기 시작한 니켈로디언은 'i'의 윗부분과 아랫부분을 연결하고 세련되게 다듬어 어린아이의 모습처럼 보이도록 만들었다.

니켈로디언이 발행한 '보고 로식Logo Logic' 설명서 표지, 1000년

1979

1980

1981, 루 도프스만Lou Dorfsman

1984, 스콧 내쉬와 톰 코리Scott Nash & Tom Corey

2009, 에릭 짐Eric Zim

67 나이키 NIKE

1964년, 미국 오리건 주 포틀랜드
설립자 빌 바우어만Bill Bowerman, 필 나이트Phil Knight **회사명** 나이키 주식회사Nike Inc.
본사 미국 오리건 주 비버턴
www.nike.com

나이키의 'just do it일단 한번 해봐' 광고 캠페인, 1980년대

스포츠화, 스포츠 의류, 스포츠용품 전문 기업 나이키는 빌 바우어만과 필 나이트가 1964년에 설립했다. 초기 회사명은 블루 리본 스포츠Blue Ribbon Sports였으며 일본 오니츠카 타이거 Onitsuka Tiger 신발을 유통했다. 1971년에 자체 제작한 스포츠화를 출시하면서 나이키라는 브랜드를 도입했다. 나이키는 그리스 신화 속 승리의 여신 니케Nike의 이름에서 따온 것으로 승리에 대한 강한 야망과 의지를 나타낸다.

'스우시Swoosh'라고 불리는 유명한 부메랑 로고를 만든 사람은 포틀랜드 주립대학에서 그래픽디자인을 전공하던 캐롤린 데이비슨 Carolyn Davidson이었다. 날개 달린 여신에게서 영감을 얻어 움직임과 속도감을 표현한 이 로고는 필 나이트가 수많은 디자인 시안을 검토하고 퇴짜 놓는 과정에서 일정에 쫓겨 마지못해 선택한 것이라고 한다. 결정 후 "당장은 마음에 안 들지만 차츰

좋아지겠지"라고 말했다는 후문이 있다.

데이비슨은 디자인의 대가로 35달러밖에 받지 못했지만 그 후 나이키에서 여러 해 근무했으며 1983년에 퇴사할때 스우시 모양의 다이아몬드 반지와 나이키 사의 주식을 받았다. 주식의 정확한 액수는 공개되지 않았다.

1978년에 회사명을 나이키 주식회사로 바꾸면서 로고 디자인을 수정했다. 대문자만으로 표기된 새 로고타이프를 얻기 위해 스우시의 각도를 약간 달리한 것이다. 스우시는 이제 나이키와 동의어가 되었다. 스우시 심벌과 '저스트 두 잇Just do it'에 나이키의 모든 것이 축약되어 있다고 할 수 있다.

25년 만에 누구나 한눈에 알아보는 나이키의 유일무이한 상징으로 등극한 스우시. 나이키는 1995년부터 브랜드 이름 없이 로고만으로 브랜드를 나타내고 있다.

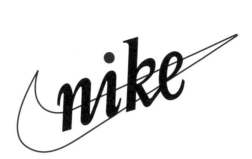

1971, 캐롤린 데이비슨

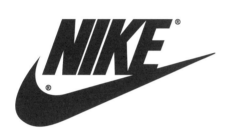

1978, 나이키

1985, 나이키

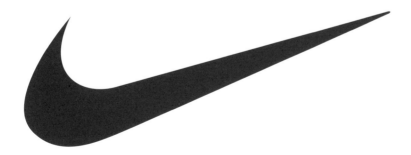

1995, 나이키

니콘 NIKON

1917년, 일본 도쿄
설립자 일본의 3대 광학회사
회사명 니콘 코퍼레이션Nikon Corporation **본사** 일본 도쿄
www.nikon.com

니콘은 1917년에 일본의 안경 제조업체 빅3가 합병해 만든
회사이다. 초창기 회사명은 일본광학공업주식회사Nippon Kogaku
Kogyo Kabushikigaisha였으며 줄여서 니코Nikko라고 쓰기도 했다.
제2차 세계대전이 끝난 뒤 카메라, 현미경, 쌍안경, 측량기, 안경
렌즈 등으로 취급 품목을 확대했다.

니콘이라는 이름은 1946년에 소형 카메라 브랜드에 처음
사용하기 시작했다. 1953년에 니콘 주식회사Nikon Inc.가 설립된
후 해외시장에 적합한 디자인으로 로고를 바꿨다. 「뉴욕타임스」가
니콘 제품의 품질을 격찬한 이후 미국에서의 판매가 획기적으로
신장되었다. 니콘의 로고타이프는 1950년대와 1960년대에 수차례
변화를 거쳤고 1965년에 유명한 '알약' 형태로 진화했다.

1988년에 회사 이름이 니콘 코퍼레이션으로 바뀌면서 로고
디자인에도 변화가 생겼다. 니콘이라는 글자가 들어간 노란
직사각형 '벽돌'을 중심으로 위아래 또는 좌우에 파란 막대를
배치한 형태가 타원형 '알약'을 대신하게 된 것이다.

1998년경이 되자 다양한 벽돌들이 여러 개 조합된 디자인이
강렬하고 깔끔한 노란색의 정사각형 하나로 단순화되었다.
로고타이프는 기존 것을 그대로 사용했다.

2003년 들어 '혁신 기술'과 '시대감각'을 시각적으로 표현하기
위해 여러 가지 시도를 하던 중에 광선이 연달아 늘어선 디자인이
탄생했다. 당시의 보도자료에 따르면 연속선 상의 광선은 '미래를
대변하고 니콘의 사명과 의지, 앞으로 실현될 무수한 가능성'을
나타낸다고 한다.

위 니콘 SP 브로슈어 1960년대
아래 니콘 FM 포스터, 1970년대

1920년대

1930년경

1940년대

1953년경

1950년대

1960년경

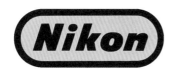

1965년경

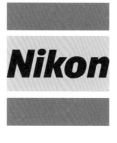

1988

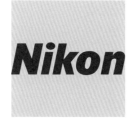

1998년경

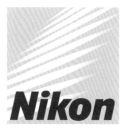

2003, 인터브랜드

69 니베아 NIVEA

1911년, 독일 함부르크
설립자 파울 C. 바이어스도르프Paul C. Beiersdorf, 닥터 오스카 트로플로비츠Dr. Oskar Troplowitz
회사명 바이어스도르프 주식회사Beiersdorf AG **본사** 독일 함부르크
www.beiersdorf.com www.nivea.com

1882년에 의학용 석고 제조 특허를 획득한 약사 파울 C.
바이어스도르프가 회사를 설립했다. 독일의 피부 관리 및 화장품
회사 바이어스도르프Beiersdorf의 시작이었다. 1890년에 역시
약사였던 닥터 오스카 트로플로비츠가 이 회사를 인수했는데 그는
이미 높은 인지도를 확보한 바이어스도르프라는 이름을 그대로
이어받아 회사명으로 사용했다.

조금 늦게 바이어스도르프에 합류한 아이작 리프쉬츠Dr. Isaac
Lifschütz 박사는 1900년에 유화제 '유세릿Eucerit'에 대한 특허를
신청했다. 라놀린을 원료로 한 유세릿에서 유세린Eucerine이라는
연고 기초제를 만들었고 1911년부터 니베아에 사용하기 시작했다.
신제품의 이름은 '눈처럼 하얗다'는 뜻의 라틴어 단어 '니베우스
Niveus'에서 비롯되었다. 유분과 수분이 안정적으로 결합된 유중수
크림의 발명을 계기로 오늘날 세계 최대 규모로 손꼽히는 보디케어
브랜드가 탄생한 것이다.

처음에는 니베아 크림을 아르누보 풍의 빨강과 초록 문양으로
장식한 노란 양철통에 담아 판매했다. 1924년에 수정된 양철통도
비슷한 디자인과 색 체계를 사용했다.

파란색과 흰색이 니베아의 브랜드 컬러가 된 것은 1925년의
일이다. 니베아는 로고를 현대적인 디자인으로 바꾸면서 글자를
모두 세리프체 대문자로 표기하고 파란 바탕에 흰색으로 얹었다.
그렇게 해서 완성된 양철통은 유행에 흔들리지 않고 세월을
이겨내 디자인의 고전이 되었다.

스킨케어 제품으로 고속 성장을 거듭한 니베아는
1930년대부터 패키지에 사용하던 고유의 파란색과 흰색 체계를
인쇄 광고와 POP에도 똑같이 적용하고, 당시로서는 생소하던
영화 광고까지 집행했다. 1935년에 아르데코 푸투라Art Deco
Futura 양식의 로고가 처음 나온 이후 몇 가지 작은 변화를
거쳤지만 거의 원형대로 사용하다가 1970년에 새 버전이 등장했고,
이것은 현재까지 사용하고 있다.

니베아는 2011년에 창립 100주년을 맞았다. 다양한 종류의

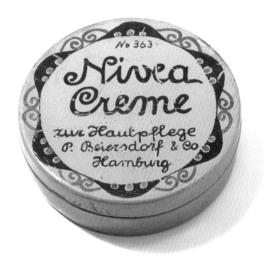

1911년에 나온 최초의 니베아 크림틴과 2007년의 니베아 크림틴
(출처: Beiersdorf)

스킨케어 제품을 줄줄이 거느린 지금도 니베아 크림틴의 인기는
여전하다. 니베아는 현재 파란 원 중앙에 흰색 로고를 넣은 유명한
디자인을 브랜드의 대표 로고로 사용하고 있다.

1911

Nivea

1924

NIVEA

1925

NIVEA

1931

NIVEA

1935

NIVEA

1949

NIVEA

1970

2011

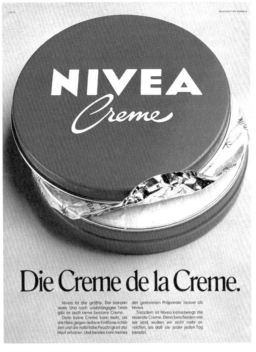

위 왼쪽　'크림 중의 크림' 광고, 1971년 독일
위 오른쪽　'피부 보호를 위해' 광고, 1950년대 오스트리아
아래　'니베아 크림이 일광피부염을 막아줍니다' 광고, 1928년 독일
≪　'니베아 크림, 파우더, 비누' 광고, 1924년 독일
(광고 모두 출처: Beiersdorf)

노키아 NOKIA

1865년, 핀란드 탐페레
설립자 프레드릭 이데스탐Fredrik Idestam **회사명** 노키아 코퍼레이션Nokia Corporation
본사 핀란드 에스포
www.nokia.com

세계 최고의 휴대폰 제조업체 중 하나이면서 무선 네트워크 장비,
설루션 메이커인 노키아의 역사는 1865년에 시작되었다. 노키아의
설립자 프레드릭 이데스탐이 핀란드 탐페레에 펄프 공장을 짓고
제지 사업을 시작한 것도 바로 그해였다. 몇 년 후에 그는
노키안비르타 강 유역에 위치한 노키아에 두 번째 공장을 세웠다.
1871년에 설립된 노키아 아브Nokia Ab의 첫 로고는 당시 노키아
강에서 흔히 볼 수 있던 거대한 강꼬치고기를 닮은 물고기였다.

다음으로는 1898년에 헬싱키에서 핀란드 고무회사Suomen
Gummitehdas Oy, SGTOY를 설립했다가 1904년에 노키아로
이전해 고품질 고무 덧신을 생산하기 시작했다. 두 회사의 로고를
보면 공장 소재지가 갈수록 중요해지고 있음을 짐작할 수 있다.

세 번째 회사인 핀란드 케이블 제조회사Finnish Cable Works
Ltd는 1912년 헬싱키에 설립했다. 초기에는 수입 동선에 고무 함침
직물층을 입혀 전선을 제조하다가 1960년대에 전자 기술 분야로
영역을 확장했다. 소유주가 같은 이 세 회사는 1922년 이후
독립적으로 운영되다가 1965년에 노키아 코퍼레이션으로 공식

위 노키아 타이어 생산 시설, 1970년경
아래 노키아 E60, 2005년

합병되었다. 고무, 케이블, 삼림 목재, 전자, 발전 등 5개 분야의
사업을 영위하던 노키아의 첫 로고는 SGTOY 로고를 단순하게
수정한 디자인이었다.

노키아는 세계 최초로 국제적 셀룰러 이동통신망인 북유럽
휴대전화Nordic Mobile Telephone, NMT를 출시하면서 본격적으로
디지털 시대에 진입했다. 1987년에 선보인 노키아의 새 기업
아이덴티티는 현대적인 감각의 로고타이프 옆에 세 개의 '날아가는
화살'이 장식된 디자인이었다. 지금도 이 로고타이프를 그대로
사용하고 있다.

노키아는 1992년부터 통신 사업에 주력하기로 하고 고무,
케이블, 전자제품 부문을 차례로 처분했다. 1993년이 되자 로고에
'사람과 사람을 이어주는Connecting People'이라는 슬로건을
추가했고, 1994년에는 색을 바꿨으며, 이어서 1997년에 세 개의
화살을 뺀 훨씬 강력하고 깔끔한 디자인으로 변신했다. 가장
최근의 2005년 디자인에서는 로고 색을 짙은 파랑으로 바꾸고
슬로건도 훨씬 현대적인 감각의 서체를 사용했다.

1886, 노키아 아브

1904, 핀란드 고무회사

1930년경, 핀란드 고무회사

1967

1987

1993

1994

1997

2005, 무빙 브랜드 Moving Brands

오펠 OPEL

1862년, 독일 뤼셀스하임
설립자 아담 오펠Adam Opel　**회사명**　아담 오펠 주식회사Adam Opel AG
본사　독일 뤼셀스하임
www.opel.com

1862년에 오펠을 설립하고 재봉틀을 생산하기 시작한 아담 오펠은
자신이 만든 제품을 자랑스럽게 여긴 나머지 전 모델에 자신의
이름 머리글자를 새겨 넣었다. 그 후 여러 차례 로고를 수정했지만
A와 O가 얽혀 있는 형태는 계속 고수했다. 1866년이 되자 오펠은
자전거까지 생산할 정도로 다양한 품목을 취급했다.

　1890년에 '블리츠Blitz, 번갯불'라는 말이 자전거에 처음
등장했다. 블리츠와 승리의 여신 '빅토리아Victoria'를 합친
'빅토리아 블리츠'를 사이클리스트의 수호천사라 칭하며 수호천사
그림이 든 방패 문장을 자전거 조정 장치 기둥에 붙여놓은 것이다.

　아담 오펠이 세상을 떠나고 4년 뒤인 1899년, 그의 아들들이
자동차 제작의 신세계에 발을 들여놓았다. 그들은 1902년에
사람의 눈처럼 생긴 로고가 부착된 오펠 모터카 10/12 PS 토노
Tonneau를 개발했다. 1901년부터 제작하기 시작한 모터사이클에는
필기체로 쓴 오펠 로고를 붙였다. 1909년이 되자 오펠에서 가장
유명한 '의사 왕진 차Doctor's Car'를 비롯해 여러 자동차의 프런트
그릴에 모터사이클 로고를 약간 수정한 필기체 로고를 부착하기
시작했다.

　빌헬름 폰 오펠Wilhelm von Opel은 회사와 브랜드를 동시에
대표할 강력한 로고를 원했다. 그의 의지가 결실을 맺은 것이

'나의 귀염둥이!' 5/14마력 광고, 1914년(출처: ⓒGM Corp.)

3.5마력, 전자기적 점화 방식의 2 실린더 모터사이클, 1905년(출처: ⓒGM Corp.)

월계관에 둘러싸인 '오펠의 눈'이었다. 1910년에 공장장
리델Riedel과 건설부서 직원 스티프Mr. Stief가 만든 것이기는
하지만 빌헬름이 헤세Hesse 대공을 우연히 만났을 때 즉석에서
스케치를 시작한 것으로 보아 헤세 대공이 제공한 아이디어가
발단이 된 것이라 짐작된다. 이 로고의 기본형은 1935년까지 큰
변화 없이 사용되었다.

　1928년에 고가 제품인 승용차와 모터사이클을 차별화하기 위해
붉은 원에 흰색과 금색으로 '오펠의 눈'을 그려 넣은 모터사이클용
로고를 별도로 만들었다. 1930년대 중반 세련된 디자인의 체펠린
비행선이 오펠 자동차의 프런트 그릴을 장식하기 시작했다.

1862

1890

1902

1909

1910, 헤세 대공, 리델과 스티프

1928

1937

1937

1950

당시만 해도 체펠린은 혁신을 뜻하는 최고의 상징이었다. 1937년부터 인간이 바퀴를 굴려 전진한다는 뜻을 상징적으로 표현하기 위해 체펠린을 원 안에 넣었고 이것이 오펠의 공식 로고가 되었다. 승용차에는 체펠린 로고를 사용했지만 오펠의 대리점 간판용으로는 노란색과 흰색이 섞인 타원형 로고를 사용했다. 이 디자인이 발전하여 1950년에 오펠의 기업 로고가 된다.

1950년 이후 체펠린이 시대에 뒤떨어진 물건으로 전락하자 '시가Cigar'라고 알려진 로켓 형태로 변형하게 되었다. 시가를 약간 추상적으로 변화시킨 것이 1963년의 번개 로고다.

오펠은 이듬해에 진짜 번개를 로고에 넣기로 하고 리디자인을 했다. '블리츠'라는 브랜드 이름에서 발전하여 나온 번개 로고는 마침내 오펠의 상업용 경차에 처음 적용되었고, 1970년 들어서는 Z형 번개가 오펠 로고타이프와 함께 노란색 정사각형 안에 들어 있는 훨씬 강력한 느낌의 디자인이 대리점 및 차세대 기업 로고로 낙점되었다.

오펠은 1987년에 기업 아이덴티티 체계를 대대적으로 정비하는 과정에서 번개와 로고타이프를 다시 디자인하고 노란색을 최소로 줄인 훨씬 강력하고 야심차면서도 격조 높은 대리점 및 기업 로고를 내놓았다. 또한 브랜드를 더 확실하게 인지할 수 있도록 승용차의 앞뒤 모두에 번개 배지를 부착했다.

2002년에 '발상의 전환으로 더욱 좋은 차를 만드는 오펠'이라는 슬로건으로 창의성, 유연성, 역동성, 품질, 동반자적 관계를 기업의 핵심 가치로 선언한 오펠은 이를 시각적으로 표현하기 위해 양옆으로 갈수록 굵기가 가늘어지는 3D 번개를 디자인하고 브랜드 이름에 은은한 노란색을 입혔다.

오펠의 명성이 날로 높아지자 2009년에 품격에 어울리는 새 슬로건 '차가 곧 삶Wir leben Autos'과 새 로고를 도입했다. 반들반들 윤이 나는 3D 배지는 브랜드 이름을 튀지 않게 처리해 그동안 축적된 긍정적인 이미지를 계속 이어나가는 한편, 향후 디자인과 스타일에 주력하겠다는 의도를 확실하게 반영한 디자인이었다.

GM 유럽의 디자인 책임자 마크 애덤스Mark Adams는 "아름다운 조형미와 독일 특유의 철두철미함이 결합된 점에서 오펠 자동차 전체를 지배하는 디자인 언어와 오펠 사의 철학이 잘 반영된 디자인"이라고 평가했다.

오펠 플렉스트림Flextreme GT/E 콘셉트 카, 2010년(출처: ⓒGM Corp.)

1954

1963

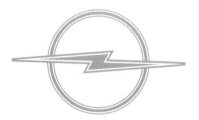

1964

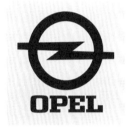

1970

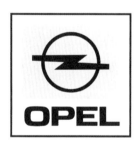

1987, 대리점 및 기업 로고

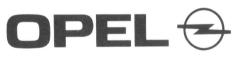

2002

2009, 마크 애덤스와 GM 유럽 디자인 팀

1896년, 프랑스 파리
설립자 샤를 파테Charles Pathé, 에밀 파테Émil Pathé **회사명** 파테 주식회사Pathé S.A.
본사 프랑스 파리
www.pathe.com

샤를 파테와 에밀 파테 형제는 1896년에 파테 프레르Pathé Frères (파테 형제)를 설립하고 1898년에 수탉을 심벌로 정했다. 수탉은 프랑스의 국민적 자부심을 상징한다. 라틴어에서 '갈루스gallus'라는 단어는 수탉이라는 뜻도 되고 골족Gauls이라는 뜻도 된다. 그런 연유로 골족의 수탉은 비공식적이나마 프랑스의 상징이 되었다. 파테의 레코드 사업을 대표하는 상징도 수탉이었다. 당시만 해도 사업적으로는 영화가 음반보다 못한 시절이었고 파테는 초창기에 발매된 레코드에 전부 수탉 그림과 '낭랑한 목소리로 노래한다'라는 문구를 넣었다.

루이 비엥페Louis Bienfait가 수탉을 처음 디자인한 것은 1898년 봄이었지만, 처음으로 상표등록을 한 것은 1906년이었다. 날로 치열해지는 경쟁 상황에서 갖가지 표절 소송에 휘말린 파테가 자구책으로 생각해낸 일이었다.

파테는 설립 초기부터 다국적 기업으로 출발했기 때문에 국가나 활동 영역, 매체가 바뀔 때마다 수탉의 생김새도 달라졌다. 그 때문에 수탉 디자인이 우후죽순처럼 생겨났다가 1930년대부터 그 수가 감소하기 시작했다.

1999년은 파테가 역동적이고 혁신적이며 활기찬 브랜드로 거듭난 해이다. 새로 발표한 브랜드 아이덴티티에는 파테의 상징인 수탉과 말풍선, 고유의 로고타이프와 느낌표가 들어 있었다. 말풍선은 파테의 말과 생각을 디자인으로 풀어낸 것으로 파테의 독립적 지위를 나타내고, 로고타이프는 말로 표현된 언어를 강조하며, 느낌표는 항상 놀라운 시도를 하는 파테의 혁신 정신을 뜻했다. 수탉이 "파테!" 하고 우는 것은 독창적이고 재기발랄한 정신을 지녔음을 세상에 선언하는 것이다.

2010년 들어 브랜드를 현대화, 단순화하는 과정에서 1999년부터

사용해온 10종에 달하는 로고를 모두 정리하고 두 가지(Pathé 로고와 P! 로고)만 남겼다. 수탉의 사실적인 묘사를 버리고 실루엣으로만 표현하는 대신, 설립자 샤를 파테를 기리는 뜻에서 샤를리Charlie라는 이름을 붙여주었다.

파테의 기업 포스터, 1911년
230, 231페이지 파테 리더필름 내용을 찍은 스틸 사진, 1999년경

1898, 루이 비엥페

1907

1924

1930, 세체토 Ceccetto

1947

1960

1991

1999, 랜도 어소시에이츠

2010, 트리니티 브랜드 그룹 Trinity Brand Group

1935년, 영국 런던
설립자 앨런 레인 경Sir Allen Lane
회사명 펭귄북스Penguin Books **본사** 영국 런던
www.penguin.com

펭귄북스는 앨런 레인 경이 대중을 겨냥해 저렴한 염가판
책(페이퍼백)을 출간하기 위해 1935년에 설립한 출판사이다. 원래
보들리 헤드Bodley Head 출판사의 임프린트였으나 1년 만에 별도
법인으로 독립했다.

 펭귄북스의 성공에 결정적으로 기여한 것은 표지 디자인이었다.
가로 띠 세 개로 구성된 표지의 그리드가 단순하면서도 눈길을
사로잡았다. 상단과 하단의 색이 미리 정해져 있고(일반 소설은
오렌지, 범죄 소설은 초록, 전기는 짙은 파랑 등) 가운데 흰 부분은
책 제목과 저자명이 들어가는 자리였다.

길 산스 서체를 사용한 'PENGUIN BOOKS'와 카르투슈 장식 모티프

초창기 펭귄북스 책 표지(보도니 울트라 볼드 서체를 사용한
'PENGUIN BOOKS'), 1938년

상단 띠에 들어가는 회사 이름이 적힌 카르투슈cartouche 의 경우,
초기에는 책 제목이나 저자명과 마찬가지로 보도니 울트라 볼드
Bodoni Ultra Bold 서체를 사용하다가 후기에 길 산스Gill Sans
서체로 바뀌었다. 하단 띠에는 펭귄이 들어갔다.

 초창기의 펭귄은 사무실에서 잡일을 맡아 하던 스물한 살의
청년 에드워드 영Edward Young이 런던 동물원에서 직접 스케치한
것을 바탕으로 디자인했다. 펭귄을 로고로 사용하자고 제안한
사람은 앨런 레인 경의 비서였다고 전해진다.

 해를 거듭할수록 서 있는 펭귄, 걸어 다니는 펭귄, 좌우로
고개를 돌린 펭귄, 펼쳐진 책을 밟고 올라선 펭귄 등 다양한
디자인의 펭귄이 탄생했고 주로 원이나 타원, 직사각형 안에 들어
있는 형태가 많았다. 캘리그래피로 그린 복슬복슬한 펭귄까지
등장했다.

 펭귄 디자인이 발전하는 데는 1946년부터 1949년까지
펭귄북스의 디자인 책임자로 일했던 얀 치홀트Jan Tschichold의
공이 컸다. 대중에게 널리 알려진 1949년 펭귄을 비롯해 다양한
변종이 그의 손에서 수많은 실험을 거쳐 태어났다.

 가장 최근에 등장한 2003년 펭귄은 두 발을 땅에 붙이고
호기심 어린 표정으로 반듯하게 서 있는 모습이었다. 펭귄북스가
창립 75주년을 맞은 2010년에 오렌지색 배경이 후기되었다.

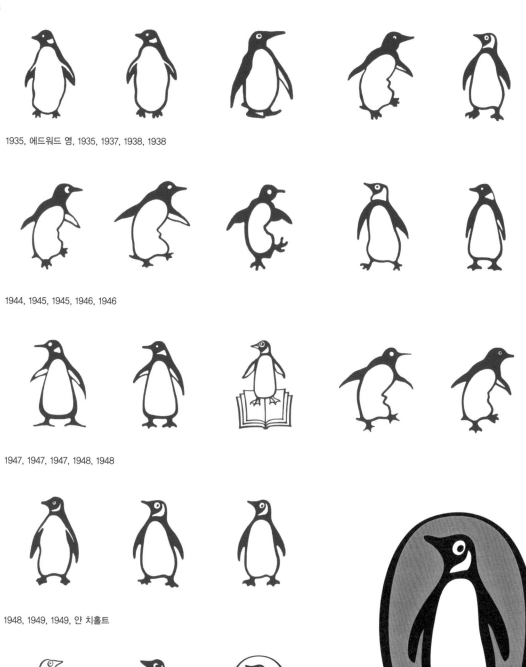

1935, 에드워드 영, 1935, 1937, 1938, 1938

1944, 1945, 1945, 1946, 1946

1947, 1947, 1947, 1948, 1948

1948, 1949, 1949, 얀 치홀트

1950, 1967, 2003, 앵거스 하이랜드Angus Hyland, 펜타그램

2010, 앵거스 하이랜드, 펜타그램

74 펩시 PEPSI

1893년, 미국 노스캐롤라이나 주 뉴번
설립자 칼렙 브래드햄Caleb Bradham **회사명** 펩시코PepsiCo
본사 미국 뉴욕 주 퍼처스
www.pepsi.com

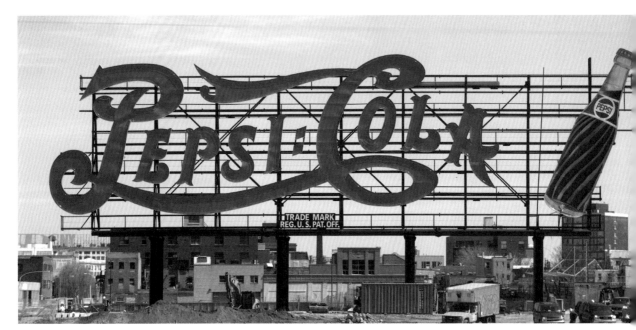

복고풍의 펩시 간판, 2010년 미국 뉴욕

펩시콜라는 처음에 '브래드의 음료수Brad's drink'라는 이름으로 판매되었으나 설립자 칼렙 브래드햄이 1898년에 펩시콜라Pepsi Cola로 이름을 바꿨다. 원료로 사용하는 펩신pepsin이라는 소화효소와 콜라 나무 열매에서 유래한 이름이라고 하는데 파산한 경쟁 업체에 100달러를 주고 구입했다는 설도 있다. 최초의 로고는 브래드햄의 이웃에 살던 화가가 그려주었다.

1940년 들어 로고 디자인에 커다란 변화가 생겼다. 최고 경영자 월터 맥Walter Mack이 왕관 모양의 병뚜껑에 펩시 로고를 넣은 새로운 디자인 아이디어를 내놓은 것이 계기가 되었다. 1941년에는 미군 참전 용사들의 사기 진작을 위해 병뚜껑을 미국의 국가색인 빨강, 하양, 파랑으로 바꾸기도 했다. 펩시는 인기가 높았던 빨간색과 파란색의 물결무늬 병뚜껑을 로고로 삼았으며 그 후 수십 년 동안 기본 콘셉트로 유지했다.

1960년대 들어 브랜드 이름을 펩시로 단순화하면서 꼬임

장식이 들어간 필기체 글씨를 현대적인 산세리프 볼드체로 바꿨다. 경쟁 업체 코카콜라를 의식해 차별화를 꾀한 것이다.

1967년에 병뚜껑 모양의 로고를 단순하게 다듬고, 1973년이 되자 병뚜껑을 박스에 넣고 왼쪽은 빨간 막대, 오른쪽은 파란 막대를 맞물려 놓았다. 1987년에는 로고타이프를 현대적인 감각으로 바꾸고 빨간색과 파란색 물결도 크기를 약간 키웠다. 전체적으로 봤을 때 이것이 제2차 세계대전 이후 가장 오래 장수를 누린 디자인이다.

1991년 공 모양의 심벌은 로고타이프와 분리되었고 비중도 대폭 줄어들었다. 파란 막대가 사라진 대신 빨간 막대의 비중은 늘어나서 공과 함께 이탤릭체로 쓴 펩시의 로고타이프를 강조하는 밑줄 역할을 하게 되었다. 펩시콜라의 이런 행보는 코카콜라와의 대결에서 젊은 세대의 주목을 끌기 위해 계산된 전략이었다.

1898

1905

1906

1930년대

1941

1940년대

1940년대

1950

1996년이 되자 '프로젝트 블루Project Blue'를 가동하고 몇몇 해외 국가를 필두로 로고의 배경을 전부 파란색으로 바꾸기 시작했다. 펩시 100주년인 1998년에는 고국인 미국에서도 같은 캠페인을 진행하기로 되어 있었다. 경쟁사 코카콜라가 빨간색을 선점해버린 터라 펩시로서는 파란색을 밀어붙이는 수밖에 없었다. 결국 펩시는 로고에 음영을 주어 입체감을 살리고 로고타이프가 공과 맞물리도록 자리를 이동시켰다.

2003년에 선보인 로고는 3D 노선을 견지한 디자인이었다. 공의 크기를 키우고 광택을 추가해서 주목도를 높이고 로고타이프에 살짝 세리프를 주어 예리한 느낌이 들도록 만들었다.

2008년부터는 공 안에 든 물결무늬가 미소처럼 보이게 바꾸고 코카콜라와 마찬가지로 3D 디자인을 포기했다.

로고타이프가 가늘고 세련되게 변하자 공이 중요한 요소로 대두되었다. 기존에 사용하던 물결무늬는 이제 철자 'e'의 구성 요소에 불과할 뿐이다. 펩시 레귤러에는 기본 로고를 사용했지만 다이어트 펩시는 빙긋 웃음, 펩시 맥스는 함박웃음 등 제품군별로 조금씩 다른 미소를 공에 부여했다. 그런데 이런 차이가 단일 브랜드의 일관성에 오히려 해가 된다는 여론에 따라 2011년부터 모든 제품에 다시 '표준' 미소를 사용하기 시작했다.

'당신 마음대로 즐기는 휴식' 광고 중 쟁반 대용 상자에 펩시 컵이 담겨 있는 장면의 일부, 1970년대 미국

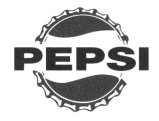

1962

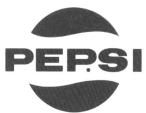

1967년경, 굴드 앤 어소시에이츠Gould & Associates

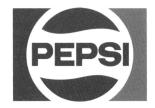

1973

1987

1991

1996, 랜도 어소시에이츠

2003

2008, 아넬

Pepsi-Cola
refreshes without filling

THIS holiday season, the traditional dishes will all be there—but how the recipes have changed!

The modern taste for lighter, less filling foods has affected even time-honored stuffings and desserts. And the slender waistlines of today's active people show how their wholesome eating habits have paid off.

Today's Pepsi-Cola, reduced in calories, keeps pace with this sensible trend in diet. That's why more people than ever this year will be asking for Pepsi— the modern, the *light* refreshment.

Never heavy, never too sweet, Pepsi-Cola refreshes without filling. Have a Pepsi.

The *Light* refreshment

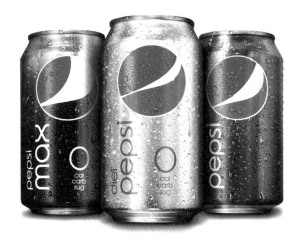

‹ '포만감 없이 산뜻한 펩시콜라' 광고, 1956년 미국
위 다양한 '미소'를 띤 펩시 캔, 2009년
아래 하나로 통일된 펩시의 '미소', 2011년 패키지 디자인

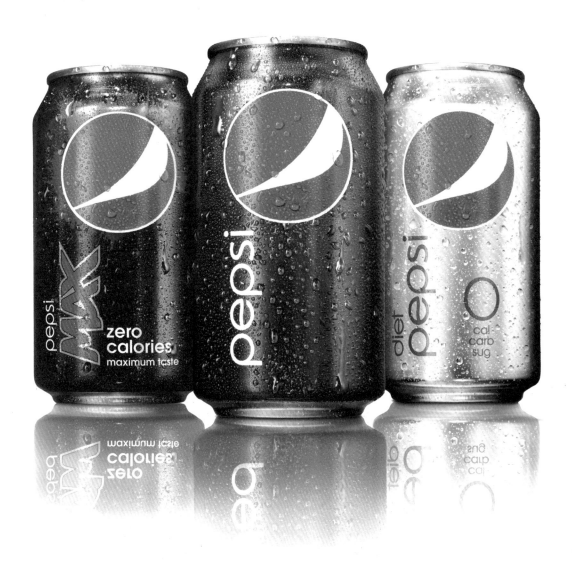

1872년, 이탈리아 밀라노
설립자　조반니 바티스타 피렐리Giovanni Battista Pirelli
회사명　피렐리 앤 씨 주식회사Pirelli & C. SpA
본사　이탈리아 밀라노　www.pirelli.com

'피렐리 스텔라 비앙카' 광고, 1930년대

이탈리아의 타이어 제조회사 피렐리는 1872년에 설립되었다. 고무용품을 전문적으로 생산하는 이 회사는 1890년에 자전거 타이어를 제작하기 시작한 뒤 얼마 안 있어 자동차와 모터사이클 타이어로 영역을 넓혔다.

　광고 붐이 일어나면서 눈에 잘 띄고 기억에 오래 남는 로고를 제작해달라는 아메리칸 피렐리American Pirelli 대표의 요청에 따라 1907년에 브랜드 이름의 첫 글자인 P를 옆으로 길게 늘여 다른 글자들을 지붕처럼 덮는 디자인이 나왔다. 같은 해에 시피오네 보르게세Scipione Borghese 왕자가 피렐리 타이어를 장착하고 베이징–파리 자동차경주대회에 출전해 우승하는 경사를 맞았다.

　로고 사용법에 대한 확실하게 정해진 지침이 없었을 때는 그때그때 유행에 따라 다양하게 로고를 변형해 사용했다. 여기 소개한 것은 그중 일부에 불과하다. P를 길게 늘이면서 굵게 또는 가늘게 획의 굵기에 미세한 차이를 둔 것은 피렐리 제품의 품질이 뛰어나 신축성이 좋다는 점을 은근히 암시한 것이었다. 로고 디자인은 일관성 없이 다양했지만 피렐리의 타이어가 대표 브랜드로 자리 잡는 데는 하등 문제가 되지 않았다.

1930년대 이후 변종 디자인의 수가 차츰 줄기는 했지만 더 엄격한 사용 규칙의 제정이 시급했다. 제2차 세계대전이 끝나고 1945년에 드디어 강력하고 선명한 산세리프체 로고가 만들어졌고, 지금까지도 별다른 수정 없이 사용하고 있다.

포뮬러1 자동차경주대회의 공식 타이어 공급 업체 피렐리.
2011 P 제로 피렐리 타이어. 빨간색은 슈퍼 소프트 콤파운드, 노란색은 소프트 콤파운드, 회색은 하드 콤파운드

1906년경

1914

1916

1917

1924

1920년대

1930

1930년대

1945

콴타스항공 QANTAS

1920년, 오스트레일리아 윈턴
설립자 W. 허드슨 파이시W. Hudson Fysh, 폴 맥기니스Paul McGinness, 퍼거스 맥매스터Fergus McMaster
회사명 콴타스항공Qantas Airways **본사** 오스트레일리아 시드니
www.qantas.com.au

왼쪽 세련된 스튜어디스의 모습, 1959년(출처: Qantas Airways) **오른쪽** 시드니 상공을 비행 중인 콴타스 A380기, 2010년(출처: Qantas Airways)

1920년 오스트레일리아 퀸즐랜드에서 퀸즐랜드 앤 노던 테리토리 항공 서비스 회사Queensland and Northern Territory Aerial Services Ltd가 설립되어 항공우편 서비스를 시작했다. 초창기부터 타이포그래피로만 구성된 로고의 변종을 다양하게 사용했는데 전체 회사명을 쓰거나 머리글자만 따서 콴타스QANTAS라고 쓰기도 했다.

1934년이 되자 콴타스와 영국 임페리얼 항공Imperial Airways이 합병해 만든 콴타스 엠파이어 항공사Qantas Empire Airways Limited, QEA가 해외로 사업을 확장했다. QEA의 로고는 필기체 로고타이프가 오스트레일리아 국기를 에워싼 형태였으며 국기 안에 'QEA'라는 글자와 임페리얼 항공의 아이콘인 스피드버드가 그려져 있었다.

캥거루가 처음 등장한 것은 1944년이다. 오스트레일리아의 1페니 동전에 그려진 캥거루를 로고에 차용하게 된 이유는 인도양 노선의 이름이 캥거루 서비스Kangaroo Service였기 때문이다.

1947년, 록히드 콘스텔레이션Lockheed Constellations 여객기 도입과 때를 같이해 지구본 위로 도약하는 캥거루가 첫선을 보였다. '하늘을 나는 캥거루'는 오스트레일리아-영국 항로를 상징한 것이었다.

QEA는 같은 해에 국유화되었으며 1950년대 들어 해외 노선이 증가하고 보다 강력한 브랜드가 필요해지자 이름을 콴타스로 바꾸고 로고에서 지구본을 빼버렸다.

1967년, 콴타스 엠파이어 항공은 이름을 콴타스항공으로 바꾸고 로고도 원 안에 든 캥거루와 현대적인 감각의 로고타이프를 결합시킨 형태로 수정했다.

1984년, 삼각형 안에 날개 없는 캥거루가 들어간 디자인이 처음 공개되었다. 삼각형은 당시 콴타스의 여객기 기종이던 보잉 747기의 꼬리날개 모양을 본뜬 것이었다. 빨간 삼각형과 볼드체 로고타이프가 강렬한 인상을 주었다.

2007년, 콴타스가 널리 알려진 자사 로고를 재해석해 최신 버전을 선보였다. 전보다 세련되고 날렵해진 캥거루가 꼬리를 삼각형 밖으로 쭉 뻗은 모습이 기존 버전에 비해 한결 건강하고 날래 보였다. 새로운 캥거루에 맞춰 로고타이프 디자인도 업데이트하였다.

NORTHERN TERRITORY AND QUEENSLAND

AERIAL SERVICES. LTD.

Q.A.N.T.A.S. LTD.

1920년대, 둘 다 사용

1934

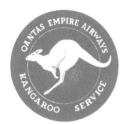

1944

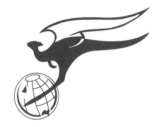

1947, 거트 셀하임Gert Sellheim

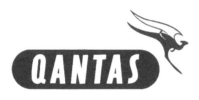

1953년경

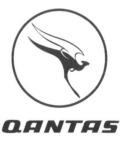

1967

1984, 토니 런Tony Lunn

2007, 한스 헐스보쉬Hans Hulsbosch

1898년, 프랑스 불로뉴비양쿠르
설립자 루이 르노Louis Renault, 페르낭 르노Fernand Renault, 마르셀 르노Marcel Renault
회사명 르노 주식회사Renault S.A. **본사** 프랑스 불로뉴비양쿠르
www.renault.com

1898년 루이 르노와 형제들이 자동차 회사를 설립했고, 1900년에 루이, 페르낭, 마르셀 형제의 이름 머리글자가 얽혀 있는 메달 형태의 첫 로고를 발표했다.

이후 대량생산이 본격화되면서 회사 로고에 자동차가 들어갔다. 1919년에는 자동차 대신 제1차 세계대전 중에 르노가 생산하던 FT17 탱크를 앞세워 힘과 승리를 상징했다.

1923년, 사상 처음으로 원형 그릴 모양의 로고에 회사 이름을 넣었으며, 1925년에는 로고 전체를 다이아몬드 모양으로 바꾸었다. 이것이 지금까지 이어져 르노 자동차 로고의 근간이 되고 있다.

제2차 세계대전이 발발하자 루이 르노는 독일에 맞서는 것은 옳지 않다고 생각해 독일군에게 군수물자 조달 협력을 했다. 이적 행위를 저지른 르노 자동차는 1945년에 자산을 몰수당해 국유화되었고, 이름도 르노국영자동차회사Régie Nationale des Usines Renault, RNUR로 바뀌었다. 1946년과 1959년에 만든 국내용 로고에는 모두 'Régie Nationale국유회사'라는 언급이 들어갔으나 수출용 로고에는 이 말을 넣지 않았다. 르노는 1996년에 다시 민영화되었다.

1972년, 헝가리 출신의 프랑스 화가 빅토르 바셰레이Victor Vaserely가 르노의 로고에 입체감을 부여했다. 착시를 기반으로 한 바셰레이의 옵아트 로고는 세계적인 유명세를 탔다.

1980년, 르노 자동차의 커뮤니케이션 활동에 사용할 기업 서체가 개발되었다. 전에는 선과 착시를 이용해 3D를 암시만 했다면, 1991년에는 혁신과 품질을 상징하는 3D 도형을 이용해 로고 안에 3D를 실현했다.

최근의 다이아몬드 로고에는 실제 차체에서 볼 수 있는 자동차 배지를 실사 그대로 세련되게 표현하고 있다.

The best of both worlds.

왼쪽 '신세계와 구세계를 통틀어 최고' 광고, 1960년대 미국
오른쪽 '보아라 르노, 르노 자동차가 온다' 광고, 1982년 미국

1900

1906

1919

1923

1925

1946

1959

1972, 빅토르 바셰레이

1980, 울프 올린스

1991, JPG 디자인

2004, 사게즈 앤 파트너스 Saguez & Partners

2007, 사게즈 앤 파트너스

78 로이터 REUTERS

1851년, 영국 런던
설립자 파울 율리우스 로이터Paul Julius Reuter **모기업** 톰슨 로이터Thomson Reuters
본사 영국 런던
www.reuters.com

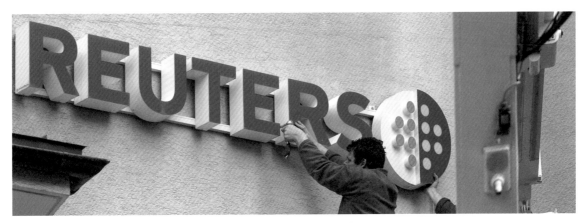

로이터 취리히 사무실에서 기존 로고를 제거하는 장면, 2008년(출처: ⓒReuters/Christian Hartmann)

독일에서 영국으로 이주한 파울 율리우스 로이터는 1851년, 런던에 로이터 통신사를 설립하고 런던과 파리를 오가면서 전화선, 전령 비둘기 등 다양한 기술을 총동원해 뉴스와 주식 시세 정보를 전달했다.

로이터의 첫 로고에 사용된 방패는 로이터가 남작 작위를 수여받으면서 채택한 문장을 토대로 한 것이었다. 로이터는 1871년에 작센 코부르크 고타 공으로부터 남작 작위를 받았으며, 1891년에는 영국의 빅토리아 여왕이 로이터와 그 후손들에게 영국에 사는 외국인 귀족의 특전을 부여했다. 작센 코부르크 고타 에른스트 11세가 로이터에게 내린 남작 문장에는 사방에서 내리치는 번개에 세상을 상징하는 구체가 네 동강이 나 있었다. 깃대 위로는 말 탄 기사가 창을 들고 달려가고 그 아래 은색 리본에는 세상 어디를 가든 로이터가 있다는 뜻의 'Per Mare et Terram'이라는 글귀가 적혀 있었다. 제2차 세계대전 중에 대문자 볼드 슬라브 세리프체 로고타이프를 사용했던 시절을 빼고는 이 문장에 동반된 필기체 로고타이프를 1950년대 초까지 계속 사용했다.

로이터의 로고 중 가장 유명한 것은 아마 1968년에 앨런 플레처Alan Fletcher가 디자인한 점자 로고일 것이다. 정보를 신속하게 전달해주는 전보에 주로 사용하던 규칙적인 패턴의 천공 테이프에서 아이디어를 얻은 디자인이었다.

1996년에 디자인을 수정하면서 점자 로고타이프에 라운델을 추가했다. 컴퓨터와 TV 상에서 로이터가 눈에 잘 띄도록 주목도를 높이고 스크린 서비스의 브랜드로 사용할 목적이었다. 둥근 지구를 상징하는 라운델에는 로이터가 세계적인 기업이고, 하루 24시간 한시도 쉬지 않고 뉴스를 수집하고 처리하고 배포한다는 뜻이 담겨 있었다. 여러 개의 점은 정보를, 두 개의 반원은 낮과 밤을 의미했다.

1999년에 로이터는 점자 로고타이프를 버리고 단색 디자인을 채택했다. 다양한 종류의 스크린에서 로이터라는 이름이 잘 보이도록 특별히 디자인한 이 서체의 이름은 율리우스였다. 로이터의 로고타이프인 만큼 이런 이름을 붙인 것도 당연했다. 로고타이프 옆의 라운델도 디자인을 수정하면서 전보다 굵은 점들로 구성하였다.

2008년, 로이터는 톰슨 코퍼레이션Thomson Corporation과 합병한 후 새 아이덴티티를 발표했다. 크기가 조금씩 다른 점 여러 개가 라운델을 형성하여 전보다 훨씬 역동적인 느낌을 준다.

1891년경

1918년경

1946

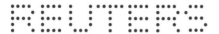

1968, 앨런 플레처

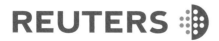

1999

REUTERS

1939

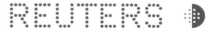

1953년경

REUTERS

1996

2008, 인터브랜드

롤렉스 ROLEX

1905년, 영국 런던
설립자 한스 빌스도르프Hans Wilsdorf, 알프레드 데이비스Alfred Davis
회사명 롤렉스 주식회사Rolex S.A. **본사** 스위스 제네바
www.rolex.com

1905년, 독일의 시계 제조공 한스 빌스도르프와 처남 알프레드 데이비스가 런던에 빌스도르프 앤 데이비스Wilsdorf & Davis를 설립했다. 롤렉스의 전신인 이 회사는 회중시계와 여행용 시계를 전문적으로 제조했다. 롤렉스라는 이름은 기억에 오래 남고, 쓰기 쉽고, 언어가 달라도 발음하기 편한 이름을 고민하던 빌스도르프가 직접 지은 것이다. 롤렉스의 첫 로고는 상표등록이 완료된 1908년에 나왔다. 왕관 심벌 없이 타이포그래피만으로 이루어진 로고였다. 빌스도르프는 1915년에 회사 이름을 아예 롤렉스로 바꾸고, 1919년에 스위스로 이전했다.

20세기 초만 해도 손목시계는 대부분 품질이 조악해서 장식품에 지나지 않았다. 그렇지만 집념 어린 완벽주의자 빌스도르프는 아무리 거칠게 다뤄도 고장이 나지 않을 만큼 최상급 품질의 개인용 손목시계를 만들어내는 데 성공했다. 감히 넘볼 수 없는 권위와 탁월한 품질을 나타내는 왕관 심벌('오이스터 Oyster'라고도 부름)을 1925년에 상표로 등록했지만 정작 시계에 들어가기 시작한 것은 1939년부터였다. 왕관 보석 재료인 어패류 굴의 이름을 따서 왕관을 오이스터라고 부르게 되었는데 여기에는

위 '크리스마스에 롤렉스 시계를 선물하세요' 광고, 1946년 독일
아래 롤렉스 익스플로러 IIExplore II, 2011년

빌스도르프의 바다에 대한 열정도 크게 한몫했다. 롤렉스 제품 중에 시드웰러Sea Dweller, 서브마리너Submariner, 딥시Deepsea 등 바다에 관련된 이름이 많은 것도 바로 그 때문이다. 롤렉스는 1926년에 세계 최초로 방수 시계를 만든 기록을 보유하고 있다. 이 방수 시계 이름도 오이스터였다.

롤렉스의 왕관 심벌과 로고타이프 모두 여러 차례 수정이 되었지만 이는 시대에 뒤떨어지지 않으려는 노력이었을 뿐, 시종 세리프체만 사용하는 롤렉스의 로고타이프는 서체가 육중하건 지금처럼 날씬하건 한결같은 세련미를 자랑한다. 아름답기로는 왕관도 결코 뒤지지 않는다.

ROLEX

1908

1925년경

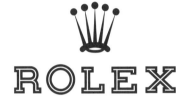

1946

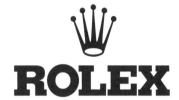

1950년경

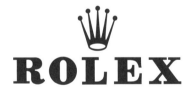

1952년경

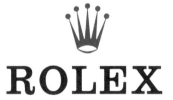

1966

2003

쌤소나이트 SAMSONITE

1910년, 미국 콜로라도 주 덴버
설립자 제시 슈웨이더Jesse Shwayder　**회사명** 쌤소나이트 코퍼레이션Samsonite Corporation
본사 미국 매사추세츠 주 맨스필드
www.samsonite.com

시워드 트렁크 앤 백 컴퍼니Seward Trunk and Bag Company에서 트렁크 세일즈맨으로 일하던 제시 슈웨이더가 1910년에 슈웨이더 트렁크 제조회사Shwayder Trunk Manufacturing Company를 설립했다. 여행용 가방 제조사 쌤소나이트의 역사는 그렇게 시작되었다. 신앙심이 깊었던 슈웨이더는 브랜드 이름에 초인적인 힘을 가진 성서 속 인물, 삼손Samson을 내세워 접이식 카드 게임 테이블과 가구를 만들었다.

쌤소나이트라는 이름은 1930년대 말에 쌤소나이트 스트림라이트Samsonite Streamlite 계열 여행용 트렁크에 처음 사용했다가 1941년부터는 모든 제품의 브랜드 이름으로 적용했으며, 1966년에는 회사 이름을 아예 쌤소나이트로 바꾸었다. 초창기부터 사용하던 타이포그래피 로고에 1954년부터 삼손 캐릭터를 추가했으며, '힘도 최고… 수명도 최고!strongest… lasts longest!'라는 슬로건까지 곁들였다.

1961년에 삼손 캐릭터가 사라지고 새 로고타입를 도입하였다. 쌤소나이트가 미국 시장에서 레고 블록을 생산·유통하기 시작한 것도 이때부터였다. 레고와의 계약은 1972년에 종료되었다.

1970년대가 되자 향후 모든 쌤소나이트 로고의 기본형이 될 혁신적인 로고타입가 등장했다. 1973년, 슈웨이더 가는 베아트리스 푸드Beatrice Foods에 회사를 매각하는 과정에서 로고를 바꾸면서 체인이 얽혀 원을 이루는 심벌을 로고에 추가하였다. 이 심벌을 지금도 원형 그대로 사용하고 있다.

1996년에 세계 어디서나 안심이라는 이른바 '전 세계 보증' 캠페인을 시작하면서 새로운 슬로건을 추가하고 로고도 짙은 파란색으로 바꾸었다. 그 후 광고 캠페인 '인생은 여행Life's a Journey'을 계기로 로고를 한 번 더 업데이트했다. 현대적으로 바뀐 로고 중 'O'가 들어갈 자리에 심벌이 대신 들어가 예전보다 훨씬 함축적이고 세련된 로고로 거듭났다.

고품격 쌤소나이트 블랙 라벨용 '터미널이 패션쇼 무대가 된다' 광고, 2010년

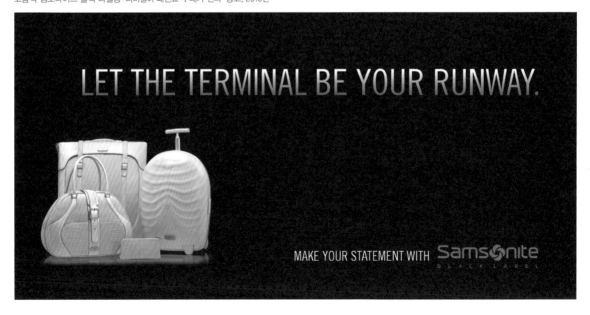

SAMSONITE

Samsonite

1930년대

1941

1954년경

Samsonite

1961년경

Samsonite

 Samsonite

1970

1973

1996

Sams⊙nite®

2006

81 셸 SHELL

1907년, 네덜란드 헤이그, 영국 런던
설립자 로열 더치 석유회사Royal Dutch Petroleum Company, "셸" 운송 무역회사"Shell" Transport and Trading Company Ltd
회사명 로열 더치 셸 유한책임회사Royal Dutch Shell plc **본사** 네덜란드 헤이그, 영국 런던
www.shell.com

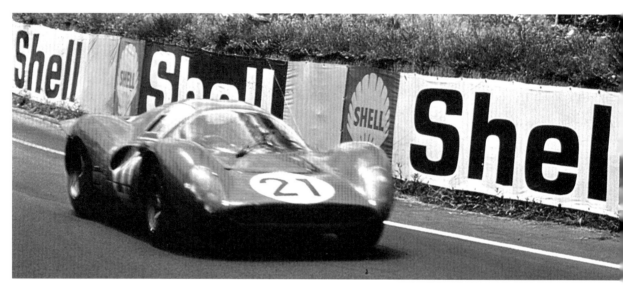

르망 자동차경주대회에서 셸 광고판 앞을 질주하는 페라리 P4, 1966년

'셸'이라는 이름은 1891년에 처음 등장했다. 골동품, 조개껍질 등을 사고팔면서 무역을 하던 마커스 새뮤얼 컴퍼니Marcus Samuel & Co.가 극동 지역으로 선적한 등유에 '셸'이라는 상표를 붙인 것이다. 1897년에 새뮤얼이 따옴표 달린 "셸" 운송 무역회사를 설립하면서 셸은 회사 이름이 되었다.

셸의 로고는 원래 홍합 껍데기였으나 1904년에 부채꼴 모양의 가리비로 바뀌었다. 홍합과 가리비 모두 처음에는 극사실적으로 묘사하였다.

셸이라는 명칭과 가리비 심벌은 모두 인도에서 새뮤얼 사의 등유를 수입해 팔던 미스터 그레이엄Mr. Graham이 추천했다고 알려져 있다. 그는 나중에 "셸"의 이사가 되었다. 그레이엄 집안의 조상들이 산티아고 데 콤포스텔라 대성당으로 성지 순례를 다녀온 후 성 야고보의 조개라 불리는 가리비를 가문의 문장으로 채택했다고 한다.

1907년, 셸이 로열 더치 석유회사와 합병해 로열 더치 셸 그룹Royal Dutch Shell Group이 된 후 브랜드 이름을 셸로 정하고

가리비를 심벌로 삼았다. 가리비의 모양은 시대에 따라 조금씩 달라지다가 1915년에 캘리포니아 주유소에 처음으로 색을 입힌 가리비가 등장했다. 색은 미스터 그레이엄이 선택했을 가능성이 높다. 그는 스코틀랜드 출신답게 스코틀랜드 왕기에 사용되는 빨강과 노랑을 특별히 선호했거나, 조상들이 스페인으로 성지 순례를 다녀왔다는 점과 캘리포니아 주에 스페인계 이민자들이 많다는 점에 착안해 스페인 국기색인 노랑과 빨강을 의도적으로 사용했을 것이다.

1940년대부터 로고 안에 브랜드 이름이 꾸준히 등장하기 시작했고, 1950년대 중반부터 디자인을 단순화하기 시작해 1971년에 절정에 달했다.

1971년 로고는 레이먼드 로위가 디자인했으며 지금도 이 디자인을 사용하고 있다. 1995년에 로고타이프와 색 체계를 전보다 밝은 빨강과 좀 더 따뜻한 느낌이 나는 노랑으로 바꾸었지만 형태에는 변함이 없었다. 셸 로고는 브랜드 이름 없이도 누구나 알아볼 수 있는 최고의 로고 중 하나이다.

1900

1904

1909

1930

1948

1955

1961

1971, 레이먼드 로위

1995

1999

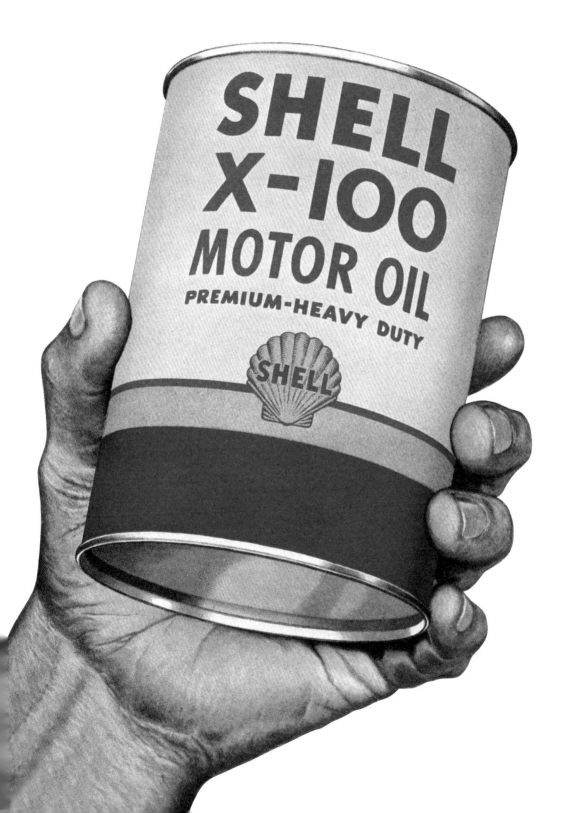

1872년, 일본
설립자　후쿠하라 아리노부福原有信　**회사명**　시세이도 컴퍼니 Shiseido Company Ltd
본사　일본 도쿄
www.shiseido.co.jp

세계에서 가장 오래된 화장품 브랜드의 시작은 1872년에 설립된 시세이도 약방이었다. '시세이도'는 대략 '만물을 생성하고 귀한 가치를 창조하는 대지의 덕을 찬양'한다는 뜻이다.

약방 시절인 1915년까지는 용맹스러운 독수리를 심벌로 삼았지만 화장품에 주력하게 되면서 동백꽃으로 상징을 바꿨다. 시세이도 약방에서 가장 많이 팔려나간 히트 상품인 헤어오일 '하나츠바키'가 바로 일본어로 동백꽃이라는 뜻이다. 당시만 해도 가문에서 대대로 전해 내려오는 문장을 이용한 전통적인 패턴을 로고로 사용하던 시절이라 시세이도의 동백은 대단히 현대적인 디자인으로 평가받았다.

시세이도의 오리지널 로고는 후쿠하라 신조福原信三 초대 사장이 직접 디자인했다. 원래 동백꽃에 잎이 아홉 장 달린 형태였는데 이를 시세이도 디자인 팀 직원들이 몇 차례에 걸쳐 단순하게 다듬어 1919년에 잎이 일곱 장 달린 동백을 상표로 등록했다. 그 후에도 1974년 최종 디자인이 나오기까지 여러 차례 사소한 수정을 거쳤다.

20세기 전반에 시세이도는 동백 로고와 함께 다양한 형태의 로고타이프를 사용했다. 그중 몇 가지를 여기 소개한다. 잘 보면 비스듬히 기운 우아한 두 개의 'S'를 초창기부터 사용해왔음을 알 수 있다. 현재 사용 중인 시세이도 로고는 1971년에 만든 것이다. 지금 봐도 전혀 손색이 없을 정도로 현대적인 감각의 디자인이다.

왼쪽　'시세이도 화장품' 광고, 1937년 일본
오른쪽　'뷰티 케이크' 광고, 1966년 일본
≫　1893년 로고 속 '脚氣丸'은 각기병 약이라는 뜻.
비타민 B1 설탕증 시료제 시료제 모고, 'ANTIKAKKEUM'을 일본식 영어 표현,
260, 261페이지　수성 파우더 광고, 1920년대 일본

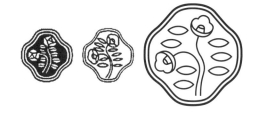

1893

1915, 후쿠하라 신조 (큰 것이 1974년 최종 버전)

1921, 야베 토로Yabe Toro

1924

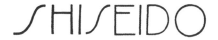

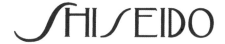

1926, 후쿠하라 신조

1927

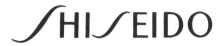

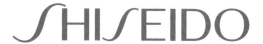

1950, 마에다 미츠구Maeda Mitsugu

1971, 야마나 아야오Yamana Ayao

用 物 進

品 粧 化

ヂーネデーオ

衿、手、足なぎに
お使ひになつて
着物につかぬやう
工夫された水白粉

堂生資
座銀　京東

83 스파 SPAR

1932년, 네덜란드 조테르메이르
설립자 아드리안 판 벨Adriaan van Well **회사명** 스파
본사 네덜란드 제벤베르헌
www.spar-international.com

네덜란드에서 식료품점을 운영하던 아드리안 판 벨이 가공할 속도로 성장을 거듭하는 식료품 체인점들에 대응하기 위해 데 스파DE SPAR(초창기 브랜드 이름)를 만들었다. 자영업을 하는 중소 도소매 상인들끼리 단결해 힘을 모으자는 생각이었다. 데 스파란 협력을 통해 다 함께 이익을 보자는 뜻의 네덜란드어 문장 'Door Eendrachtig Samenwerken Profiteren Allen Regelmatig'에서 첫 글자들을 따서 조합한 것이다.

네덜란드어에서 'spar'는 상록수인 전나무를 뜻한다. 그 때문에 스파는 설립 초기부터 전나무를 심벌로 사용했다. 최초의 로고는 빨간 고리 안에 '스파에서 물건을 사면 돈을 아낄 수 있다'는 뜻의 슬로건이 들어 있었다. 이 슬로건은 몇 년 뒤에 없어졌다.

1940년대 후반에 해외 진출을 하게 되자 회사명 데 스파를 스파로 간단하게 줄였다. 이름이 짧아지자 느낌이 훨씬 강해졌고, 다른 언어로 발음할 때도 어려움이 없었다.

1950년에는 로고의 전나무를 단순화하고 로고타이프도 눈에 잘 띄게 바꾸었다. 얼마 후 원 속에 전나무를 전부 집어넣은 로고가 새로 나왔으나 어쩐 일인지 기존 로고보다 훨씬 복잡해 보였다.

지금까지 사용하고 있는 최종 로고는 1968년에 레이먼드 로위가 디자인한 것이다. 나무를 세련되게 다듬고 원과 연결해 일체화시키는 한편, 원 색깔도 초록으로 바꿔 금지 신호가 연상되는 빨간색 로고의 부정적인 측면을 말끔히 불식시켰다. 이로써 세월이 아무리 흘러도 퇴색되지 않는 강력한 로고가 완성되었다. 특히 로고와 로고타이프를 분리시킨 덕분에 옆의 사진 속 점포 간판에서 보는 바와 같이 로고를 가로 방향으로도 쓸 수 있게 되었다.

위 스파 점포, 2011년 중국
오른쪽 농축 오렌지 주스 상표, 1930년대 네덜란드

1932

1940년경

1950년경

1960년경

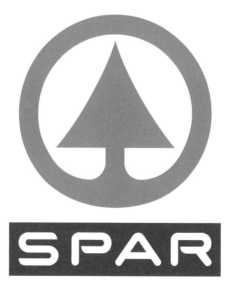

1968, 레이먼드 로위

84 스피도 SPEEDO

1914년, 오스트레일리아 시드니
설립자 알렉산더 맥레이 Alexander MacRae **모기업** 펜틀랜드 그룹 유한책임회사 Pentland Group Plc
본사 영국 런던
www.speedo.com

세계에서 가장 많이 팔리는 수영복 브랜드 스피도의 역사는 1914년으로 거슬러 올라간다. 스코틀랜드 출신 알렉산더 맥레이가 1910년에 오스트레일리아로 이주해 속옷 회사를 설립하고 수영복까지 만들기 시작했다.

맥레이 니팅 밀즈 MacRae Knitting Mills는 1920년대에 '레이서백 Racerback' 수영복을 개발해 선수들의 기록을 단축시켜주었다. 공장 직원이던 캡틴 파슨스 Captain Parsons가 '스피도로 스피드를 올려라 Speed on in your Speedos'라는 슬로건을 만든 것이 계기가 되어 스피도라는 이름이 탄생했으며 1년 뒤인 1929년부터 스피도 수영복을 생산하기 시작했다. 최초의 로고는 깃털 달린 화살이 포물선을 그리며 날아가 스피도 글자를 관통하는 형태였다.

스피도는 올림픽에 출전해 승승장구한 오스트레일리아 국가대표 수영선수들 덕분에 해외에서도 인기를 얻기 시작했고, 그로부터 수십 년 후 세계 대회가 열릴 때마다 압도적인 점유율을 차지하는 브랜드가 되었다.

맥레이 니팅 밀즈는 1951년에 기업 공개를 하고 본격적으로 해외 사업을 확장하기 시작했다. 이를 계기로 스피도의 로고타이프도 바꾸고 배경에 부메랑을 등장시키는 등 로고에 오스트레일리아 특유의 감각을 가미하였다.

스피도 로고의 기본 요소로 자리 잡은 부메랑은 갈수록 빠르고 날렵한 모습으로 변해갔다. 스피도의 로고는 중간에 약간의 변화가 있었지만 그래도 놀라울 정도로 일관된 모습을 유지하며 초창기의 선택이 옳았음을 확인해주고 있다.

'승리자가 갖춰야 할 요건', 2011년(출처: explore.speedousa.com)

DO WHAT IT TAKES TO WIN.
speedo®
Michael Phelps // Team Speedo®

1929

1940년대

1951

1954

1962년경

1970년대

1980년대

2004

85 스타벅스 STARBUCKS

1971년, 미국 워싱턴 주 시애틀
설립자 제리 볼드윈Jerry Baldwin, 고든 바우커Gordon Bowker, 제브 시글Zev Siegl
회사명 스타벅스 코퍼레이션Starbucks Corporation **본사** 미국 워싱턴 주 시애틀
www.starbucks.com

사이렌Siren이라고도 불리는 스타벅스의 꼬리가 둘 달린 인어는 16세기 노르웨이 목판화에 기원을 둔 디자인이다. 스타벅스의 설립자들이 로고로 쓸 만한 흥미로운 심벌을 물색하며 해상 운송에 관한 고서를 뒤지다가 우연히 인어를 본 것이 계기가 되어 스타벅스의 심벌이 되었다. 스타벅스의 원래 이름은 '스타벅스 커피, 티 앤 스파이스Starbucks Coffee, Tea and Spices'였다. 미국 작가 허먼 멜빌의 소설 『모비딕』에 등장하는 포경선 일등항해사 스타벅Starbuck에게서 아이디어를 얻은 것이었다. 웃통을 벗어던진 이 육감적인 인물이야말로 (커피콩 운반에 중요한) 선박과 항해를 연상시키며 커피처럼 강력한 매력을 발휘하기에 제격이었다.

1987년에 스타벅스와 일 지오날레Il Giornale가 합병하면서 로고를 수정하였다. 디자인은 테리 헤클러Terry Heckler가 맡았고 그는 1992년에도 스타벅스 로고를 수정하였다. 헤클러는 별 달린 왕관을 쓴 스타벅스의 인어를 그대로 둔 채 일 지오날레의 로고에 있던 원과 별이 새겨진 고리와 진초록을 차용해왔다. 인어를 현대 감각에 맞춰 다시 그리면서 풍성한 머리채로 가슴을 가려 사람들의 반발을 사거나 논란을 일으킬 소지를 없앤 대신, 배꼽은 노출된 상태로 두었다.

1992년 버전에서는 인어를 클로즈업하면서 상냥하고 행복한 미소에 초점을 맞췄다. 그 과정에서 인어의 꼬리 끝 부분을 물고기 꼬리에 가까운 모양으로 바꾸었다.

2011년에 창립 40주년을 맞아 스타벅스는 새 로고를 발표했다. 'Starbucks Coffee'라는 브랜드 이름이 들어 있던 고리를 없애고 홀로 남은 인어를 초록색으로 바꾼 것이 전부였다. 요즘은 스타벅스에서 커피만 파는 것이 아니므로 '커피'란 말을 없앤 것이 어느 정도 수긍은 가지만 브랜드 이름까지 빼버린 것은 무척이나 대담한 시도였다. 이로써 스타벅스는 로고에 이름이 없어도 통하는, 시대를 대표하는 거물급 브랜드들과 어깨를 나란히 하게 되었다.

왼쪽 스타벅스 간판, 2010년 미국 보스턴 **오른쪽** 스타벅스의 새 로고가 들어간 패키지, 2011년 (출처: Starbucks Corporation)

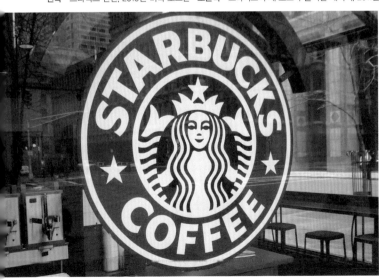

1971, 테리 헤클러

1987, 테리 헤클러

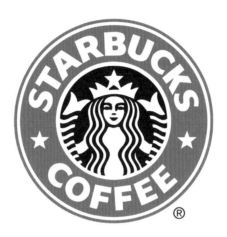

1992, 테리 헤클러

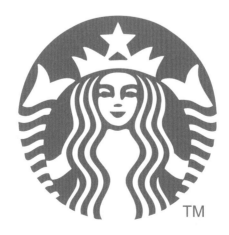

2011, 리핀콧과 스타벅스 글로벌 크리에이티브 팀

86 타깃 TARGET

1902년, 미국 미네소타 주 미니애폴리스
설립자 조지 데이턴 George Dayton **회사명** 타깃 코퍼레이션 Target Corporation
본사 미국 미네소타 주 미니애폴리스
www.target.com

데이턴 직물회사 Dayton Dry Goods Company로 출발한 데이턴 컴퍼니는 1962년에 할인 유통 매장 1호점을 열었다. 홍보 책임자 스튜어트 K. 위데스 Stewart K. Widdess와 직원들은 매장 오픈 몇 달 전부터 이름을 타깃이라 정하고 전형적인 과녁 디자인을 로고로 삼기로 했다.

타깃이 처음 사용한 과녁 로고는 세 개의 빨간 고리 위에 검은색 볼드 세리프체 글자를 겹쳐놓은 형태였다. 매장의 간판은 가독성을 높이기 위해 브랜드 이름을 고리 옆에 배치했다.

1968년에 미국 전역으로 사세를 확장하면서 빨간 점 하나와 고리 하나로 단순화시킨 과녁과 헬베티카체 대문자를 결합시킨

세련된 로고 디자인을 선보였다. 기존 로고에 비해 훨씬 직접적이고 기억에 오래 남는 로고였다. 이렇게 두 가지 색을 사용하던 타깃의 로고는 21세기의 문턱에서 빨간색 하나만 사용하는 형태로 바뀌었다.

타깃 로고는 군더더기 없이 단순화시킨 과녁 디자인이 워낙 강력한 심벌의 역할을 하기 때문에 브랜드 이름이 없어도 될 정도이다. 앞으로는 정말 타깃이라는 이름이 거리에서 사라질지도 모를 일이다. 단, 미국의 타깃과 오스트레일리아의 타깃을 혼동하지 말 것. 심벌은 같지만 오스트레일리아에서는 브랜드 이름에 대문자와 소문자가 혼합된 레터링을 사용한다.

타깃의 광고 캠페인, 2008년경 미국 뉴욕

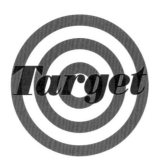

1962

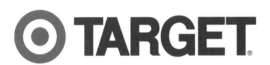

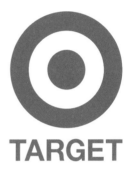

1968

2000년경

2007

1901년, 미국 텍사스 주 보몬트
설립자 조지프 S. 컬리난Joseph S. Cullinan, 토머스 J. 도너휴Thomas J. Donoghue, 월터 B. 샤프Walter B. Sharp, 아널드 슐랫Arnold Schlaet
모기업 셰브런 코퍼레이션Chevron Corporation　**본사** 미국 캘리포니아 주 샌 라몬
www.texaco.com

1903년에 선보인 더 텍사스 컴퍼니The Texas Company의 첫 로고는 다섯꼭지별로, 회사의 연고지인 텍사스 주의 별명 '외로운 별Lone Star'에서 아이디어를 얻었다. 텍사스 주는 1836년에 만든 텍사스 공화국 깃발을 계기로 별을 상징으로 삼았다. 1909년이 되자 텍사코에서 직원으로 일하던 J. 로메오 미글리에타J. Romeo Miglietta가 고국인 이탈리아의 국기를 참조해 별 로고에 녹색의 'T'를 추가했다.

로고에 브랜드 이름이 처음 들어간 것은 1913년이었다. 텍사코 직영 주유소는 이 디자인에 설명을 덧붙이는 식으로 로고를 변형하여 42인치 양면 간판으로 사용했다. 자동차 판매가 상승일로에 있던 시절이라 주유소는 초고속으로 성장하는 신흥 산업이었다. 텍사코 로고는 그 후 50년간 이렇다 할 변화가 없었다.

1963년, 텍사코는 체계적인 기업 아이덴티티를 공식적으로 도입하면서 로고도 새롭게 단장해 기존의 원 대신 육각형을 사용했다. 원 안에 든 T-스타는 크기와 비중이 줄어들어 텍사코의 역사를 말해주는 작은 장식 요소로 격하되었다.

1981년에 시스템 2000System 2000 도입을 계기로 안스파크, 그로스만 앤 포르투갈Anspach, Grossman and Portugal이 다시 한 번 텍사코의 별 심벌에 초점을 맞춰 새 로고를 디자인했다. 세계적으로 인지도 높은 아이콘 브랜드가 된 텍사코는 2000년에 로고에서 브랜드 이름을 삭제했다.

왼쪽 '밴조banjo' 간판을 앞세운 '텍사코와 함께하는 여행' 브로슈어, 1950년대　**오른쪽** 육각형 로고 간판이 세워진 텍사코 주유소 전경, 1960년대

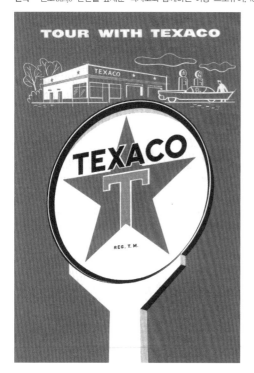

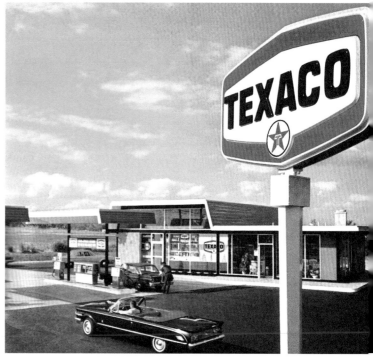

1903

1909, J. 로메오 미글리에타

1913

1913, 주유소 앞 양면 간판용 로고

1948

1963

1981, 안스파크, 그로스만 앤 포르투갈

2000, 안스파크, 그로스만 앤 포르투갈

'가을을 맞아 오일 교환을 하시려면
텍사코 딜러인 우리 아빠에게 연락주세요'
광고 중 일부, 1953년 미국

1924년, 프랑스 쿠르브부아
설립자 에르네스트 메르시에Ernest Mercier(프랑스 석유회사Compagnie Française des Pétroles, CFP)
회사명 토탈 주식회사Total S.A.　　**본사** 프랑스 쿠르브부아
www.total.com

프랑스 석유정제회사Compagnie Française de Raffinage가
1953년에 파리에서 토탈이라는 브랜드를 등록한 뒤, 1954년 7월
14일 프랑스혁명 기념일에 맞춰 '쉬페르 카르뷔랑 토탈Super
Carburant Total'(고급 휘발유 토탈)을 출시했다. 최초의 로고는
빨강, 하양, 파랑의 국가색으로 프랑스 제품임을 강조한
디자인이었다.

　1963년 들어 이른바 '비누'처럼 선과 모서리가 둥글둥글한
도형 안에 사선으로 글씨를 배치해 부드러운 느낌을 준 로고를
채택했다.

　1970년에는 안정감과 강력한 힘을 강조하기 위해 수평으로
배치한 브랜드 이름에 볼드체를 적용하고 윤곽선에 색을 입혀
비누 형태를 더욱 강조했다.

　1982년이 되자 애국심에 호소하는 디자인에서 탈피해 색
체계를 확대하여 오렌지색을 포함시켰다. 토탈은 대각선 띠를 두른
새 로고가 '강력한 힘과 적극성과 친근감'을 상징한다고 설명했다.

　1991년, 회사 이름을 '토탈 CFP'에서 '토탈'로 간결하게 바꾸고
로고도 기존보다 날씬하고 밝은색으로 디자인을 수정해 1992년에
발표했다.

　토탈은 1999년에 페트로피나PetroFina를 인수하고 2000년에
엘프 아키텐Elf Aquitaine을 합병해 회사 이름을 잠시
토탈피나엘프TotalFinaElf라고 했다가, 2003년에 다시 토탈로
돌아왔다. 이를 기념하는 뜻에서 시각 아이덴티티를 새로
정비하고 세 회사를 나타내는 세 개의 에너지 흐름이 공 모양으로
얽히고설킨 로고를 사용하기 시작했다.

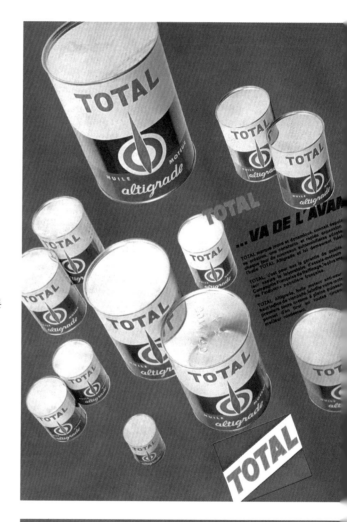

위　'앞으로 전진하는… 토탈' 알티그레이드Altigrade
오일 광고, 1960년경 프랑스
아래　터미널에 서 있는 토탈 트럭, 2006년 영국 노팅엄
(출처: Total UK Limited)

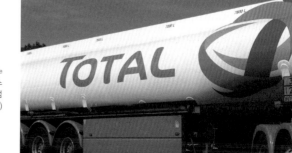

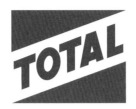

1954

1955, 주유 펌프 로고

1963

1970

1982

1992

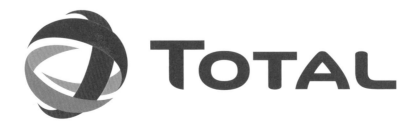

2003, 에이 앤 코A & co

1937년, 일본
설립자 도요다 기이치로豊田喜一郎 **회사명** 토요타 모터 코퍼레이션Toyota Motor Corporation
본사 일본 아이치
www.toyota.com

영문 로고타이프를 섞어 사용한 적도 있으며 1970년대 이후에는 일본 시장에서도 둘을 병용하고 있다.

1989년, 독특하고 알아보기 쉬운 심벌이 없었던 토요타는 5년여의 개발 끝에 새 로고를 내놓았다. 토요타는 새 로고에 대해 타원이 모여 'T'를 이룬다는 점 외에 "타원 두 개가 커다란 타원 속에서 직각을 이루는 것은 고객과 기업의 마음을 뜻하며, 타원이 겹쳐진 것은 양자 간 상호 수혜의 관계와 신뢰를 표현한 것"이라고 설명했다. 바깥쪽 타원은 토요타를 둘러싼 세계를 상징한다. 타원마다 윤곽선의 굵기가 다른 것이 일본 문화의 서예를 연상케 한다.

토요타 자동차의 뿌리는 도요다 사키치豊田佐吉가 도요다 자동직기제작소를 설립한 1926년으로 거슬러 올라간다. 도요다 사키치의 아들 도요다 기이치로가 자동차부를 발족시켜 자동차를 제조했는데 초기 물량은 모두 '도요다'라는 브랜드로 판매되었다.

일본어의 가타카나 글꼴로 표현한 'TEQ ㅏㅋㅈ' 로고는 1936년에 개최된 로고 공모전에서 우승한 작품이었다. 발음이 '도요다'가 아니라 '토요타'인 것이 유일한 단점이었지만 행운의 8획으로 이루어져 있는 데다가('도요다 ㅏㅋㅈ '의 경우 총 획수가 10획) 시각적으로나 발음상으로 훨씬 깔끔했기 때문에 결국 회사 이름을 토요타로 바꾸기로 했다. 그렇지 않아도 '도요다'를 직역하면 '비옥한 논'이 되는데 작은 것 하나를 바꿔 농업 관련 회사라는 오해까지 불식시킬 수 있다는 것도 큰 장점이었다.

1957년에 미국 시장에 진출한 토요타는 해외에서는 TEQ 로고를 사용하지 않고 영문 알파벳으로 표기한 단순명료한 산세리프체 로고타이프를 썼다. 그래도 일부 국가에서 TEQ와

위 자동차 림에 선명하게 찍힌 옛날 TEQ 로고
오른쪽 '토요타 코로나를 처음 운전하실 때' 광고, 1970년 미국

1930년대

TOYOTA

1936

1957

1989

90 토이저러스 TOYS "я" US

1957년, 미국 메릴랜드 주 록빌
설립자 찰스 래저러스 Charles Lazarus　**회사명** 토이저러스 주식회사 Toys "я" Us, Inc.
본사 미국 뉴저지 주 웨인
www.toysrus.com

1948년에 찰스 래저러스가 '칠드런스 바겐 타운Children's Bargain Town'이라는 유아용 가구점을 차려 유아용품과 아동용 장난감을 함께 팔기 시작했다. 1950년대 후반이 되자 가게를 슈퍼마켓 식으로 운영하면서 '칠드런스 슈퍼마트Children's Supermart'로 이름을 바꿨다.

주요 취급 품목을 장난감으로 바꾼 찰스 래저러스는 2호점을 열면서 큰 따옴표 안에 뒤집힌 R이 들어간 토이저러스Toys "я" Us라는 이름을 채택했다.

한때 학부모와 교사들의 공분을 산 뒤집힌 'R'은 주의를 끌기 위해 칠드런스 슈퍼마트 로고에서 차용한 표기법이었다. 원래 동사 'are'가 들어갈 자리에 발음이 같은 'R'을 넣되 어린아이가 글씨를 잘못 쓴 것처럼 좌우를 뒤집어놓은 것이다.

1980년에 나온 수정 로고는 느낌표를 빼는 대신에 개별 글자 폭을 줄이고 획이 더 굵은 글자를 사용했다. 색 체계도 달라졌지만 바뀐 것은 그뿐만이 아니었다. 다른 버전에서는 'T'와 'R'에 파란색을 사용하기도 했다.

21세기의 문턱에서 토이저러스도 다른 회사들처럼 새천년에 어울리는 '콘셉트 2000'을 채택했다. 낡은 매장을 새로 단장하고 로고에 파란 별을 얹어 반전된 'R'을 한층 강조했다.

2006년에 로고가 다시 달라졌다. 눈에 잘 띄도록 반전된 'R'에 훨씬 강렬한 타이포그래피를 사용하고 별을 'R' 철자 속에 넣은 디자인이었다. 색 체계도 네 가지 색으로 단순화했다.

입구에 기린 마스코트가 있는 토이저러스 매장, 1990년대 미국

CHILDREN's DISCOUNT **SUPERMARTS**

1965

1970

1980

2000

2006

타파웨어 TUPPERWARE

1946년, 미국 플로리다 주 올랜도
설립자 얼 타파Earl Tupper **회사명** 타파웨어 브랜드 코퍼레이션Tupperware Brands Corporation
본사 미국 플로리다 주 올랜도
www.tupperwarebrands.com

Bird watcher of the year

Think big, turkey-wise, this Thanksgiving. Think of the casseroles, sand-
wiches and à la kings that can follow. Tupperware can make it happen.
These unique plastic containers seal airtight. The tempting,
juicy, fresh-from-the-oven flavor stays for days. And
there's attractive, easy-to-store-or-freeze Tupperware
for everything—from dressing to
dessert. So think TUPPERWARE

Think Tupperware Home Party. Call your distributor, listed under Housewares or Plastics, in the Yellow Pages, or write Dept. C-11, Tupperware, Orlando, Florida.

개최해 소비자들에게 기적 같은 제품을 직접 보여주었다. 1951년이
되자 다른 소매 유통망은 모두 철수를 했다.

최초의 타파웨어 로고는 대문자로 이루어진 로고타이프 중에서
유독 'T'만 길게 늘여 쓴 것이 특징이었다. 중간에 몇 차례 사소한
수정이 있기는 했지만 1970년대가 한참 지나도록 이 로고를 거의
원형 그대로 사용하였다.

타파웨어의 로고 디자인이 크게 바뀌어 현대화된 것은 1970년대
중반, 전자레인지가 가정에 입성할 무렵이었다. 타파웨어는
이때부터 윤곽선으로만 표시된 대문자와 소문자를 로고타이프에
병용하되 글자들을 '물샐틈없이' 연결시켜 놓았다.

세계 100여 개국에 진출한 타파웨어는 인터넷의 비중이 날로
증가하는 21세기의 문턱에서 새로운 기업 로고를 발표하고, 브랜드
이름을 타이포그래피로만 표기하는 대신 민들레 솜털처럼 생긴
심벌을 더해 회사의 다양성, 역동성, 국제성을 나타냈다.

발명가이자 화학자인 얼 타파는 1946년에 타파웨어를 설립하고,
사용하기 편리한 플라스틱 밀폐 용기를 제조해 판매하기 시작했다.
타파웨어 제품은 무게가 가볍고, 깨질 염려도 없으며, 음식을
신선하게 오래 보관할 수 있는 것이 특징이었다. 대도시 근교에
거주하는 베이비부머들이 주방을 타파웨어로 도배하며 정리정돈에
열을 올리기 시작했다.

타파웨어는 매출을 늘리기 위해 1948년부터 '타파웨어 홈파티'를

위 '올해의 요리 지킴이' 광고, 1960년대 미국
오른쪽 타파웨어의 양념나시기, 2011년

TUPPERWARE

1946

TUPPERWARE

1950년대

TUPPERWARE

1958년경

1974년경

2000, 브랜드 로고와 기업 로고

<< 타파웨어 홈파티 초대장, 1940년대
위 제품 카탈로그, 1950년대
아래 타파웨어 광고, 1950년대

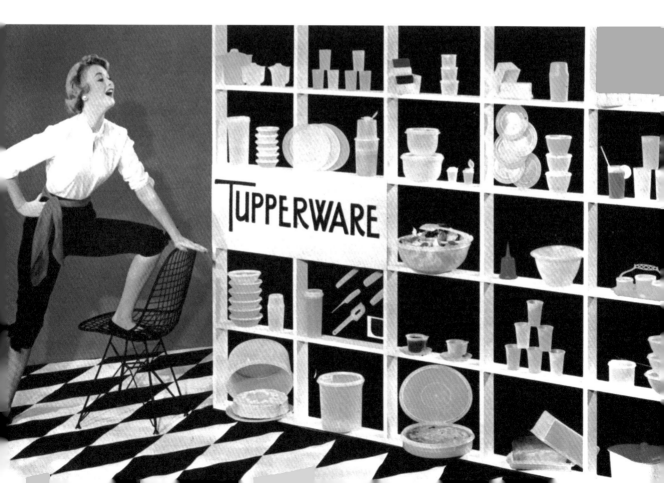

UPS UPS

1907년, 미국 워싱턴 주 시애틀
설립자 짐 케이시Jim Casey, 클로드 라이언Claude Ryan **회사명** 유나이티드 파슬 서비스 주식회사United Parcel Service Inc.
본사 미국 조지아 주 샌디 스프링스
www.ups.com

UPS는 1907년에 아메리칸 메신저 컴퍼니American Messenger Company라는 이름으로 설립되었다가 1919년에 유나이티드 파슬 서비스로 이름을 바꿨다. 최초의 로고는 방패 안에 '안전, 신속, 정확Safe, Swift, Sure'이라는 약속이 적힌 딱지가 붙은 소포를 독수리가 운반하는 장면이 그려져 있었다. 위풍당당한 인상을 풍기는 진갈색 도장의 배달용 승합차는 원래 노란색으로 칠하려다 지저분해 보일까봐 갈색으로 바꿨다고 전해진다.

1937년, 방패 안에 독수리 대신 머리글자를 넣은 형태로 로고 디자인을 단순화하고, 소매상인들에게 호소력을 발휘하도록 '고품격 점포가 선택하는 배송 시스템the delivery system for stores of quality'이라는 문구와 'since 1907'이라는 설립 연도를 넣어 관록 있는 회사라는 점을 강조하면서 믿음을 심어줬다.

1961년에 폴 랜드가 방패 길이를 짤막하게 줄이는 대신, 나비 리본이 달린 직사각형 상자를 추가하고 글자도 크게 키웠다. 그는 좋은 디자인이란 "이미 존재하는 것에서 핵심을 추출해 누구나 알아볼 수 있는 형태로 만들어 의미를 격상시키는 것"이라고 설명했다.

UPS는 2003년에 두 가지 색을 사용한 3D 양식의 방패를 선보였으며 살짝 휜 곡선을 이용해 전 세계에서 서비스하고 있음을 나타냈다.

UPS가 '커다란 갈색 기계The Big Brown Machine'라고 부르는 배송 차량, 2011년 미국 뉴포트

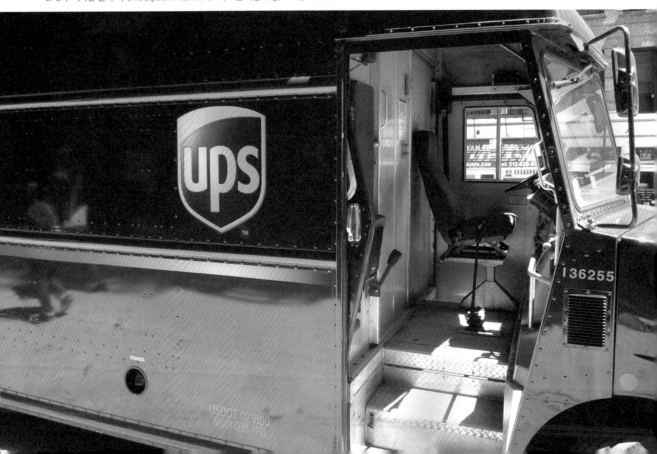

1919

1937

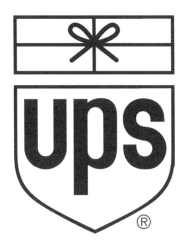

1961, 폴 랜드

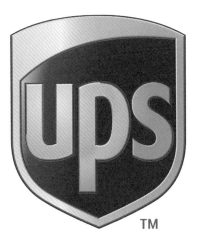

2003, 퓨처 브랜드

1970년, 미국 델라웨어 주
설립자 디 호크Dee Hock, 뱅크 오브 아메리카Bank of America **회사명** 비자 주식회사Visa, Inc.
본사 미국 캘리포니아 주 샌프란시스코
www.visa.com

왼쪽 '뱅크아메리카드가 이름을 바꾸는 이유' 광고, 1970년 미국 **오른쪽** TBWA가 제작한 '비자카드와 함께 떠나세요' 광고 캠페인, 2009년 미국

1958년, 캘리포니아 주 프레즈노에서 6만 5000명의 시민들에게 파란색, 흰색, 금색 띠를 두른 뱅크아메리카드BankAmericard가 발급되었다. 다목적 신용카드는 그렇게 탄생했다. 파란색과 금색은 뱅크 오브 아메리카의 연고지인 캘리포니아 주의 푸른 하늘과 금빛 언덕을 상징하는 색이었다.

내셔널 뱅크아메리카드 주식회사National BankAmericard Incorporated, NBI는 성장에 성장을 거듭해 1970년대 들어 국제적인 규모를 갖추게 되었지만 통일된 브랜드 이름이 없었다. 파란색, 흰색, 금색 깃발만 있을 뿐 사용하는 이름도 은행별로 다 달랐다. 예를 들어 캐나다에서는 은행들끼리 전국에서 통용되는 브랜드를 만들어 차젝스Chargex라는 이름으로 뱅크아메리카드를 발행했다.

뱅크아메리카드를 처음 만든 디 호크는 세계적으로 통용되는

단일 브랜드가 강력한 힘을 발휘할 것임을 깨닫고 직원들과 함께 아이디어를 모아 '비자'라는 이름을 만들어냈다. 삼색 띠는 지속성 유지 차원에서 그대로 두기로 했다. 비자 로고는 그 후 30년 동안 변한 것이 거의 없었다. 2000년에 카드 로고를 약간 바꾸고 기업 로고에 노란색 부메랑을 도입한 게 전부였다.

은행 카드 업계가 플라스틱 카드에서 탈피하는 추세에서 로고에 카드 그림을 그려놓는 것은 한계가 있는 데다가 카드와 별도로 기업 로고를 새로 도입하는 것도 혼란을 초래할 우려가 있었다. 다양한 상황, 다양한 지불 방법, 다양한 서비스를 한꺼번에 아우를 수 있는 새로운 브랜드 체계가 절실해졌고, 이에 부응해서 나온 것이 2006년의 통합 로고였다. 새 로고는 'V'의 세리프를 비틀어 독특함을 더하고 불필요하게 공간만 잡아먹는 테두리를 없애 비자라는 이름이 훨씬 선명해진 것이 특징이다.

1958

1968

1970

2000, 브랜드 로고와 기업 로고

2006, 그레그 실베리아Greg Silveria (비자카드 사내 디자인 팀)

보다폰 VODAFONE

1985년, 영국 뉴베리
설립자 레이컬 스트래티직 라디오 주식회사 Racal Strategic Radio Ltd **회사명** 보다폰 그룹 유한책임회사 Vodafone Group plc
본사 영국 런던
www.vodafone.com

1982년 영국에 단 두 개뿐인 셀룰러 휴대전화망 사업자 면허 중 하나를 레이컬 일렉트로닉스 유한책임회사 Racal Electronics plc의 자회사 레이컬 스트래티직 라디오가 따냈다. 나머지 하나는 브리티시 텔레콤에게 돌아갔다. 레이컬은 휴대전화망의 이름을 레이컬 보다폰 Racal Vodafone이라고 지었다.

보다폰은 '음성voice', '데이터data', '전화phone'를 합쳐 만든 조어였다. 휴대전화로 음성 서비스와 데이터 서비스를 제공한다는 뜻이다. 보다폰은 영국에서 휴대전화 서비스가 처음 시작된 1985년에 일반에 공개되었다. 최초의 로고는 네트워크를 상징하는 흰 선이 이탤릭체 대문자 로고타입의 한가운데를 관통하는 형태였다.

1988년의 회사 이름은 레이컬 텔레콤 Racal Telecom이었지만 1991년에 레이컬 일렉트로닉스에서 분리되어 보다폰 그룹 Vodafone Group이 되었다.

보다폰은 1997년에 이른바 '따옴표' 로고를 선보였다. 로고타입에 포함된 두 개의 'O' 철자에 열고 닫는 따옴표를 넣어 커뮤니케이션이라는 뜻을 전달한 것이다.

1999년에 보다폰이 에어터치 커뮤니케이션 AirTouch Communications, Inc.을 인수해 잠시 보다폰 에어터치 유한책임회사 Vodafone Airtouch plc가 되기도 했으나 2000년에 다시 보다폰 그룹으로 복귀했다. 2002년에 선보인 두 번째 로고는 모서리가 둥근 빨간 직사각형 안에 흰색 로고가 들어 있고, 가입자 식별 카드처럼 한쪽 모서리가 잘려나간 형태였다. 이 로고는 프로모션 자료와 매장 간판에 사용되었다.

2005년 디자인을 수정하면서 로고타입에서 따옴표가 사라졌다. 대신에 색을 반전시키고 3D 요소를 추가해 따옴표를 다시 심벌로 디자인했다. 광택 없는 흰색 원은 견고한 느낌이 드는 반면, 따옴표는 광택과 투명 효과를 통해 강조하였다.

보다폰 그룹은 현재 자타가 공인하는 세계에서 가장 규모가 크고 널리 알려진 모바일 커뮤니케이션 기업이다. 세계적으로 명성이 대단한 로고인 만큼 로고타입 없이 심벌만 단독으로 사용하는 경우가 늘고 있다.

카타르의 보다폰 매장, 2010년

VODAFONE

1985

1997, 사치 앤 사치Saatchi & Saatchi 2002

2005

2010

1937년, 독일 카데프-슈타트(현재의 볼프스부르크)
설립자 독일노동전선German Labour Front 회사명 폭스바겐
본사 독일 볼프스부르크
www.volkswagen.com

폭스바겐의 역사는 1930년대로 거슬러 올라간다. 당시 독일을
통치하던 국가사회주의 정권은 자금을 풀어 국민보급용 차량을
만들기로 했다. 국가 지원 국민차(독일어로 'Volkswagen')
프로그램을 만들어, 독일 국민이라면 누구든지 적금을 들어 차를
구입할 수 있게 한 것이다. 이 야심찬 계획은 유명 자동차 엔지니어
페르디난트 포르쉐Ferdinand Porsche의 제안과 절묘하게
맞아떨어졌다.

1936년에 카데프바겐KdF-Wagen이라는 국민차 시제품이
나왔다. 카데프KdF란 'Kraft durch Freude환희에서 솟아나는 힘'의
머리글자를 딴 것으로 당시에 국민차 생산을 담당하던
독일노동전선DAF의 국민 여가 프로젝트를 가리킨다. 역사상
최고의 성공을 거둔 자동차가 바로 이 차를 모태로 탄생했다.

사내 공모로 뽑힌 폭스바겐의 첫 로고는 엔지니어 프란츠
크사버 라임스피스Franz Xaver Reimspiess가 디자인한 것으로,
그는 디자인의 대가로 50마르크를 받았다. V와 W를 결합시켜 원
안에 넣은 라임스피스의 로고는 1938년에 상표 출원을 했으며,
1939년 베를린 모터쇼 전시를 계기로 '슈트라렌크란츠
Strahlenkranz, 광륜'와 톱니바퀴가 포함된 형태로 발전했다. 광륜과
톱니바퀴는 독일노동전선 '환희에서 솟아나는 힘' 로고에서 차용한
것이다.

공장 노동자들을 위해 새로 조성한 계획 도시, 카데프-슈타트에
건설된 새 공장의 자동차 생산 대수는 제2차 세계대전이 시작될
때까지만 해도 손에 꼽을 정도였다. 전쟁이 시작되자 퀴벨바겐
Kübelwagen과 같은 군용 차량에 밀려 카데프바겐 생산이 중단된
대신, 퀴벨바겐에 톱니바퀴 모양의 VW 로고가 새겨졌다.

'슈트라렌크란츠' 로고는 폭스바겐 제조회사Volkswagen Werk
GmbH의 기업 로고로 사용된 데 비해 광륜보다 단순한 톱니바퀴
로고는 카데프바겐의 브랜드 로고로 쓰였다.

종전 후 카데프바겐의 생산이 재개되면서 공식 명칭이
'폭스바겐'으로 바뀌었다. 그 후 VW 로고 몇 가지가 등장과
사라짐을 반복하다가 1948년에 최종 형태가 확정되었다. VW
라운델이 정사각형 안에 들어가 있는 슬라이드 필름 버전도
선보였다.

1978년에 VW 로고의 디자인을 수정하는 과정에서 외곽선이
추가되어 더 안정적인 느낌으로 변했으며, 배경에 상관없이 항상
동일한 로고를 사용할 수 있게 되어 각양각색이던 브랜드 메시지가
단일하게 통일되었다. 브랜드에 최신 감각을 불어넣기 위해 3D
버전의 로고를 도입하였고, 2012년에 발표한 최종 버전의 로고는
요즘 각광받는 평면화 추세에 저항이라도 하는 듯 입체감을 크게
부각시킨 3D 버전으로 디자인하였다.

'품질의 내냉사 폭스바겐' 브로슈어, 1947년 벨기에

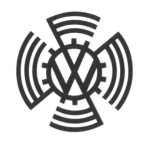

1938, 프란츠 크사버 라임스피스

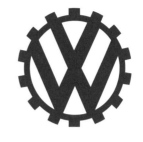

1939

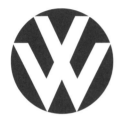

1946년경

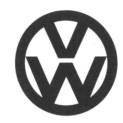

1946년경

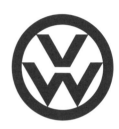

1946년경

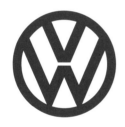

1948

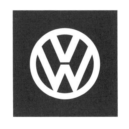

1978

1980년대

2007, 메타디자인

2012

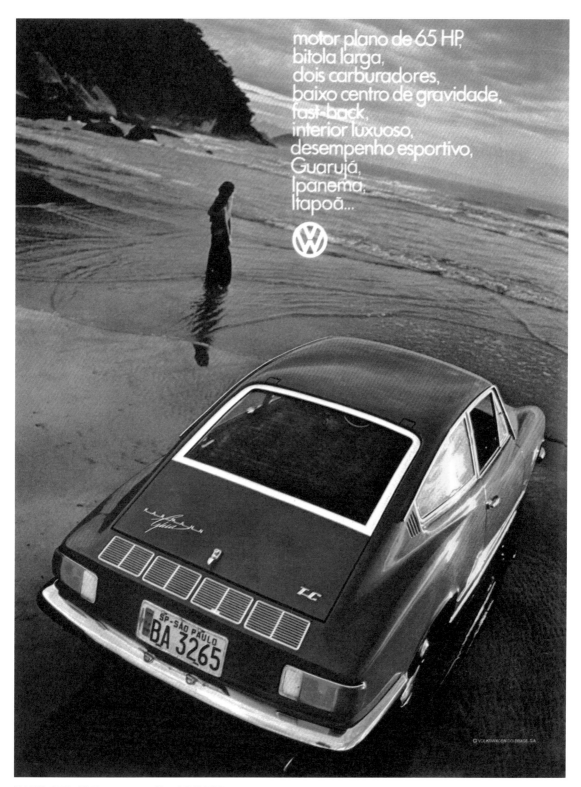

motor plano de 65 HP,
bitola larga,
dois carburadores,
baixo centro de gravidade,
fast-back,
interior luxuoso,
desempenho esportivo,
Guarujá,
Ipanema,
Itapoã...

폭스바겐 카르만 기아 TCKarmann Ghia TC 광고, 1972년 브라질
> VW 로고 기술 사양, 1948년(아트웍크 복원. 그레이엄 스미스Graham Smith 아이엠저스트크리에이티브imjustcreative)

VW Trade Mark
Marque VW
VW-Markenzeichen
Signo VW
Simbolo VW
Marchio VW

110 010

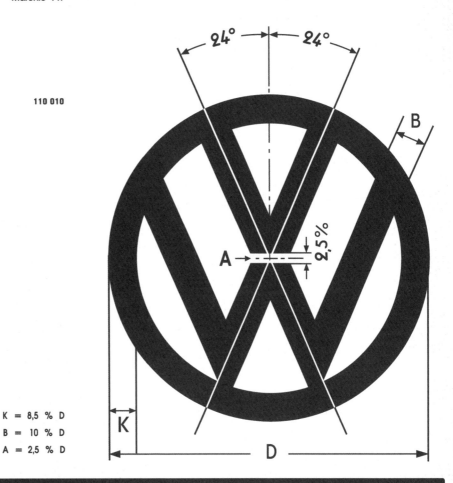

K = 8,5 % D
B = 10 % D
A = 2,5 % D

110 011

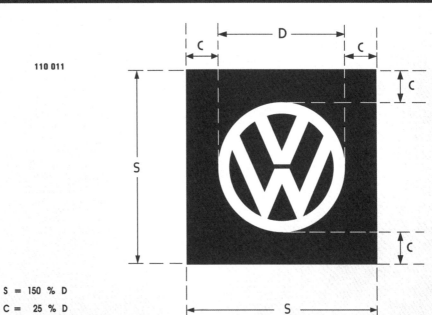

S = 150 % D
C = 25 % D

1927년, 스웨덴 고센버그
설립자 아사르 가브리엘손Assar Gabrielsson, 구스타프 라르손Gustaf Larson
회사명 주식회사 볼보AB Volvo **본사** 스웨덴 고센버그
www.volvogroup.com

'굴러간다'라는 뜻의 라틴어 동사 'volvere'를 1인칭 단수('나는 구른다')로 동사 변화시키면 'volvo'가 된다. 이 독특한 이름은 발음하기도 쉽고 철자를 잘못 쓸 가능성도 극히 적다. 북동쪽을 가리키는 화살표와 원이 합쳐진 로고는 고대에 철을 상징하던 기호인데 로마의 군신 마르스 그리고 남성이라는 뜻이 있다. 쇠가 주성분인 합금 강철은 자동차 제조에 없어서는 안 될 소재로서 개념적으로 내구성, 품질, 안전을 의미한다.

화살표와 원이 합쳐진 볼보의 심벌은 첫 로고에는 포함되지 않았지만 프런트 그릴에 이미 부착되어 있었고 특유의 볼드 슬라브 세리프체 로고타이프는 오래전부터 볼보의 아이덴티티를 구성하는 요소 중 하나였다. '철' 심벌과 브랜드 이름이 결합되기 시작한 것은 1930년부터였으며 이것이 훗날 볼보 로고의 기본이 된다. 놀랍게도 볼보의 로고타이프는 80년 동안 달라진 것이 거의 없다.

로고타이프의 인지도가 워낙 높았던 볼보는 1970년에 '철' 심벌을 로고에서 제거했었으나 2006년부터 다시 사용하고 있다.

2012년에는 화살표의 키가 전보다 줄어들고 동글동글해진 반면, 브러시 메탈 질감의 크롬 광택을 추가하였다.

위 볼보 PV36 브로슈어에 사용된 스케치, 1934년(출처: Volvo Car Corporation) 아래 볼보의 콘셉트 카 유니버스Universe, 2011년(출처: Volvo Car Corporation)

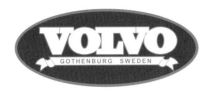

1927

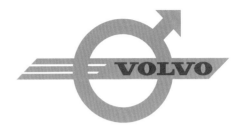

1930

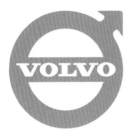

1950년경, 칼-에리크 포르스베리Karl-Erik Forsberg

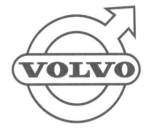

1959

1970

VOLVO

2006

2012

297

위 볼보 PV444 포스터, 1950년대
아래 볼보의 콘셉트 카 에어 모션Air Motion, 2011년(출처: Volvo Car Corporation)
≪ 볼보 164 브로슈어, 1969년

97 월마트 WALMART

1962년, 미국 아칸소 주 로저스
설립자 샘 월턴Sam Walton **회사명** 월마트 스토어 주식회사Wal-Mart Stores Inc.
본사 미국 아칸소 주 벤턴빌
www.walmart.com

대형 할인점 체인 월마트가 일관성 있게 로고를 사용하기 시작한
것은 1964년, 특유의 검은색 웨스턴 풍 서체에 하이픈이 들어간
'프런티어 폰트Frontier Font' 로고를 쓰기 시작하면서부터였다.
월-마트 디스카운트 시티Wal-Mart Discount City라고 적힌

맨 위 월마트 매장, 1979년
위 월마트 매장, 2000년경 미국 멍크턴
아래 월마트 매장, 2011년 미국 뉴포트

로고를 1968년부터 1981년까지 인쇄물과 의류에 사용하였다.

1964년 이전에도 월마트라는 브랜드 로고가 다양한 서체로
존재했던 것으로 보아 그때그때 크게 신경 쓰지 않고 손에
잡히는 대로 표기했던 것이 분명하다.

1981년에 로고를 견고한 느낌의 서체로 바꾸자 예전보다
안정적이고 탄탄한 회사라는 인상을 주었다. 1992년에는 로고를
파란색으로 바꾸었고 하이픈 대신 별이 등장했다. 품질, 야심,
활기 외에 미국의 성조기를 염두에 두었음은 두말할 필요가 없다.

좀 더 인간적이고 매력적인 이미지로 변신을 꾀한 2008년
디자인에서는 대문자와 소문자를 혼용해 한 단어로 표기한
로고타이프로 친근한 느낌을 주었다. 아울러 밝은 파란색과
불꽃인지 햇살인지 모를 따뜻한 노란색 아이콘 덕분에 신선한
느낌과 기대감이 배가되었다. 월마트의 새 전략을 효과적으로
표현한 2008년 슬로건은 '아껴서 더 잘 살아봅시다Save money,
Live better'였다.

WALMART

1962

WAL-MART

1964

1968

WAL-MART

1981

WAL★MART®

1992, 돈 와트 Don Watt

2008, 리핀콧

98 세계자연보호기금 WWF

1961년, 스위스 모르주
설립자 맥스 니컬슨Max Nicholson, 줄리언 헉슬리Julian Huxley, 피터 스콧Peter Scott, 가이 마운트포트Guy Mountfort, 고드프리 A. 록펠러Godfrey A. Rockefeller, 네덜란드 베른하르트 공Prince Bernhard of the Netherlands
조직명 세계자연보호기금World Wide Fund for Nature **본사** 스위스 취리히 **www.wwf.org**

WWF의 팬더 곰 로고는 이 기금의 설립자 겸 회장이며 동식물 연구가이자 화가인 피터 스콧 경이 1961년에 디자인한 것이다. 멸종 위기에 처한 팬더 곰은 자연환경의 보존, 보호, 복원을 위해 세계적으로 사업을 전개하고 있는 WWF에 딱 맞는 강력한 상징이었다.

최초의 팬더 곰은 털이 텁수룩하고 두 눈이 선명하게 보일 정도로 사실적이었다. 당시만 해도 조직의 이름이 세계야생생물기금 World Wildlife Fund이었다. 조직명이 로고에는 들어가지 않았지만 카피에는 명시되어 있었다. 1960년대와 70년대에 로고 디자인을 몇 차례 바꾸면서 털북숭이 팬더 곰의 윤곽선이 매끈하게 바뀌고 눈도 검은 점으로 단순화했다.

WWF는 1986년에 한층 더 넓어지고 다각화된 활동 영역을 반영하기 위해 (미국과 캐나다를 제외한 모든 곳에서)

세계자연보호기금World Wide Fund for Nature이라고 이름을 바꿨다. 머리글자는 변함이 없었기 때문에 로고에 WWF만 추가하고 팬더 곰을 다시 디자인했다. 팬더 곰의 윤곽선을 지우고 정면을 똑바로 응시하도록 만들어 뭉클한 느낌을 끌어냈다. 확실히 전보다 강력하고 직설적인 로고였다.

2000년에 다시 디자인을 수정했는데 팬더 곰은 그대로 둔 채 로고타이프만 팬더 곰의 성격과 디자인에 적합하도록 귀여운 느낌이 나는 볼드 산세리프체로 바꿨다.

현재는 뉴미디어에서 브랜드가 더 활기차고 흥미로워 보이도록 팬더 곰을 윈도로 사용해 다양한 이미지와 동영상 콘텐츠를 소화함으로써 WWF의 방대한 사업과 '팬더 곰 뒤에 숨은 사연'을 보다 실감 나게 알리고 있다.

왼쪽 BBH 차이나가 디자인한 WWF 포스터, 2009년 중국 **오른쪽** S.N. 서티S.N. Surti가 디자인한 '야생 생물을 살립시다' 포스터, 1975년

1961, 피터 스콧 경

1960년대

1978, 랜스 부틸리에Lans Bouthillier

1986, 랜도 어소시에이츠

2000

2010, 아샤Asha

1906년, 미국 뉴욕 주 로체스터
설립자 M.H. 쿤M.H. Kuhn **회사명** 제록스 코퍼레이션Xerox Corporation
본사 미국 코네티컷 주 노워크
www.xerox.com

제록스의 전신은 1903년에 설립된 M.H. 쿤 컴퍼니M.H. Kuhn
Company이다. 사진 인화지를 제조하던 이 회사는 1906년에
핼로이드 컴퍼니The Haloid Company로 이름을 바꿨다.
핼로이드는 체스터 칼슨Chester Carlson이 개발한 일반 종이에
복사를 하는 건식복사 기술을 1947년에 사들였고 제로그래피
xerography 공정을 이용한 복사기를 제록스Xerox라는 브랜드로
처음 선보였다. 원래는 핼로이드와 제록스 로고를 함께 사용했으나
1958년에 회사 이름을 핼로이드 제록스Haloid Xerox로 바꾸고
1961년에 최종적으로 제록스를 회사명으로 채택했다. 이때 나온
대문자 블록체 로고타이프가 2008년까지 여러 세대에 걸쳐
제록스 로고의 근간이 되었다.

　제록스는 '문서회사The Document Company'라는 슬로건을
뒷받침하기 위해 'X'의 일부를 픽셀 처리한 디자인을 제2의 로고로
삼았다. 문서가 디지털 세계와 종이 사이에서 자유롭게 호환되는
것을 상징적으로 표현한 것이었다. 1994년부터는 제록스 로고를
빨간색으로 바꿔 기존의 파란색보다 눈에 잘 띄도록 했다. 그런데
디지털 느낌이 물씬 나는 X 로고와 '문서회사' 캠페인이

성공하면서 예기치 못한 문제가 발생했다. 사람들이 머릿속에
인지하고 있는 제록스는 아직 복사기와 프린터 회사일 뿐인데
정작 제록스는 사업의 초점을 소프트웨어와 서비스 부문으로
이동해버린 탓이었다. 결국 디지털 느낌의 X와 슬로건은 두
단계의 절차를 거쳐 로고에서 자취를 감췄다. 2001년에는
슬로건의 크기를 줄여 로고를 돋보이게 만들었고 2004년이 되자
슬로건마저 모두 빼버렸다.

　하지만 그렇게 뒤에 남겨진 로고타이프는 인터넷과 휴대전화가
대세인 급변하는 3D 디지털 세상에서 영향력을 제대로 발휘하지
못했다. 그래서 나온 것이 부드러운 느낌을 주는 FS 알버트FS
Albert 서체의 새 로고타이프와 그 옆에 추가된 빨간 공이었다.
흰색과 회색 리본('연결 장치')이 공을 감싸고 있는 것은 세계
여기저기에 흩어져 있는 제록스의 고객과 직원과 주주들이 모두
연결되어 있음을 시각적으로 표현한 것이다. 이 로고의 목표는
제록스를 더 인간적이고 접근하기 쉬운 브랜드로 만드는 것이다.

위　핼로이드 연차 보고서, 1949년(출처: Xerox Corporation)
오른쪽　'단위화된 마이크로필름 시스템…' 광고, 1961년 미국

1926

1937

1949

1954

1958

1961, 리핀콧 & 마굴리스, 기업 및 브랜드 로고

1968, 체르마예프 앤 게이스마

1994, 랜도 어소시에이츠

2001

2004

2008, 인터브랜드

ORIGINAL.

BELIEVE IT.

The one on the right is the copy.

It was made on the new Xerox 3600, a copier/
duplicator that makes copies of offset quality at
the rate of sixty per minute.

Every copy it makes is actually blacker,
sharper and cleaner than the typewritten original.

It uses ordinary paper, like all Xerox machines,
and it's as simple to operate as any of them. Even
with accessories for automatic sorting, slitting
and perforating.

We're now scheduling demonstrations to take
place as soon as the machine is available.

The demonstrations are for everyone who'd like
to see it take one minute to make sixty copies
that don't look like the original.

DO YOU

'원본. 복사본. 믿어지십니까?' 광고, 1968년 미국

COPY.

BELIEVE IT.

The one on the right is the copy.

It was made on the new Xerox 3600, a copier/
duplicator that makes copies of offset quality at
the rate of sixty per minute.

Every copy it makes is actually blacker,
sharper and cleaner than the typewritten original.

It uses ordinary paper, like all Xerox machines,
and it's as simple to operate as any of them. Even
with accessories for automatic sorting, slitting
and perforating.

We're now scheduling demonstrations to take
place as soon as the machine is available.

The demonstrations are for everyone who'd like
to see it take one minute to make sixty copies
that don't look like the original.

BELIEVE IT?

XEROX

100 와이(미국 와이엠씨에이) THE Y(YMCA of the USA)

1844년, 영국 런던
설립자 조지 윌리엄스 경Sir George Williams **조직명** YMCA 세계연맹World Alliance of YMCAs
본사 스위스 제네바
www.ymca.net

1844년에 지역 및 전국 단위 조직의 연맹 형태로 설립된
기독교청년회Young Men's Christian Association는 산업혁명이
한창이던 시절, 여행을 하는 기독교인 청년들에게 저렴한 숙소를
제공하고 대도시의 유혹에 빠지지 않도록 안전한 쉼터 역할을
했다. 이 단체는 '건강한 영혼과 정신과 신체 단련'을 중시하며
청년들을 상대로 복음주의 기독교 교리를 전파하고 모범적 시민
정신을 고취시켰다.

최초의 로고는 1881년에 열린 회의에서 결정되었다. 그리스도를
상징하는 XP와 함께 요한복음 17장 21절 중 "아버지와 내가
하나인 것처럼 그들도 하나 되어"라는 구절을 인용하고 고리
안에는 YMCA가 진출해 있는 다섯 개 대륙의 이름을 명시했다.

그로부터 10년 후, 루터 귤릭Luther Gulick이 정삼각형 로고
아이디어를 내놓았다. 영혼과 정신과 신체의 조화를 상징한 이
디자인은 이후에 나온 모든 YMCA 로고의 기본이 되었다.
1895년이 되자 세계 동맹 배지World Alliance Insignia에
정삼각형이 통합되었고, 이 로고는 이듬해에 약간 수정되면서
우정과 '사람들 사이의 끝없는 사랑'을 뜻하는 두 번째 고리가
추가되었다. 1897년에 이것이 단순화되어 빨간 삼각형 한가운데
'YMCA'라는 단체명이 적힌 바가 들어간 익히 알려진 디자인으로
바뀌었다. 그 후 여러 가지 버전의 타이포그래피가 사용되기는
했지만 어쨌든 미국에서는 70년을 꿋꿋이 살아남았다. 지금도
일부 국가에서는 이 로고를 계속 사용하고 있을 정도이다.

1967년 들어 미국 YMCA는 새 로고를 도입했다. 빨간 삼각형과
옆으로 휘어진 막대가 합쳐 'Y' 자를 이루는 형태였다. 이 디자인은
현재 캐나다, 오스트레일리아, 뉴질랜드 YMCA의 공식 로고이다.

사람들은 오래전부터 YMCA를 애칭으로 '와이'라고 불렀다.

YMCA는 2010년에 조직의 명칭을 아예 '와이the Y'로 바꾸고
미래를 내다보는 진보적이고 새로운 디자인의 로고에 색을
달리하는 방법으로 청소년 육성, 건강한 삶, 사회적 책임 등 와이가
제공하는 다양한 프로그램을 나타내고 있다.

와이에서 제공하는 다양한 청소년 스포츠 프로그램
중 하나인 축구, 2011년
(출처: YMCA of the USA)

1881

1891, 루터 H. 귤릭

1895

1896

1897

1967

2010, 시겔+게일

진심으로 감사의 말을 전하고 싶은 분들입니다.
이분들 덕분에 책이 나올 수 있었습니다.

Angelique van Dam

Mats van der Vlugt

Marcel van der Vlugt

Kitty Vollebregt

Marcel van der Vlugt Sr.

Anneke van Dam

Niek van Dam

Edwin Visser

Rob Verhaart

Maaike Volders

Alco Velders

Joy Maul–Phillips

Martin van der Horst

Rudolf van Wezel

Lilian van Dongen–Torman

Heidi Boersma

Rens Kolkman

Dennis Neeven

Laura Willems

Joost van den Berg

Kitty de Jong

Anouk Siegelaar

Thomas Gruenewald

Wilfredo Bieren Jr.

Jack Jones

Laura Thorburn

Andreas Genz

John Entwistle

Katrin Hinz

Anne–Sophie Gerardin

Michelle Gauci

Gerline Diboma–Den Hartog

Tomi Kuuppelomäki

Susan Williams

Mutsumi Urano

Gerard Buschers

Yuko Nagase

Anja Schaller

Hugo Weenen

Uwe Schmidt

Achim Bellmann

Kathleen Hatfield

Erika Rosenberg

Lucia N. DeRespinis

Gerhard Vollberg

아버지의 메르세데스 190 운전석을 차지한 저자, 1965년

론 판 데르 플루흐트(1963)는 네덜란드의 기업 디자인 및
패키지 디자인 전문 대행사 소굿SOGOOD의 공동 설립자이자
크리에이티브 디렉터로 일하고 있다. 디자인 경력 25년인 그는
쌤소나이트, 셸, 윈스턴Winston, 나이키, 하이네켄Heineken, 톰톰
TomTom, 닛산Nissan 등 세계적으로 유명한 기업 클라이언트들과
작업한 경험이 많은 베테랑이다.
현재, 아크조 노벨 포트폴리오와 닥터 외트커 등 다양한 브랜드의
브랜딩 및 패키징 프로젝트를 맡고 있다.
www.sogooddesign.nl

앞으로 발간될 개정(증보)판을 위해 정보와 자료를 제공해주실
분은 이메일로 저자에게 연락 주시기 바랍니다.
『로고 라이프』 페이스북에 가시면 더 많은 로고의 역사와 기사, 책
리뷰 등을 보실 수 있습니다.
ron.vandervlugt@sogooddesign.nl
www.facebook.com/logolife.ronvandervlugt

런던의 피카딜리 서커스 광장을 가득 메운 로고들, 1962년 영국(출처: Andy Eick)

표지에 실린 레터링은

다음 브랜드의 로고에서 차용한 것임을 밝혀둡니다.

L Lego

O Mobil

G Google(2010)

O Microsoft(1987)

L Volvo

I IBM

F Ford

E Pepsi